U0073256

登山
風險管理

山與溪谷社 ——編

木元康晴、日下康子、中村富士美 ——監修

疾防與應對策略

分天氣、
跤、滑落、
傷與疾病的

楓葉社

登山風險管理

何謂風險管理？

所謂風險管理，顧名思義即是「對於風險的危機管理」，意指預先料想可能發生的風險，採取能將風險造成的損害降至最低的應對措施。

登山時絕對不能缺少風險管理。因為，大自然中潛藏著各種危險，進行登山活動必然也會伴隨這些危險。唯有做好登山的風險管理，才能實現充實愉快的登山活動。

而令人遺憾的是，並不是每位登山者都了解風險管理的重要性。如今，日本每年的山難件數已超過兩千件、遇難人數超過三千人，罹難者或失蹤者更是超過三百人。

歸根究柢，我認為最根本的問題，可能就在於登山者無法或無意察覺登山的危險。關於這個問題，我們在這個章節也會談談。無憑無據地深信「自己不會發生山難」的登山者實際上絕對不在少數，我也

時常聽到有登山者表示：「我才不會去危險的地方登山」、「我的領隊是個可靠的人」、「我登山的資歷已經有幾十年啦」。但是，就算是幾乎成為觀光景點的山丘也會發生山難事故；登山領隊也可能發生自身動彈不得的困境。更何況，具備幾十年登山資歷的資深登山客喪命於山岳的案例也早已數不清。

登山者對於山難事故絕不能抱持「隔岸觀火」的態度，既然要登山，說不定哪一天就是自己成為山難事故的當事人。「我真的沒想到自己會發生上山難、歷經九死一生的人都會說的話。所謂「天有不測風雲，人有旦夕禍福」，正是山岳的現實。

倘若這本書能略盡棉薄之力，讓各位每一次的登山行動都能迴避中各種風險，帶回愉快的回憶，那就是我們的榮幸。

（羽根田治／撰文者）

登山計畫

山中的危險

有山的地方就有危險

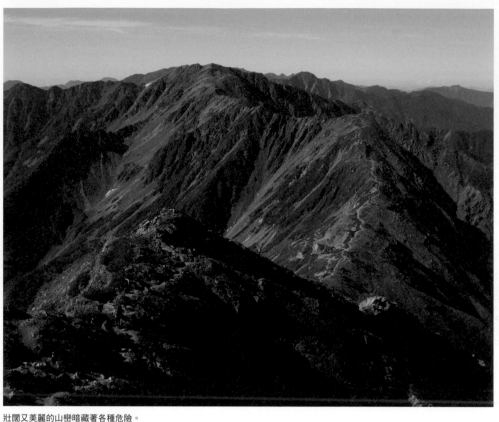

壯闊又美麗的山巒暗藏著各種危險。

如今，不論男女老少、不分春夏秋冬，許多登山者都用各自的方式在享受登山的樂趣。有些人登山是因為被大自然的美深深吸引，有人是為了追求成就感、為了陶冶身心、為了追求心靈安慰等等，每個人都帶著不同的目的。

日本是一個多山的國家，約有百分之七十三的國土都是山地，從海拔數百公尺的山丘，到海拔高達三千公尺、俗稱北阿爾卑斯山脈的飛驒山脈，各地都是充滿特色的山崗與山岳，多到難以計數，享受這些山崗與山岳的方法可說是無窮無盡。

然而，這並不表示大自然的山永遠都帶著溫柔和藹的表情迎接我們的到訪，不管人類是否帶著善意接近，山都可能會突然張牙舞爪地攻擊我們。

大自然中壯闊美麗的山總是潛藏著各式各樣的風險，不管海拔高低、季節差異，登山本來就會伴隨著或多或

少的風險，也許某一天發生山難事故的人就是自己。每一位登山者都應該都體認到一件事，那就是任何人、任何時候有可能發生危險，而且不是只有山上才有危險。

身為攀岩教練與領隊的菊地敏之先生在他的著作當中，提到：「『危險』這件事最危險的地方，就在於沒能察覺這份危險。」若要減少與日俱增的山難事故，不可或缺的就是所有登山者都必須具備「山中危機重重」的意識，而這件事正是登山風險管理的起跑線。

如左圖所示，登山的風險主要有三大因素，分別是「地形因素」、「氣象因素」與「人為因素」。實際上的山難事故都是這三項因素交互作用而成，但如果能夠排除人為因素，其實就不會發生山難事故。換句話說，預防山難事故的關鍵就在於排除人為因素，也就是避免出現人為疏失。

山中的三大危險因素山中的三大危險因素

■人為因素

一直都潛伏在人類這一邊的風險。舉例來說，通常具備一定登山經驗的人，都容易因為過於自信、缺乏警戒、疏忽大意而發生山難事故；登山新手或是年紀較大的登山者多半是因為體力、技術、知識不足而發生山難事故。上了年紀以後，疾病因素也會增加登山的風險。除此之外，認知偏誤（人類無意識的思考偏差或扭曲）也是造成山難事故不可忽視的原因之一。

■氣象因素

這是暗藏在氣候現象之中的風險。降雨、降雪、颱風、低溫等情況都容易讓登山者出現低溫症或凍傷，而高溫則是造成中暑的主因。濃霧瀰漫或暴風雪時，則容易使人偏離登山路線，強風也是造成跌落的直接原因。另外，岩石裸露的地方在下雨或下雪之後容易溼滑，可能會讓登山者跌落、滑落或打滑；有時登山道也會因為颱風肆虐而受到破壞。氣象因素結合地形因素，就會形成各種不同的風險。

■地形因素

由於山地的地形關係造成的危險。例如：在岩石裸露的地方容易跌倒或跌落、滑落；在樹林間容易迷路；山頂有打雷等風險，山谷則有溪水上漲等風險。哪怕是看起來再安全的地形，也不可能百分之百沒有風險，有時還是會因為地形因素與氣象因素的交互作用，使登山者陷入危險之中。例如：即使身處平坦的草原，也可能被濃霧弄得暈頭轉向，增加偏離登山路線的風險。

氣象因素

地形因素

人為因素

「地形因素」、「氣象因素」與「人為因素」的關係如左圖所示，山難事故是由於這三項因素相互牽扯、影響才會發生的。不過只要人為因素不涉入其中，就可以避免山難事故的發生。就算山頂打著雷，只要沒有人停留在山頂，就不會有所謂的山難事故，就是這個道理。這也是為什麼大家都說「山難事故多半都是人為疏失引起的」。

> 說到底，
> 「危險」這件事最危險的地方，
> 就在於無法察覺這份危險。
> 會造成這個問題，
> 就是因為人不曉得什麼是危險的、
> 無法去模擬危險情況，
> 以及沒辦法將危險視為危險。

出自菊池敏之《最新クライミング技術》（東京新聞出版社）

了解自己與登山路線的體力需求程度——過於自信就會受到慘痛教訓

運動或日常活動的運動強度參考

	運動強度	行走／跑步的速度	運動、生活習慣的種類
	1 METs		睡覺、坐立、站立、吃飯、洗澡、文書工作、搭車
	2 METs	慢慢走	站立的工作、伸展運動、瑜珈、傳接球
	3 METs	正常～稍快的走路速度	下樓梯、打掃、輕度重訓、打保齡球、排球、在室內進行輕度的體操
	4 METs	快走	水中運動、打羽毛球、高爾夫球、跳芭蕾舞、整理庭院
	5 METs	超快走	打棒球、壘球、跟小孩玩耍
健行 ▶	6 METs	慢跑與步行交錯	打籃球、游泳（慢速）、有氧運動
無雪期的一般登山 ▶	7 METs	慢跑	踢足球、打網球、溜冰、滑雪
岩山登山、雪季登山 ▶	8 METs	奔跑（分速130 m）	自行車運動（時速20 km）、游泳（中速）、上樓梯
	9 METs		搬重物上樓梯
	10 METs	奔跑（分速160 m）	柔道、空手道、橄欖球
攀岩 ▶	11 METs		快速的游泳、跑上樓梯

＊「METs」是一項單位，用來表示某動作或運動所需的能量消耗是靜止時的幾倍。

個人登山能力檢測的方式

從個人登山所需時間計算出每小時的上升高差。
・不覺得吃力的登山速度
・一邊行走一邊說話也不覺得喘的登山速度
・能夠一邊休息一邊以同樣速度前進數小時的登山速度

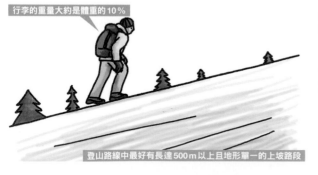

行李的重量大約是體重的10%

登山路線中最好有長達500 m以上且地形單一的上坡路段

個人登山能力檢測的評估指標

每小時的登山上升高差	METs
500 m/h 以上	8 METs
400 m/h 以上	7 METs
300 m/h 以上	6 METs
300 m/h 以下	6 METs 以下

透過「個人登山能力檢測」可以得知自己的體力程度。定期以同樣的登山路線進行檢測，還可以掌握體力程度的變化。比較容易的登山路線需要6 METs左右的體力，難度較高的登山路線則需要8 METs以上的體力。

上面的表格列出各項運動或各種日常生活的運動強度，可以發現登山是一項比想像中更加激烈的運動。這也讓我們好奇自己目前的體力究竟落在哪個程度，這時便可以利用鹿屋體育大學山本正嘉教授提出的「個人登山能力檢測」。例如：若檢測結果顯示自己每小時的上升高差為400 m以上，就代表自己具備無雪期一般登山所需的體力。

此外，「路線常數」是將各條登山路線的運動強度轉為數值之後的結果，這項數據同樣是根據山本教授提出的公式計算而來（參考下頁）。這項路線常數加入了重量因素（體重與行李的總重），能讓我們了解攀登該路線所需的能量消耗量，因此可以結合個人體力程度的評估，作為登山規劃時的參考。

路線定數與登山移動過程能量消耗量計算公式

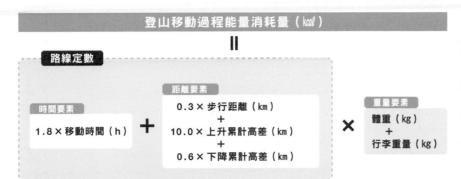

登山移動過程能量消耗量（kcal）

=

路線定數

時間要素	距離要素	重量要素
1.8 × 移動時間（h）	0.3 × 步行距離（km） + 10.0 × 上升累計高差（km） + 0.6 × 下降累計高差（km）	體重（kg） + 行李重量（kg）

所謂路線定數，是將登山路線的體力消耗程度以數字1～100來表示的數值，當定數的數值愈大，就代表該路線的體力消耗程度愈大。可以根據路線定數計算出該路線的能量消耗量。長野縣的「信州　山的分級」一覽表已列出主要登山路線的路線定數，可輕鬆計算出能量消耗量。另外，各登山路線的身體水分消耗量也可以使用左側的公式計算（將能量消耗量的單位kcal換成㎖即可）。

北阿爾卑斯山脈 山的分級一覽表（擷取自「信州　山的分級一覽表」）

★＝縱走路線　●＝○型路線

路線名稱	出發地點	路線中的最高地點	結束地點	總計時間（時）	路線長（km）	累計上升高差（km）	累計下降高差（km）	路線定數
有明山（中房）	有明莊	有明山	有明莊	7	5.3	0.98	0.98	24.5
★裏銀座（高瀨水壩・上高地）	高瀨水壩	槍岳	上高地	32.3	47.8	3.84	3.6	113.1
烏帽子岳（高瀨水壩）〈枘立尾根〉	高瀨水壩	烏帽子岳	高瀨水壩	9.8	12.1	1.55	1.55	37.8
奧穗高岳（上高地）〈涸澤〉	上高地	奧穗高岳	上高地	17.7	36.6	2.08	2.08	64.8
★表銀座（中房溫泉・上高地）	燕岳登山口	槍岳	上高地	25.3	37.5	3.07	3.02	89.2
★不歸切戶（猿倉・八方池山莊）	猿倉	唐松岳	八方池山莊	16.1	18.5	2.21	1.62	57.6
餓鬼岳（白澤登山口）	白澤登山口	餓鬼岳	白澤登山口	11	13.6	1.78	1.78	42.7
風吹岳（風吹登山口）	風吹登山口	風吹岳	風吹登山口	6.5	6.9	0.82	0.82	22.4
★鹿島・爺岳（大谷原・扇澤）	大谷原	鹿島槍岳（南峰）	扇澤	15.1	19.8	2.4	2.14	58.3
鹿島槍岳（大谷原）	大谷原	鹿島槍岳（南峰）	大谷原	14.2	18.4	2.05	2.05	52.7
鹿島槍岳（扇澤）	扇澤	鹿島槍岳（南峰）	扇澤	14.8	21.2	2.44	2.44	58.8
霞澤岳（上高地）	上高地	霞澤岳	上高地	13.1	23.1	1.81	1.81	49.7
涸澤（上高地）	上高地	涸澤	上高地	11.3	30.6	1.17	1.17	42
★唐松・五龍（八方池山莊・阿爾卑斯平車站）	八方池山莊	五龍岳	阿爾卑斯車站	12.1	17.1	1.66	1.97	44.7
唐松岳（八方池山莊）	八方池山莊	唐松岳	八方池山莊	7.1	10.5	0.95	0.95	26
北葛岳（七倉）	七倉	北葛岳	七倉	14	13.1	1.88	1.88	49.1
北穗高岳（上高地）〈涸澤〉	上高地	北穗高岳	上高地	16	34.7	1.97	1.97	60.1
五龍岳（阿爾卑斯平車站）	阿爾卑斯平車站	五龍岳	阿爾卑斯平車站	11.4	15.4	1.62	1.62	42.4
小蓮華岳（栂池）	栂池自然園	小蓮華岳	栂池自然園	9.3	13.3	1.14	1.14	32.8
爺岳（扇澤）	扇澤	爺岳	扇澤	8.3	12.3	1.57	1.57	35.1
常念岳（一之澤）	一之澤	常念岳	一之澤	10	12.1	1.53	1.53	37.9
常念岳（三股）	三股	常念岳	三股	13.7	10.5	1.53	1.53	44
★白馬→朝日（猿倉・蓮華溫泉）	猿倉	白馬岳	蓮華溫泉	19.7	28.6	2.91	2.68	74.6
白馬岳（猿倉）	猿倉	白馬岳	猿倉	9.8	13.2	1.72	1.72	39.9
白馬岳（栂池）	栂池自然園	白馬岳	栂池自然園	12	17.7	1.5	1.5	42.8
●大切戶（上高地）〈北穗→槍〉	上高地	槍岳	上高地	25.2	41.7	2.65	2.65	86
★蝶岳・常念（上高地・一之澤）〈長塀尾根〉	上高地	常念岳	一之澤	15	22.8	1.9	2.07	54
★蝶岳・常念（三股・一之澤）	三股	常念岳	一之澤	11.8	15.8	1.96	1.99	46.7
蝶岳（三股）	三股	蝶岳	三股	7.7	9.7	1.33	1.33	30.8
★燕→常念（中房溫泉・一之澤）	燕岳登山口	常念岳	一之澤	16.5	23	2.39	2.52	62
燕岳（中房溫泉）	燕岳登山口	燕岳	燕岳登山口	7.8	9.8	1.42	1.42	31.9
●鳴澤岳・窄岳・針木岳（扇澤）	扇澤車站	針木岳	扇澤車站	14.8	21.3	2.56	2.56	60.2
西穗高岳（上高地）	上高地	西穗高岳	上高地	12.2	13.2	1.45	1.45	41.2
★乘鞍岳（鈴蘭橋・疊平）	鈴蘭橋	劍峰	疊平	7	10.8	1.52	0.39	31.2
白馬大池（栂池）	栂池自然園	白馬乘鞍岳	栂池自然園	5.8	7.9	0.78	0.78	21.2
白馬乘鞍岳（栂池）	栂池自然園	白馬乘鞍岳	栂池自然園	5	5.7	0.63	0.63	17.4
★八峰切戶（阿爾卑斯平車站・大谷原）	阿爾卑斯平車站	鹿島槍岳（南峰）	大谷原	19.3	21.3	2.14	2.58	64
針木岳（扇澤）	扇澤車站	針木岳	扇澤車站	9.5	12.3	1.51	1.51	36.8
船窪岳（七倉）	七倉	船窪岳	七倉	14.5	13.8	2.15	2.15	53
●穗高縱走（上高地）〈北穗→前穗〉	上高地	奧穗高岳	上高地	19.2	27.1	2.37	2.37	67.8
前穗高岳（上高地）〈重太郎新道〉	上高地	前穗高岳	上高地	10.3	12.5	1.62	1.62	39.5
真砂岳（高瀨水壩）〈湯俁〉	高瀨水壩	野口五郎岳	高瀨水壩	17.3	32	2.11	2.11	63
燒岳（新中之湯登山口）	新中之湯登山口	燒岳（北峰）	新中之湯登山口	5	6.4	0.86	0.86	20
槍岳（上高地）	上高地	槍岳	上高地	20	39.1	2.13	2.13	70.3

＊製表／長野縣山岳綜合中心（根據鹿屋體育大學山本正嘉教授的研究成果製作）　監修／長野縣山岳遭難防止對策協會

選擇能力可及的山岳、登山路線 —— 善用山的分級

技術難易度（對應到左頁最下方的A～E）

		登山道的狀況	登山客必須具備的技術、能力
A ★		◇設備大致齊全 ◇就算摔倒，跌落、滑落山谷的可能性也很低 ◇不需要擔心迷路	◇必須有登山裝備
B ★★		◇要通過溪谷、懸崖，有些地方要通過雪溪 ◇有陡峭的上登下降 ◇有些地方不容易分辨路線 ◇摔倒可能會導致摔落、滑落山谷	◇必須有登山經驗 ◇最好具備地圖判讀能力
C ★★★		◇要通過架設登山梯、鎖鏈的地點，有些地方甚至要通過雪溪或徒步過河。有些地點一不小心就有可能發生摔落、滑落山谷的事故 ◇包含指示標誌不完整的地點	◇必須具備地圖判讀能力、能夠攀爬登山梯、鎖鏈的體力與技術
D ★★★★		◇有險峻的岩稜、地質不穩定的碎石坡、架設登山梯或鎖鏈的岩壁、必須撥開灌木或樹林才能前進的地方，有些地方可能要通過雪溪或徒步過河 ◇有陡峭的上登下降處，必須手腳並用 ◇大多為容易發生摔落、滑落山谷的危險地點，登山梯、鎖鏈或指示標誌等人工輔助有限	◇具備地圖判讀能力、可安全通過岩石裸露地、雪溪等地形的平衡能力以及技術 ◇必須具備找出正確路線的技術
E ★★★★★		◇容易發生摔落、滑落山谷的危險地方連續不斷，要在令人精神緊繃的險峻岩稜上不停地上登與下降 ◇必須撥開叢生的灌木或樹林才能前進的地方連續不斷	◇具備地圖判讀能力、可安全通過岩石裸露地、雪溪等地形的平衡能力以及技術 ◇必須具備找出正確路線的技術、高度判斷力根據登山者的能力、技術差異 ◇有些地點若不使用繩索會相當危險

＊製表／長野縣山岳綜合中心（根據鹿屋體育大學山本正嘉教授的研究成果製作）　監修／長野縣山岳遭難防止對策協會

前面介紹了如何客觀地求出自身體力程度、登山路線體力消耗程度的數值。在規劃登山計畫的時候，最重要的前提就是根據這兩項數值，選擇自身能力可及的山岳及路線。

何謂自身能力可及的山岳？以體力為例，假設自身體力程度為十，則能力可及的山岳就是使用六至七程度的體力即可攀登的山岳。保留三至四成體力是以備不時之需，沒有保留體力的話，萬一發生意外，可能就會瞬間陷入困境。

另外，登山不只要有好體力，更要具備專業能力，也就是專業的登山技術。例如：行經架設鐵鍊的岩壁或沿途都是爬梯的險峻山脊，就必須具備基本的攀岩技術；假如不具備使用冰鎬與冰爪的技術，就無法真正地進行雪季登山。能夠看懂地圖與指北針的地圖判讀能力，也是每一位登山者都必須學會的基本技術。

像這樣由體力與技術相輔相成的綜合能力才是登山的力量，若打算不自量力地去挑戰超過自身能力的山岳，肯定會在未來得到慘痛的教訓。若不想歷經慘痛教訓，最重要的就是正確評估自己的力量與山岳的難易度。尤其是已有一段時間暫停登山活動，中高年以後再度進行登山活動的人，通常都容易高估自己現在的力量，也低估山岳的難度，因此一定要格外注意。

長野、秋田、山形、栃木、群馬、新潟、山梨、岐阜、靜岡各縣以及石鎚山脈都製作並公布「山的分級」，評估各條主要登山路線所需的體力程度以及路線的難易度。關於登山技術並沒有可以數據化的明確基準，但登山者還是可以參考在這些山岳分級中以同一標準定義「技術難易度」（參考上表）。「山的分級」能在選擇符合自身能力的登山路線時派上用場。

九縣一山域的日本百名山「登山路線分級」（擷取）

彙整／長野縣

時程參考	A ★	B ★★	C ★★★	D ★★★★	E ★★★★★
10 停留2～3晚以上為佳	＊在長野縣的登山路線中，條件格外嚴格的路線（奧穗高岳～西穗高岳、北鎌尾根、鋸岳、赤石岳等等）不在評估的範圍內		□白山（White road收費區）〈北縱走路〉 ■縱裏銀座（高瀨水壩‧上高地） ■周笠岳＆雙六岳→槍岳（新穗高） □白山（大窪）〈北縱走路〉 ■黑部五郎岳（經由小池新道‧雙六岳）	■縱聖岳→赤石岳（聖光小屋‧椹島）〈兔岳‧大澤岳‧小赤石岳往返〉 ■縱鹽見岳→間之岳→農鳥岳（鳥倉‧奈良田溫泉）	■縱槍岳→奧穗（新穗高）〈飛驒乘越〉
9			■縱表銀座（中房溫泉‧上高地） □白山（石徹登山口）〈南縱走路〉 ■周雙六岳→笠岳（新穗高）〈笠新道〉 ■縱雙六岳→笠岳（新穗高‧槍見）〈小池新道〉	■縱赤石岳→聖岳（椹島‧聖平） ■縱北岳→鹽見岳（廣河原‧鳥倉） ■縱鹽見岳→北岳（鳥倉‧廣河原） ■縱荒見岳（前岳）→荒見岳（東岳）（鳥倉‧椹島）	□周大切戶（上高地）〈北穗→槍〉
8		■笠岳（新穗高）〈小池新道〉	■縱黑部五郎岳→雙六岳（飛越隧道‧新穗高）〈小池新道〉 ■周雙六岳→槍岳（新穗高）〈飛驒乘越〉 ■縱聖岳‧茶臼岳（聖澤‧畑薙大吊橋）	■周千枚岳→荒川岳→赤石岳（椹島） ■槍岳（新穗高）〈南岳新道‧千丈分岐〉	■蝙蝠岳‧鹽見岳（二軒小屋）
7 停留1～2晚以上為佳		■縱金峰山‧甲武信岳（迴目平‧毛木平）〈十文字峠〉 ■縱燕岳→常念岳（中房溫泉‧一之澤） ■富士山（御殿場口）〈僅限開山期〉	■縱北岳→農鳥岳（廣河原‧奈良田） ■周笠岳（新穗高）〈笠新道‧小池新道〉 ■周笠岳（新穗高‧槍見）〈小池新道〉 ■飯豐山（大日杉小屋）	■飯豐山（天狗平）〈大嵐尾根〉 ■周空木→越百（今朝澤橋） ■鹽見岳（鳥倉） ■茶臼岳→光岳（畑薙大吊橋） ■周皇海山（銀山平）	
6		■鹿島槍岳（扇澤） ■富士山（馬返） ■縱蝶岳‧常念岳（（上高地‧一之澤）〈長塀尾根〉 ■光岳（易老渡） ■鳳凰山（夜叉神峠） ■富士山（須走口）〈僅限開山期〉	■笠岳（新穗高）〈笠新道〉 ■奧穗高岳（新穗高） ■縱鹿島槍岳‧爺岳（大谷原‧扇澤） ■縱笠岳（新穗高‧槍見）〈笠新道〉 ■間之岳（廣河原）〈草滑〉 ■聖岳（聖光小屋）	■赤石岳（椹島） ■甲斐駒岳（竹宇駒岳神社）	
5 停留1晚以上為佳		■縱蝶岳‧常念岳（三股‧一之澤） ■石鎚山（河口）〈今宮〉 ■周大朝日岳（朝日鑛泉口）〈中津留尾根‧鳥原山〉 ■石鎚山（梅市）〈堂森〉 ■大朝日岳（古寺鑛泉口） ■常念岳（三股）	■木曾駒岳（阿爾卑斯山莊）〈上松A〉 ■周鳳凰山（青木鑛泉）〈地藏尾根‧中道〉 ■石鎚山（保井野登山口）〈堂森‧天狗岳〉 ■縱乘鞍岳（青屋‧疊平） ■御嶽山（Ciao御岳Snow Resort）	■周千枚岳‧荒川岳（二軒小屋） ■縱西穗高岳→燒岳（新穗高索道‧中尾） 平岳（鷹之朝停車場）	
4		■甲武信岳（西澤溪谷入口）〈阿德新道〉 ■前掛山（淺間登山口） ■加常念岳（一之澤） ■雲取山（後山林道片倉谷GATE）〈三条‧之湯〉 ■御嶽山（濁河） ■惠那山（神坂峠登山口）	■白馬岳（猿倉） ■周赤岳‧橫岳‧硫黃（美濃戶） ■白山（大白川溫泉） ■鳥海山（鉾立）〈新山〉 ■縱劍峰山→武尊山（武尊神社‧上之原） ■周武尊山（川場野營場）〈經由不動岩〉	■赤岳（美森）〈縣界尾根〉 ■赤岳（美森）〈真教寺尾根〉 ■高妻山（戶隱露營場） ■周高妻山（戶隱露營場） ■周卷機山‧割引岳（櫻坂停車場）〈割引澤路線‧井戶尾根路線〉	
3 可當日來回	■縱霧峰（八島濕原）〈鷲峰→蝶深山‧車山肩〉 ■月山（八合目駐車場）	□白根山（金精隧道） ■四阿山〈峰之原〉 ■四阿山（Baragi） ■苗場山（祓川停車場）〈祓川線〉 ■四阿山（烏居峰） ■四阿山（菅平牧場）〈根子岳〉	■鳥海山（湯之台口）〈薊坂〉 ■赤岳（美濃戶）〈南澤‧文三郎〉 ■谷川岳（西黑尾根登山口） ■仙丈岳（北澤峠） ■鳥海山（祓山）〈七高山〉 ■谷川岳（町澤出會）〈嚴剛新道〉		
2	■金峰山（大弛峠） ■大菩薩嶺（LODGE長兵衛）〈大菩薩峠‧唐松尾根〉 茶臼岳（峠之茶屋駐車場）	■燒岳（新中之湯登山口） ■縱熊野岳（藏王Liza滑雪場‧刈田Lift上驛）〈中九山〉 ■縱石鎚山（成就〈空中纜車〉‧土小屋） ■三本槍岳（峠之茶屋停車場） ■蓼科山（女神茶屋）	■瑞牆山（瑞牆山莊） ■皇海山（皇海橋）		
1	■周地藏岳（地藏山頂車站‧樹冰高原車站）〈伊波呂沼〉				

（左軸）數字愈大就需要愈多體力　體力程度

圖例
（ ）登山口
〈 〉只看山名與登山口不能確定經由路線時的經由地點
縱　登山口與下山口不同的路線
→　縱走的順序
周　登山口與下山口相同，但去程路線與返程路線不同的〇型路線

顏色圖例
■東北　　那須‧日光‧尾瀨
■上信越‧新潟　■北阿爾卑斯
■八岳及其周邊
■奧秩父‧富士山及其周邊
■中央阿爾卑斯‧御嶽山‧白山
■南阿爾卑斯　■石鎚山脈

技術難易度　　愈往右邊，難度愈高

以上的一覽表擷取自位於九縣一山域（石鎚山脈）的日本百大名山當中的六十三座山嶽、一百八十條登山路線（資料截至二〇二〇年一月）。符合表格中的技術難易程度A、B的路線為一般登山路線，必須具備可承受7 METs程度運動的體力；符合C～E的路線為險峻登山路線，必須具備可承受8 METs程度運動的體力。另外，關於此登山難易度指標的一百八十條路線，網路上亦可查詢到與P9的表格一樣標示出路線定數的一覽表。

登山計畫書與登山登記表 — 保住性命的最重要事項

登山計畫書就是白紙黑字寫下自己打算如何登上山岳的文件資料，是為了再次確認這份登山規劃是否符合自身的能力。

全體隊員當然都要拿到一份完成版的登山計畫書，也別忘了複印一份交給家人，再複印一份當成登山登記表交給當地的管轄警察署。萬一發生意外事故，這份文件就是能讓家人與警察迅速採取相關應對措施的重要資料。倘若沒有提出登山計畫書，就會延誤第一時間的救援行動，這張救命符到最後也無用武之地。現在，有愈來愈多的警察署也開放在網站上傳或以電子郵件寄送登山計畫書。未必每一座山都有設置用來投遞登山登記表的郵筒，透過網路上傳或寄送也是不錯的好辦法。

另外，近來亦有條例規定登山者有義務提出登山登記表，但無論條例是否有規定，登山者本來就應該且必須提出登山登記表。

登山計畫書並不是寫來來欣賞的，而是打算如何登上山岳的文件資料，是讓登山者未雨綢繆，預想可能發生的問題，使登山行程順利圓滿的必要之物，因此在規劃登山行程時一定要製作登山計畫書。登山計畫書要填寫的必要事項如左頁所示。

在填寫登山計畫書時，最好一邊看著地圖、導覽書、網路上的記錄等，一邊在紙上進行模擬登山。也要同時考慮同行隊員的力量或時程、一天的步行距離與路線所需時間等等，規劃出一趟量力而為的登山行程。

「YamaReco」、「Compass」、「Yamatime」等網站都有製作登山行程的功能，只要點擊地圖上的地點，就會自動產生登山計畫書，相當方便。只不過，沒有一邊仔細地在地圖上進行模擬登山的話，對山上的地形與路線可能就不會產生太深刻的印象。希望各位務必記得一件事，製作登山計畫書與登山登記表

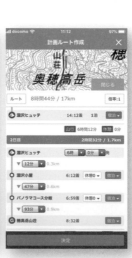

北阿爾卑斯山脈登山地圖

左上的截圖是日本山岳響導協會經營的網站「Compass」。只要點擊地圖上的地點，就會自動產生登山計畫書，也能直接透過網路上傳登山登記表。這份登山計畫書可以分享給家人與警察，如此一來發生事故時就能迅速地採取應對措施。除了這個網站，山與溪谷社的網站「Yamatime」、登山交流網站「YamaReco」也可以製作登山計畫書。右上的截圖是YamaReco的手機版應用程式。當然也可以像往常一樣，直接將登山登記表投入登山口的登山登記郵筒。

登山計畫書的重點

❶ 所屬團體、組織

若有加入山岳會或山岳部，就可以填寫上去。山岳會（部）的緊急聯絡方式也要填寫，發生事故時才能聯絡。假如沒有加入任何組織，就填寫「未加入」。

❷ 地址、電話號碼

每一位隊員的地址與電話號碼都要填寫。也必須填寫手機號碼，萬一發生事故時才有辦法聯絡。

❸ 山岳保險

填寫已投保的山岳保險或山岳共濟的名稱。未投保則填寫「無」。

❹ 替代路線

填寫因天候不佳或發生意外事故而無法按照計畫上的行程前進時，決定改走替代路線或折返的判斷基準、避難的山屋等等。

❺ 主要裝備、其他

以持有個人裝備為前提，主要填寫有無應付緊急情況的裝備。此外，也可以填寫個人覺得必要的事項，如：上下山的交通工具、回家預定日期（請求救援的最後期限）、有無救援體制等等。

登山計畫書

20＊＊ 年 7 月 29 日

■山域・山名：北阿爾卑斯山脈・奧穗高岳

■登山期間：20＊＊年8月3日～6日（包含預備日1天）

❶ ■所屬團體、組織：森友山岳會　　■緊急聯絡方式：籠池晉三（會長）090-0000-0000

■隊員（L＝領隊，SL＝副領隊）

身分	姓名	年齡	性別	血型	地址、手機號碼	緊急聯絡人	山岳保險
L	山賀好男	42	男	A	東京都千代田區神保町0-0-0 090-0000-0000	山賀好世（妻）080-000-0000	○○山岳保險
SL	海茂良那	37	男	AB	東京都港區新橋0-0-0 090-0000-0000	海茂良惠（妻）090-000-0000	○○山岳保險
	川田泳子	34	女	O	千葉縣千葉市美濱區0-0-0 090-0000-0000	川田潘（父）090-000-0000	○○山岳保險

■行動計畫

日期	行程
8月3日	上高地～橫尾～涸澤（留宿於涸澤山小屋）
8月4日	涸澤～白出鞍部～奧穗高岳～白出鞍部（留宿於穗高岳山莊）
8月5日	白出鞍部～涸澤～橫尾～上高地
8月6日	預備日

❹ 替代路線：天候不佳時按原路折返

❺ ■主要裝備、其他

＊緊急避難帳、防災食品、急救包、智慧型手機、GPS、COCOHELI 發射器

＊8/2搭乘自新宿發車的夜行巴士上山

＊所屬山岳會無救援體制

■ 當日往返的獨攀 ■

獨自攀登居住地附近的郊山時，有些登山客並不會向家人交代具體的行蹤，只會跟家人說：「我去爬個山，等等回來。」

然而，實際上卻有不少這樣的登山客未在當天歸來，就此失蹤，許久都沒有被尋獲。一旦演變成這樣的情況，只會對留下的親人造成莫大的負擔。

就算只是一個人隨意到山上走走，最好還是提出登山登記表，若真的沒辦法的話，至少要留下像左圖一樣的紙條給家人，以防萬一。

地點：奧多摩・高水三山

行程：軍畜車站～高源寺～高水山～岩茸石山～惣岳～御嶽車站

17:30　預定到家

紙條上要註明登山地點與路線。

確認危險的登山地點 —— 是為了不讓自己在當下驚慌失措

在某些山岳或登山路線上，通常發生山難事故的地點都大同小異，也曾出現過整個夏天都是同一個地點出現山難事故。事先確認山上或登山路線上有哪些危險的地點，也是避免山難事故的重點所在。

例如：長野縣警與「YamaReco」合作，製作並公布了長野縣內山難事故發生地點的「山難地圖」。另外，長野縣警也會每年公布長野縣內在去年的山難事故統計資料，在資料的最後還附上所有山難事故的概要一覽表（參考下表）。

另外，長野、富山、岐阜三縣合同山岳遭難防止對策連絡會議同樣也製作並在網路上公布「北阿爾卑斯山脈登山地圖」，將過去發生跌落、滑落事故、跌倒事故、落石事故的地點標記在地圖上。除了上述的登山地圖或山難地圖，在轄區內有主要山岳地的各都道府縣警等單位的官方網站上，同樣也可以查詢山難事故的發生地點、過去的山難事故概要等等。登山雜誌上也可以看到同樣的資料。

這些資料明示出實際發生山難事故的登山路線或地點，能讓登山者提高的警覺，這對於避免山難事故有相當大的幫助，希望各位都能夠多加利用。

在製作登山計畫書並模擬登山路線時，最好也將事前得知的危險地點註記在地圖上。只要記住有哪些危險地點，在登山過程中實際來到這些地點時，一定可以喚醒我們的注意力。

另外，登山過程中也別忽略身旁任何有關危險的告示。關於颱風過後的登山道的情況、多發事故的危險地點等等，都可以向附近的山屋詢問與確認。有時在網路上最近分享的登山記錄中也會有最新的資訊，請各位務必參考。

不可忽略當地的風險危機資訊

在登山地的登山口處、登山步道上，都會公布多發事故的地帶、有落石危險的地點、要注意溪水上漲的地點、登山道上的崩落地點、野熊出沒等等的危機資訊。千萬不可忽略這些風險危機資訊，也不要抱持著「應該還沒問題」的樂觀心態。

長野縣的山難事故統計

長野縣警與長野縣山岳遭難防止對策協會每年都會發表去年的山難事故統計，官網上都可以看到這些統計資料。各個山難事故的概略也整理成一覽表，最好了解一下這些事故的情況或發生地點等等。

| 發生日期、時間 | | | 天候 | 山域 | 山名 | 遇難者 | | | | 狀態 | 同行人數 | 遇難情況 |
日期	星期	時間				住所	性別	年齡	受傷程度			
7/21	六	15:15	晴	八岳連峰	赤岳	兵庫縣	男	70	重傷	跌倒	3	往美濃戶口下山的過程中絆倒，以致受傷
7/21	六	15:20	晴	北阿爾卑斯	常念岳	北海道	男	82	輕傷	跌倒	6	從常念岳山頂下山的過程中失去平衡而跌倒、受傷
7/22	日	8:00	晴	其他山系	山林	靜岡縣	男	65	平安救援	迷路	2	欲溪釣而前往山中，過程中迷路、無法行動
7/22	日	11:30	晴	其他山系	裏志賀山	埼玉縣	男	10	輕傷	跌倒	90	在下山時踩到鬆動的石頭，失去平衡而跌倒、受傷
7/22	日	13:00	晴	北阿爾卑斯	蝶岳	山梨縣	男	58	重傷	跌倒	1	獨攀，下山過程中因腳滑而跌倒、受傷
7/22	日	17:05	晴	北阿爾卑斯	燕岳	埼玉縣	男	9	平安救援	疾病	16	前往燕岳的登山過程因身體狀況不佳導致無法行動
7/23	一	6:50	晴	北阿爾卑斯	槍岳	山梨縣	男	60	重傷	跌倒	2	自槍澤下山的過程中踩到鬆動的石頭而跌倒、受傷
7/23	一	9:30	晴	北阿爾卑斯	白馬乘鞍岳	大阪府	女	27	輕傷	跌倒	7	下山過程中踩到石頭而滑倒、受傷
7/24	二	14:00	晴	北阿爾卑斯	唐松岳	東京都	男	13	平安救援	疲勞	31	前往唐松岳的過程中因身體狀況不佳導致無法行動
7/25	三	10:00	晴	北阿爾卑斯	唐松岳	大阪府	男	68	重傷	跌倒	1	獨攀，自八方尾根下山的過程中跌倒、受傷

＊擷自長野縣「二〇一八年間 山岳遭難統計」

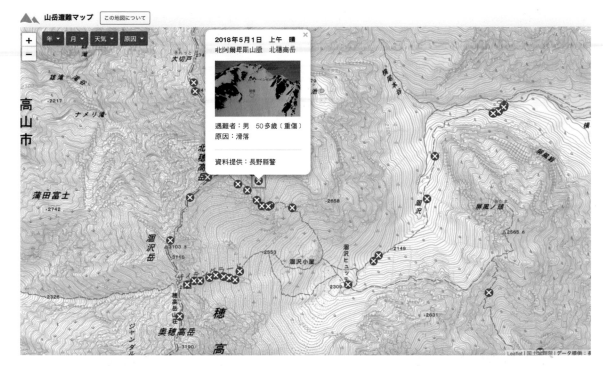

長野縣的山難地圖

長野縣警根據二○一七年度彙整的山難資料製成「山難地圖」，並自二○一九年起公布於 YamaReco 的網站。只要點擊地圖上的記號，就會顯示事故發生地點、遇難原因、遇難者的性別及年齡等資料。二○一八年以後的資料也會逐一更新在地圖上。

北阿爾卑斯山脈登山地圖

由北阿爾卑斯山脈的三縣合同山岳遭難防止對策連絡會議製作、發布的「北阿爾卑斯山脈登山地圖」。透過地圖即可一目瞭然二○一五年間發生山難事故的地點。地圖上也標示出登山道上的危險處。可從網站下載地圖。

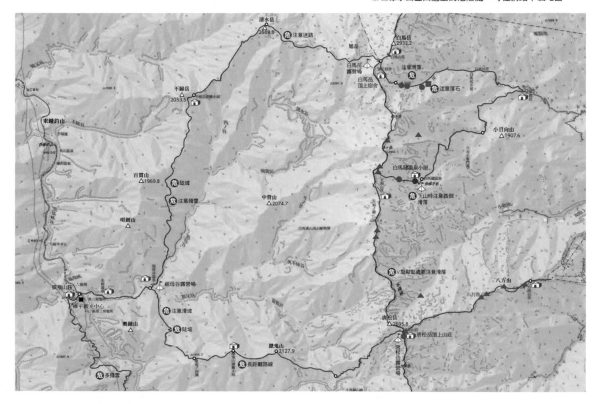

有備無患的登山裝備

有時生死的一線之隔便在於裝備的有無

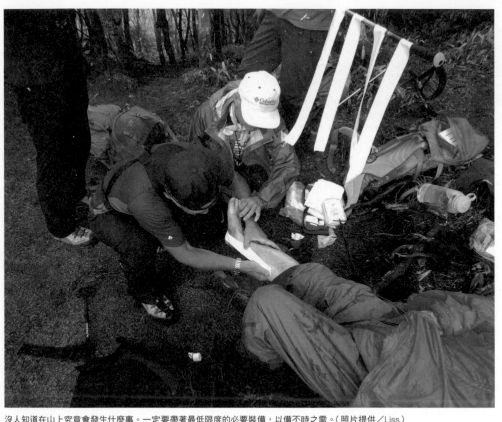

沒人知道在山上究竟會發生什麼事。一定要帶著最低限度的必要裝備，以備不時之需。（照片提供／Liss）

登山行動不可能總是順利依照計畫進行，反而更常發生偏離登山路線、天氣突然變差、受傷或生病、登山裝備損壞或故障、交通工具延誤等等的問題、突發狀況。

攜帶能夠應付這些問題或意外的裝備，也是登山的風險管理之一。不過，若因為想讓自己足以應付一切突發狀況，而貪心地帶上大量的裝備，就得背著相當沉重的背包登山。應付突發狀況的裝備不在多而在於精，只要能夠撐到下山或在救援抵達前進行必要的急救就足夠了。

下頁列出以備不時之需的主要裝備，而其中的雨具、緊急避難帳、登山頭燈、急救包、修理工具包、通訊工具以及充電器，是當日往返的登山活動也必須攜帶的裝備。即使是當日往返的登山行程，也不曉得會不會發生意外狀況。要假設可能因為突然下雨或行程延誤而必須迫降在山上，務

必攜帶這些緊急裝備。

如果登山路線會經過岩石裸露地、山脊，或必須經過危險之處，登山頭盔與繩索、扁繩、鉤環都是必要的裝備。登山杖可以有效預防膝蓋疼痛，假如隊伍中有人受傷而需要搬運的時候，也能用登山杖做成簡易的擔架或登山背架，這時有一對登山杖也許就能派上用場。前往高海拔的山區時，就算是夏天也一定要攜帶保暖裝備。打火機或火柴在迫降時可以用來取暖，而緊急救生毯除了能為傷病者保暖，還可以用來向救援者發出求救訊號。

除了這些裝備之外，有時因路線狀況或季節因素，也許還需要防熊護具、防曬乳、手帕、求生哨等等，整理裝備時也別忘了放進背包。

急救包

將藥品類都放進收納包，以備登山過程中受傷或生病。常備藥或固定在服用的藥物因人而異，由每一位隊員自行攜帶即可。詳細參考P98。

雨具

要隨時放在行李中的裝備之一。以GORE-TEX為代表的防水透氣材質的兩件式雨衣是最基本的雨具。
Montbell／Storm Cruiser 登山雨衣＆雨褲

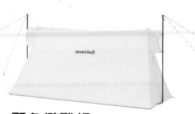

緊急避難帳

輕量、小型的簡易帳篷。在山上迫降時的必需品，是否攜帶緊急避難帳，有時也是決定生死的關鍵。最輕量的緊急避難帳大約只有100～200g。
Montbell／U.L. 緊急避難帳

維修工具包

應付登山用具故障等問題的工具包。將貼紮貼布、營繩、鐵絲、束線帶、多功能工具鉗等工具用收納包裝好。

保暖裝備

以Fleece刷毛衣或羽絨外套為代表。夏天一樣可以帶著，以備不時之需。輕薄的羽絨外套不占空間，方便收納。
Montbell／Plasma 1000 Down Jacket 輕量羽絨外套

緊急救生毯

用來保持身體的溫度。材質一般都是PET鍍鋁膜，也有可重複使用的救生毯、保溫性更好的信封式救生毯。

火柴、打火機

迫降時用來生火取暖，不僅能讓身體暖和，也能緩和情緒。最好選擇以打火輪及打火石摩擦起火的火石式打火機，以及防水型火柴。

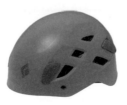

登山頭盔

跌落或滑落、遇到落石時可以保護頭部，即使是一般的登山道，走在岩石裸露的山脊或山坡也一樣要戴著頭盔。有些登山客就是因為戴著頭盔而撿回一命。
Black Diamond／HALF DOME 頭盔

登山杖

上下坡時可以使用，能夠減輕膝蓋的負擔，預防膝蓋疼痛。另外，搭設緊急避難帳時也能當成支撐桿。
Black Diamond／Distance Flz 折疊登山杖

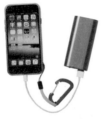

通訊工具、充電器

請求救援時絕對不能缺少的項目。現在最常見的通訊工具就是智慧型手機及行動電話。備用電池及行動充電器也務必帶上。

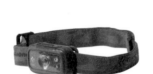

登山頭燈

因預期外的突發情況導致夜間依舊要持續前進時，就必須有登山頭燈。當日往返的登山行程也務必攜帶。
Black Diamond／Cosmo 250 頭燈

繩索、扁繩、鉤環

使用繩索通過危險地點時一定要使用的裝備。繩索交給領隊攜帶即可，扁繩及鉤環則由每位隊員各自攜帶。詳細參考P47。

登山前的天氣預報確認表

當天	前一天	2天前	1週前
天氣預報			週間天氣預報
天氣圖			衛星雲圖
氣象警報、注意報		颱風訊息	
未來降雨（逐時降雨預報）			
雨量變化（高解析度雷達回波圖）			
觀天望氣			

善用天氣預報

看懂各種天氣預報，才知道如何避開危險

衛星雲圖

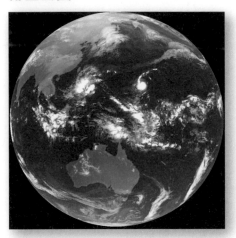

來自於向日葵系列氣象衛星的連續觀測數據。衛星雲圖有三種，分別是拍攝地球反射太陽光的「可見光雲圖」、捕捉雲層紅外線的「紅外線雲圖」，以及同屬紅外線雲圖，不過是觀測大氣中的水蒸氣與雲層紅外線的「水氣頻道雲圖」。上圖為紅外線雲圖（彩色）。

一週天氣預報

11月13日17時　長野県の週間天気予報

日付	14 木	15 金	16 土	17 日	18 月	19 火	20 水	
北部 府県天気予報へ	曇時々雨	曇時々晴	曇時々晴	曇時々晴	曇	曇時々晴	曇時々晴	
降水確率(%)	50/60/40/50	20	20	10	40	30	30	
信頼度	/	/	B	A	C	C	B	
長野 最高(℃)	15	14(10~15)	13(10~16)	14(12~18)	16(13~20)	11(9~17)	10(6~14)	
長野 最低(℃)	11	3(1~5)	4(2~6)	5(3~7)	7(2~8)	3(1~8)	1(1~6)	
中部・南部 府県天気予報へ	曇一時雨	晴時々曇	晴時々曇	晴時々曇	曇	曇時々晴	曇時々晴	
降水確率(%)	50/50/10/10	20	10	A	A	C	B	A
信頼度	/	/	A	A	C	B	A	
松本 最高(℃)	16	14(10~15)	13(10~16)	14(11~17)	15(12~18)	11(9~16)	10(6~14)	
松本 最低(℃)	12	1(0~4)	2(1~4)	3(2~6)	6(2~8)	3(0~7)	2(0~4)	

平年値	降水量の合計	最高最低気温	
		最低気温	最高気温
長野	平年並 2 - 11mm	2.7 ℃	12.5 ℃
松本	平年並 1 - 12mm	1.7 ℃	13.0 ℃

每天公布兩次，分別為十一點與十七點。預測日本全國主要地點七天之內的天氣、最低溫、最高溫、降雨機率、信賴度。可以了解大概從什麼時候開始變天（或好轉），但有時還是會有一點誤差。不只要看預報中的符號，也要讀預報中的文字。

對於登山者來說，最在意的應該就是登山當天的天氣。天氣不好絕對會讓山中潛藏的危險倍增，大多數的山難事故都是在天氣不好的時候發生的。登山之前要先查看天氣預報，若預報表示會變天，就必須立即重新評估登山計畫。

現在有各種提供天氣預報的網站，也都提供各自的獨家服務，不過日本氣象廳網站上的資訊還是最豐富且完整的。上方的圖表是從五花八門的氣象資訊中整理出登山者必須了解的氣象預報與資訊。

智慧型手機可以方便地查看登山過程中的天氣資訊，不過最好還是帶著收音機，這樣當手機沒有訊號時，還可以收聽廣播電台的天氣預報。另外，也希望各位學會觀天望氣的知識，這樣才懂得如何觀察天空、風、自然現象等等，預測天氣的變化。

未來降雨（逐時降雨預報）

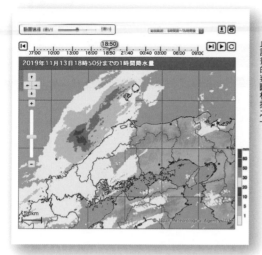

逐一小時預測十五小時內的降雨量分布。六小時內的降雨量分布為每十分鐘更新一次；七至十五小時內的降雨量分布為每一小時更新一次。可以確認前一天或早上開始活動時的降雨，做為決定、變更或中止計畫的判斷根據之一。

雨量變化（高解析度雷達回波圖）

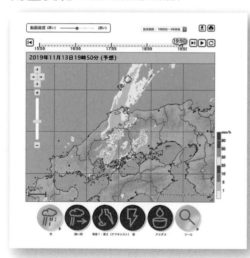

利用氣象雷達的觀測數據，逐五分鐘預測六十分鐘內降雨強度分布。不只降雨，也可以顯示打雷、龍捲風的預測。當大氣狀態不穩定時，可以多多查看這項預測，提早察覺下大雨的區域或雷電的接近，及早前往安全地帶避難。

觀天望氣

所謂觀天望氣，指的是從雲的形成或移動、天空的模樣、風的方向或強度、氣溫高低等等，進行天氣預測。在難以獲得氣象資訊的山中，觀天望氣可以有效地推測天候，但前提是必須具備氣象相關的專業知識。若要提升精確度，最好還要配合上天氣圖等資料。

府縣天氣預報

北部		降水確率		氣溫預報	
今日14日	南の風 後 北の風 く もり 時々 晴れ 夜の はじめ頃 一時 雨	00-06	−%		日中の最高
		06-12	−%	長野	16度
		12-18	30%		
		18-24	50%		
明日15日	北の風 くもり 昼前 から 晴れ 所により 朝 まで 雨か雷	00-06	30%	朝の最低	日中の最高
		06-12	10%	長野 4度	14度
		12-18	0%		
		18-24	0%		
明後日16日	北の風 くもり				

每天發布三次，分別為五點、十一點、十七點（天氣驟變時會隨時修正與發布）。預測兩天內的天氣、風向與風速、浪高、逐六小時的明日降雨機率、最高溫、最低溫。也要仔細閱讀簡扼寫出預報根據的天氣概況。

颱風資訊

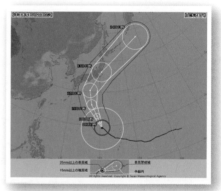

根據颱風實況與颱風預報製作而成。颱風實況為颱風的中心位置、前進方向與速度、中心氣壓、最大風速、最大瞬間風速、暴風圈、強風圈；颱風預報為未來五天的同樣內容的預測。颱風的前進路線與強度可能會有大幅的改變，要隨時掌握最新資訊。

氣象警報、注意報

當大雨或強風等天候可能造成災害時，氣象廳會發布氣象注意報；可能造成重大災害時，則是發布氣象警報。警報或注意報的發布基準依各個市町村而異，並以市町村為單位進行發布。電視或廣播的天氣預報都會報導氣象警報或注意報，氣象廳或民間氣象預報公司的官方網站也會公布。

山岳的天氣預報與需要認識的天氣圖——山上的天氣與平地不一樣

山地天氣預報（Yamaten）

是專門預測山地天氣網站的始祖。每日發送全國十八個山域、五十九座山岳的天氣預報（以六小時為單位，預測兩天內的天氣、氣溫、風向與風速）至電腦、手機、智慧型手機。主打由精通山岳天氣的氣象預報員親手製作與預報。每月收費三百日圓（不含稅）。

登山天氣APP 日本氣象協會 tenki.jp

智慧裝置應用程式（Android、iOS）由日本氣象協會提供的山地天氣預報APP。提供日本三百名山等山岳的山頂、登山口、山麓在未來兩天內的逐三小時天氣預報。除了未來一週的天氣與天氣圖，也提供高空天氣圖或雲雨雷達圖、閃電危險度、氣象衛星等等。每月收費二百四十日圓。

天氣 navigator 登山 navi

日本氣象經營的天氣預報綜合網站「天navi（天氣navigator）」中的服務之一。除了逐一小時更新日本百名山的登山路線上的天氣預報，也提供全國主要山岳在未來十天內的天氣預報、附近的閃電或降雨資訊等等。每月收費一百一十日圓或二百八十八日圓。

就算在同樣的地區，有時山麓與山上的天氣就會有很大的不同。這是因為山地是一種很獨特的地形，有著複雜的崎嶇變化，而這樣的地形也導致山間各處形成上升氣流或下降氣流。有人說「山上的天氣多變化」也是因為這個原因。

希望各位記得幾件事，一般來說都是「山上比平地差」、「山上的天氣會比平地差」、「山上天氣好轉的速度也比較慢」。要考慮到這幾個天氣變化的特徵，再來推測變天或天氣好轉的時機點，然後決定如何行動。

此外，出現下頁舉例的這幾種天氣型態時，山上不是狂風暴雨，就是連日不斷的壞天氣。這時暫停或更改登山計畫才是明智之舉。

另外，若希望獲得更加正確的山地天氣預報，也可以利用上面介紹的這些專業天氣預報網站。這些網站的服務都要收費，但很值得使用。

需要注意的天氣圖

颱風

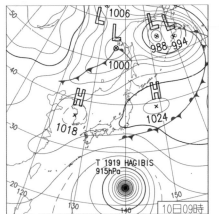

最大風速達17m／s以上的熱帶性低氣壓。基本上當颱風沿著太平洋高壓的邊緣前進，且路線會接近或登陸日本列島時，大範圍內都會出現狂風暴雨，有時甚至會造成嚴重災害。大多發生在八、九月。

雙核低氣壓

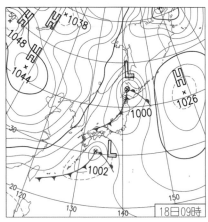

日本海低氣壓與南岸低氣壓隔著日本列島同時前進的氣壓分布。這時的天氣狀況極度不穩定，山上會出現狂風暴雨以及大雪。這兩個低氣壓會在東邊的海上合而為一，發展成接近颱風的強度，通過日本列島以後，冬季型氣壓分布就會變強，出現大雪及暴風雪。

秋雨鋒面

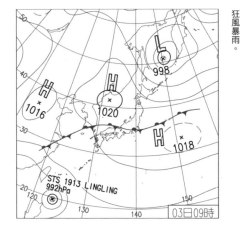

九月上旬到十月上旬左右，在太平洋高壓與大陸高壓之間形成的鋒面。當鋒面停滯在日本列島附近時，通常都會是連日降雨的天氣型態。當颱風接近滯留的秋雨鋒面，鋒面會受到刺激而變得活躍，造成山上連日狂風暴雨。

日本海低氣壓

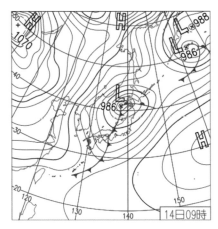

朝東～東北方前進日本海的低氣壓。偏南風會增強，氣溫也會上升，大多會帶來「初春的第一道強烈南風」或春天的暴風雨。高山地區要注意降雨、強風或雪崩。低氣壓通過以後，就會迎接來自北方的冷空氣，西北風會變強，日本海一側的山區則會出現暴風雪。

颱風過後的冬季型氣壓分布

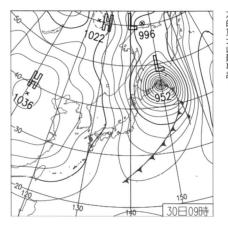

當颱風從日本列島的南方海域北上至東部海域、三陸沖，變成溫帶氣旋以後，低氣壓就會變得活躍，進入冬季型氣壓分布，日本海一側的山地便會變成狂風暴雨的天氣。過去這種天氣型態就在秋季造成好幾次的重大山難事故。

梅雨鋒面

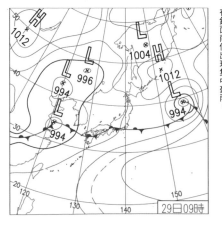

在梅雨時期形成的停滯鋒面。鄂霍次克海高壓的溼冷空氣與太平洋高壓的溼暖空氣碰撞以後，會形成梅雨鋒面，多半為降雨或陰天的天氣。當鋒面遇到低氣壓，或出現凹凸的情況（鋒面北側凸起的部分）時，就會在鋒面南側出現集中豪雨。

投保山岳保險

救援絕對不是免費的

現在的山難救援主要是由警、消的救難隊或直升機進行搜救，搜救費用原則上是免費的。不過，有時執行搜救任務的不只警、消的救難隊員，通常還有民間救難隊的隊員，這時當事者（遇難者或其家人）就要支付酬勞給這些民間救難隊員。此外，救援時使用的繩索等消耗品以及救難隊員的保險費等等，同樣是由當事者負擔。日本山岳救助機構合同會社（jRO）是一間採行獨家山岳遇難對策制度的山岳救助機構，下表是jRO在補助救難費用的部分實例，可以看到實際要支付的救難費用。

特別是近年的山難救援開始朝收費制度發展，出動民間救難隊的進行救援的案例也愈來愈多。因此山難事故的救難費用也有上漲的傾向，這樣的趨勢應該會愈加快速。

而登山者需要做的，就是投保理賠救難費用的山岳保險。目前日本

已經有好幾間保險公司或山岳團體推出山岳保險，而且根據理賠項目的不同，也有各種不同的山岳保險。最基本的山岳保險只有理賠最低程度的搜索、救難費用，有的山岳保險可以增加其他不同理賠項目，如：死亡或後遺症、住院或持續接受治療、個人賠償責任、裝備或行李損失等等。

在選擇山岳保險的時候，是否進行山岳登攀（攀岩、溯溪、雪季登山等具備高危險度的登山行動）是其中一項參考基準。假如要山岳登攀的話，最好選擇理賠對象包含這些登山行動的山岳保險；沒有山岳登攀的話，就選擇以無雪期的一般登山或健行為對象的山岳保險。另外，還要確認自己是否需要一年期的保險（也有單次投保的山岳保險）、理賠範圍是否包含因高山症或凍傷等傷病造成的山難、同伴為了救援而趕赴現場的費用能否申請理賠等等。

日本山岳救助機構（jRO）2019 年度補助救難費用的部分實例

月份	山難發生地點	山難事故的概要	傷亡	理賠金額
1	谷川岳 天神尾根	在天神尾根以滑雪板滑行時遭雪崩掩埋。由於氣候惡劣，無法進行搜救活動，事故發生兩天後才被尋獲。窒息而亡。	死亡	¥349,930
1	志賀高原 燒額山	四人組隊滑行時，其中一人掉落樹洞，而其他隊員未察覺，繼續滑行。遇難者透過無線電向其他隊員求救，隊員再向燒額山滑雪場求救，進行搜救行動。	無大礙	¥115,000
2	北阿爾卑斯山脈 白馬乘鞍岳	以登山滑雪的方式攀登東斜面時，在海拔兩千四百公尺處遭遇雪崩並完全埋沒。由附近的登山者發出求助。大腿骨骨折、肺挫傷。	住院	¥302,578
2	白山	與隊員走散而迷失方向。發生滑雪工具損壞等問題，掉入雪簷與雪崩之中。當事者自行以行動電話求救，迫降兩天後救援成功。使用GPS定位。有謝禮費用。	無大礙	¥ 2,700
2	中央阿爾卑斯越百山 ～南駒岳	滑落以致死亡。預計請求遺體搬運費用。	死亡	¥150,000
2	中央阿爾卑斯山脈 木曾駒岳	※獨攀　在乘越境土附近五十公尺處滑落，左腿腳踝骨折。透過附近的登山者請求救援，由民間救援隊進行救援行動。	住院	¥462,394
2	箱根山台岳	登山過程中語言不通而下山。右腦出血、無法步行。由同行者搬運下山。	住院	¥ 20,000
2	越後湯澤 神樂峰	預定在反射板路線滑行，但因視線不良而滑行至棒澤附近，結果迷失方向。迫降兩天。由預計留宿在同一間山小屋的友人請求救援。	受傷	¥100,000
2	上州武尊	※獨攀　詳細不明。可能是因為天候不佳而迷失方向。警消與民間救援直升機進行搜救，但未發現遇難者。事故發生約三週後被登山滑雪者尋獲。	死亡	¥1,757,920
2	北阿爾卑斯山脈 乘鞍岳	從位原山莊下山的過程中跌倒、骨折。搭乘雪橇與雪地摩托車，再改搭救護車至最近的醫療機關。	受傷	¥309,658
2	八岳	登山過程中因腦梗塞而倒下。由同行者請求救援。透過警方的直升機搬運至最近的醫療機關。	住院	¥138,980

即使是以警、消為主的救援行動，搜救費用也不可能完全免費。這些費用都要由當事者負責，少則數萬日圓，多則數百萬日圓。

（上）埼玉縣率先全國引進救難費用收費制度。根據條例，出動防災直升機進行山難救援時，會向當事者收取部分的救難費用。（照片提供／埼玉縣消防災課）
（右）滑雪場設置的山難救援費用看板，告知山難當事者需負擔的費用。有些滑雪場也開始採取類似的措施。

山難救援金額參考

■例如：迷失方向以致遇難的時候……

從山頂下山的過程中走錯路線，迷失了方向。無法自行找到正確路線，於是請求救援，但由於天候不佳，無法進行直升機搜救。最後出動三名警消救難隊員與三名民間救難隊員，並於第三天發現遇難者，成功救援。

●民間救援隊員的日酬
3萬日圓×3人×3天＝27萬日圓
●民間救援隊員的危險津貼
5000日圓×3人×3天＝4萬5000日圓
●民間救援隊員的投保費用
1萬日圓×3人×3天＝9萬日圓
●交通費（燃料費） 5000日圓
●消耗裝備品費用 5萬日圓
●伙食費 5000日圓

合計：46萬5000日圓

■救援費用參考

●警察、消防出動直升機及救援隊員
0日圓（費用由稅金負擔）
●出動民間救援直升機
1分鐘的飛行約為1萬日圓
●出動民間救援隊員
每人每日大約是3萬～5萬日圓
●民間救援隊員的危險津貼
每人每日大約是5000日圓
●民間救援隊員的投保費用
每人每日大約是1萬日圓

＊當搜救隊員在清晨或晚間、天候惡劣或冬季時出動救援，或出動救援時必須採取迫降等行動，搜救費用便會加上危險津貼。
＊此外，搜救隊員的住宿費、伙食費、交通費、消耗裝備品（繩索或鉤環等等）的費用也會列入計算。

無線電波搜索系統 — 提升遇難生存率的嶄新技術

直升機
進行空中搜索。由警察等人員救援。

約半徑3km

鎖定訊號

訊號發射器

遇難者

COCOHELI

利用直升機的會員制搜索系統。攜帶小型電波發射器的登山者在山上行蹤不明時，合作的直升機飛航公司就會進行搜索，透過無線電波找到失蹤者，再將位置資訊提供給警察或消防，由他們進行救難行動。電波接收範圍約為半徑3km。入會費為3000日圓，會員年費為3650日圓。

打招呼就能傳輸
即使在收訊範圍之外，當登山者交會時，YAMAP的APP還是會透過藍牙交換彼此的位置資訊。

你好
你好

收訊範圍外

▲YAMAP
雲端

收訊範圍外
進入收訊範圍內，自己與對方的位置資訊都會自動上傳到YAMAP的雲端。

收訊範圍內

YAMAP 守望功能

在登山過程中遇到其他同樣安裝這款APP的登山者時，APP就會交換彼此此手機內的GPS取得的位置資訊。這款APP是透過藍牙傳輸，即使在接收不到無線電波的地方也能順利傳輸資訊。只要下山後進入收訊範圍，先前取得的位置資訊就會上傳至YAMAP的伺服器，登山者的家人就可以在社群平台的專用網頁等等的地圖上確認登山者的位置。當登山者發生山難事故時，還可以將位置資訊分享給救難隊，有助於救難隊鎖定遇難地點。這款APP是任何人都能免費使用的APP。

當登山者在山上遇難而且無法行動時，救援這些登山者的搜救行動就是一場與時間的賽跑。因為山上的自然環境相當嚴峻，就算保持靜止不動，體力也會持續流失，等待救援的時間愈長，倖存的機率就愈低。

透過無線電波掌握正確位置的系統一直都有相關的研究與開發，是用於及早發現並救援遇難者的救難工具。

例如：富山縣警山岳警備隊自一九八八年起，便針對前往冬季之劍——立山連峰的登山者出借無線電波發射器「Yamatan」。雪季登山必備的Beacon雪崩訊號器也是其中一種。

不過，這些發射器使用的都是微弱無線電波，缺點是距離太遠時不易掌握正確的位置資訊。

因此，許多研究機關或企業至今仍持續研究、開發各種無線電波搜索系統。其中，最早實際應用的搜索系統就是上圖的「COCOHELI」。

COCOHELI的無線電波為900 MHz頻段，實用程度下的傳播距離大約是半徑3km。COCOHELI不易受到障礙物的干擾，即使是容易失去GPS訊號的山區，也能精準掌握位置資訊。COCOHELI已有許多實際救援的成功案例，日本全國的警、消救難隊也都開始引進。

另外，智慧型手機專用的免費登山地圖APP「YAMAP」雖然不是搜索系統，但這款APP後來提供了「YAMAP守望功能」的服務，使用者在登山過程中遇到其他同樣安裝這款APP的登山者時，就會透過藍牙交換彼此的位置資訊，並自動將位置資訊記錄在伺服器。YAMAP還可以顯示所在地的經緯度，也具備了一鍵撥打一一〇的緊急通話功能。

無線電波搜索系統的研究開發有著日新月異的進步，期待今後有著更多新的搜索系統可以獲得實際應用。

Part 2

無雪期的風險管理

■監修／P40～44 日下康子（醫學博士）、中村富士美（國際山岳護理師）、P46～70 木元康晴（登山嚮導）

迷路

為什麼走不回去呢？

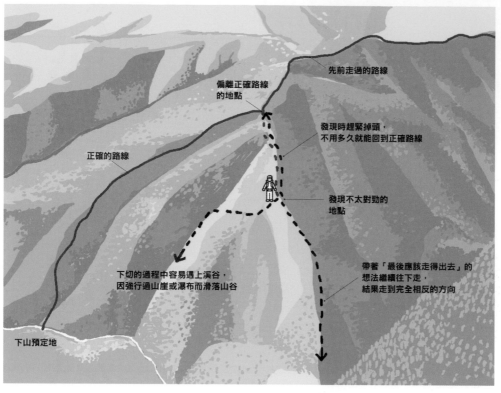

先前走過的路線

偏離正確路線
的地點

發現時趕緊掉頭，
不用多久就能回到正確路線

正確的路線

發現不太對勁的
地點

下切的過程中容易遇上溪谷，
因強行過山崖或瀑布而滑落山谷

帶著「最後應該走得出去」的
想法繼續往下走，
結果走到完全相反的方向

下山預定地

發現自己迷路的時候，「繼續走下去應該沒問題」是大錯特錯的想法。許多山難事故的實際案例都最後走入溪谷，以致滑落、跌落。就算運氣好成功走下山，也會走到跟下山口完全相反的地點。

在山難事故當中，十之八九都是迷路。迷路後又因跌落、滑落而受傷、死亡的事故都被歸類為「跌落、滑落事故」，所以實際上以迷路為主要原因的山難事故比統計上的數字更多。

以下這三點為登山的基本要領，一般認為迷路山難之所以頻頻發生，最大的原因就是登山者沒有遵守這三個要領。

• 行進中也要一邊確認目前所在地
• 一發現迷路就要按原路折返
• 絕不能下切溪谷

地圖與指北針是登山必備裝備，行進過程中隨時以這兩項工具確認目前所在地，就能及早發現自己偏離正確登山路線。另外，哪怕只是稍微感到不對勁，只要覺得路線不太正確就停止繼續前進，並按照方才的路線返回，最後一定能走回正確的登山路線上。

都已經覺得不對勁，卻還是不肯按

原路折返，帶著「再稍微觀察看看」的心態繼續往前走，最後走進溪谷卻走不出來，還不慎跌落或滑落，這就是最典型的迷路山難事故。「在山裡迷路就要往回走」是每個人都曉得的鐵則，卻不知怎麼都做不到這點。即使是登山資歷豐富且熟悉山岳的人，也可能做出繼續前進的判斷，一步一步掉入迷路山難事故的陷阱。

在山裡迷路以致山難事故發生的這個過程，也許就是由於認知偏誤所引起的一連串判斷錯誤。所謂認知偏誤，指的是人類無意識的思想偏差或扭曲。下一頁的圖表說明了認知偏誤是如何作用。

不同於一時放鬆或疏忽大意而跌落、滑落的山難，迷路山難的起因在於人心的脆弱，光靠學習登山技術與知識也無法完全避免。這正是迷路山難的棘手之處。

主要山難原因的遇難人數

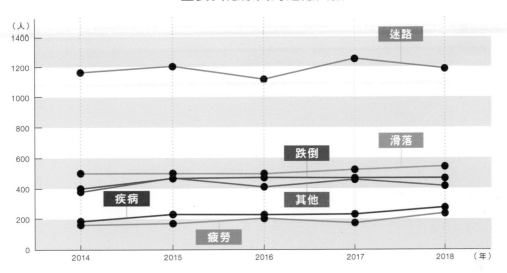

在山難事故的主要原因中，從前都是以跌、滑落居多，現今則是迷路遙遙領先，可以說已經成為山裡最大的風險。

迷路的主要心理因素

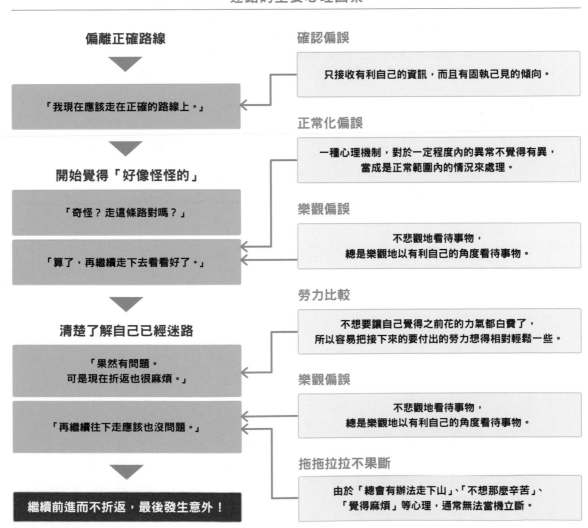

偏離正確路線

↓

「我現在應該走在正確的路線上。」

確認偏誤

只接收有利自己的資訊，而且有固執己見的傾向。

↓

開始覺得「好像怪怪的」

「奇怪？走這條路對嗎？」

「算了，再繼續走下去看看好了。」

正常化偏誤

一種心理機制，對於一定程度內的異常不覺得有異，當成是正常範圍內的情況來處理。

樂觀偏誤

不悲觀地看待事物，總是樂觀地以有利自己的角度看待事物。

↓

清楚了解自己已經迷路

「果然有問題。可是現在折返也很麻煩。」

「再繼續往下走應該也沒問題。」

勞力比較

不想要讓自己覺得之前花的力氣都白費了，所以容易把接下來的要付出的勞力想得相對輕鬆一些。

樂觀偏誤

不悲觀地看待事物，總是樂觀地以有利自己的角度看待事物。

↓

繼續前進而不折返，最後發生意外！

拖拖拉拉不果斷

由於「總會有辦法走下山」、「不想那麼辛苦」、「覺得麻煩」等心理，通常無法當機立斷。

迷路的關鍵點 —— 看清楚登山路線在稜線上還是谷線上

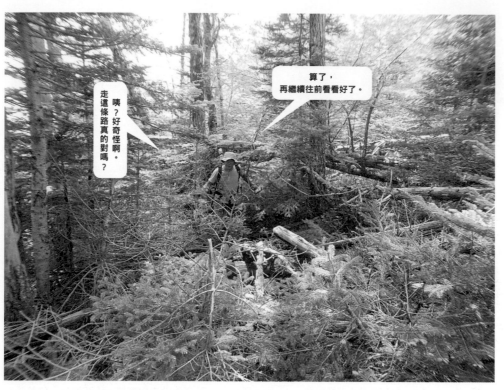

偏離登山道，走錯方向之後，一定會在某個時間點就覺得「這條路好奇怪」。這時只要立即折返，不用花太多力氣就能走回正確路線。但要是抱著「不然我再繼續往前看看好了」的想法，就會離正確路線愈來愈遠。

在迷路山難事故中，下切找路總是比上切找路更容易發生山難事故。不管在哪座山、哪條山脈，山脊與溪谷都是朝著山頂匯集，講得誇張一點，不管從哪裡、用什麼樣的方式往上走，最後都會抵達山頂。相反地，山脊與溪谷也是從山頂朝著四面八方發散，所以下切找路時，只要搞錯任何一條山脊或溪谷，就有可能走到完全相反的方向。因此，下山時務必要格外地謹慎行動，千萬注意別偏離下山路線。

通常下山時都會有某幾個地點讓人容易迷路。第一個是登山路線從稜線改道的地點。原本沿著山脊的登山道從某個地方開始改到山坡面時，登山者就容易錯過，繼續沿著山脊前進。

另外，下山途中若有橫切乾涸溪谷的部分也要多加注意。有許多山難事故的案例，都是當事人直接沿著乾涸的河床往下前進，未發現真正的登山

路線其實是在溪谷的另一端。乾涸的河床上幾乎不會出現樹木或草叢，相對起來更好走，再加上有些地方看起來就像有路一樣，所以就更容易讓人誤會。只是，下切溪谷一定會遇到山崖或瀑布，要是強行通過的話，就會發生跌落、滑落山谷的意外。一般都說「迷路時絕不能下切找路」就是因為這樣。

許多人都會從這些容易迷路的地點開始走錯路，所以後來的登山者也容易跟著這些錯誤的足跡前進。不過，原本清晰可見的足跡到後來也會變得愈來愈模糊，一旦心裡頭開始出現「這條路有些奇怪」的念頭時，就應該立即折返，別再繼續前進。

下頁列出的這些地點都是容易發生迷路的地點，例如：雪溪、岩石裸露地或碎石地、寬闊的山脊上等等。不太確定方向時，就應該一邊看著地圖與指北針確認正確的行進方向。

容易偏離登山路線的主要地點

■岩石裸露或碎石分布的地方

這些地方通常會有標示路線的噴漆記號，萬一沒注意就跟著地上的足跡繼續前進，可能就會陷入危險。一定要確實按照記號前進。

■雪溪

各個時期的雪溪會有不同的狀況，有時甚至要改變行進路線。尤其是雪溪的終點處，一定要仔細確認是從哪裡繼續接著登山路線。

■登山道偏離山脊的地點

原本沿著山脊行進的登山路線若從某個地方開始改道，就容易在這個地方繼續沿著山脊前進。尤其是像照片一樣急轉彎的登山路線，一定要格外注意。

■沒看到禁止通行的記號

在容易偏離登山路線的地方，都會有人用橫倒的樹木來表示「不要往這邊走」。一定要仔細看好，別錯過這些警告標示。

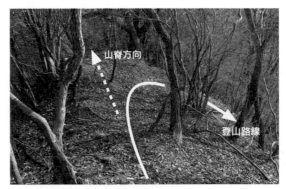

■登山路線橫切溪谷的地方

沿著山坡往下的登山路線橫切溪谷時，就容易令人混淆，不小心沿著溪谷地走向前進。千萬別忘了位於溪谷另一側的登山路線。

■沒有任何標示的平坦地區或寬闊的山脊

在沒有登山標示的開放地區或視野開闊的山脊上，通常都容易讓人迷失方向。尤其是氣候不佳或濃霧瀰漫時容易影響視線，一定要謹慎行動。

避免迷路 —— 預習、確認與折返，用三重準備來應付

事前了解 容易迷路的地點

迷路的風險管理要從計畫階段開始做起。請各位將規劃的登山路線放在地圖上進行模擬登山，看看這條登山路線上有沒有先前提過需要注意迷路的地點。

這時，最好一邊參考登山指南書或網路上的登山記錄。登山指南書會明確指出容易發生迷路的地點，而網路上分享的登山記錄可能也會分享實際迷路的經驗，都有助於我們提高警覺。另外，還可以參考 P14、P15 介紹的事故統計或山難地圖等等。

另外，YamaReco 的「大家的足跡」可以在地圖上顯示登山者實際上差點迷路的真實軌跡，對於防範迷路於未然有相當大的幫助。先了解有那些地方容易迷路，想必就能夠避免在一樣的地點重蹈覆轍。

把路線放在地圖上模擬登山

在規劃登山計畫的階段，就要把路線放在地形圖或登山地圖上進行模擬登山，事前掌握路線的狀況。特別是容易偏離登山路線的地形或交叉路口，一定要事先確認。此外，也要記住登山路線的起伏狀況、危險地點、周圍的植生、替代路線等等。使用 YamaReco 或 Yamatime 時，只要點擊地圖上的地點，就能直接產生登山計畫。這項服務固然方便，但最好還是親自實際在地圖上模擬一次。

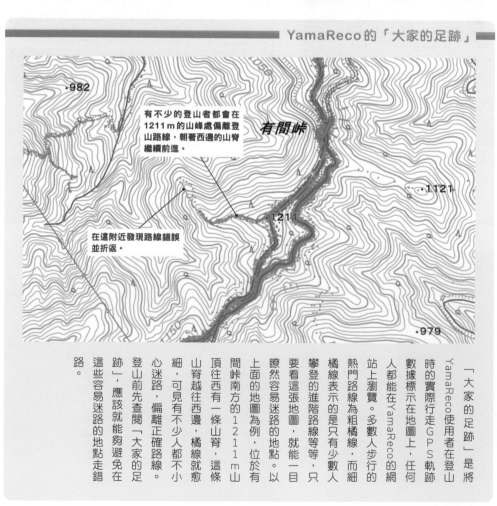

YamaReco 的「大家的足跡」

有不少的登山者都會在 1211m 的山峰處偏離登山路線，朝著西邊的山脊繼續前進。

在這附近發現路線錯誤並折返。

有間峠

「大家的足跡」是將 YamaReco 使用者在登山時的實際行走 GPS 軌跡數據標示在地圖上，任何人都能在 YamaReco 的網站上瀏覽。多數人步行的熱門路線為粗橘線，而細橘線表示的是只有少數人攀登的進階路線等等，只要看這張地圖，就能一目瞭然容易迷路的地點。以上面的地圖為例，位於有間峠南方的 1211m 山頂往西有一條山脊，這條山脊越往西邊，橘線就愈細，可見有不少人都不小心迷路，偏離正確路線。

登山前先查閱「大家的足跡」，應該就能夠避免在這些容易迷路的地點走錯路。

一邊確認目前的所在地是最大的原則

地圖與指北針是登山的必帶裝備，這兩項是用來避免迷路的工具，不是迷了路才拿出來使用。等到完全找不到路才拿出地圖跟指北針，也不用指望能派上任何用處。

只要在行進中隨時拿出地圖跟指北針確認目前所在地，就會知道自己走在正確的路線上，這樣就不必一直提心吊膽，也不容易在山裡迷路。就算真的不小心偏離登山路線，只要能在偏離路線後的二十分鐘左右及時發現並立即折返，還是能夠走回正確路線。

假如完全不確認目前所在地，事情就不是這麼簡單了。即使最後發現走錯路，也已經不曉得應該折返到哪裡才對。要花不少時間才能回到正確路線。這樣的情況肯定會令人焦躁不安，讓人做出「只好繼續前進」的判斷，恐怕因此造成山難事故。

■行進中用地圖確認目前所在地

登山中使用地圖確認所在地是預防迷路的最基本做法。地圖與指北針是用來防止迷路的工具，等到真正迷路時再拿出來就已經派不上用場了。而且要放在方便好拿的位置，這樣走到能瞭望四周的高處、交叉路口、有地標的地點時，就能隨時拿出來確認目前所在地。只要這麼做，就算真的偏離路線，也能立即發現異狀。這時停止繼續前進，並依方才的路線折返，一定就能夠在抵達最後一次進行確認的地點之前，先找到自己是從哪裡開始走錯路的。

■不要錯過標誌或布條等記號

在定期巡檢的登山路線上，重要地點都會出現標示路線用的路標或布條、噴漆記號等等，千萬別錯過這些記號。有些綁在樹枝上的布條或岩石上的噴漆，可能會因為地點關係而不易察覺。發現自己找不到接下來的記號時，請冷靜地返回前一個記號的地點，並仔細觀察周圍，謹慎行動，這樣做一定能夠找到下一個記號。不過，有些布條可能是溯溪登山者或林務人員用於其他目的，並不是登山道的記號，所以也不能完全相信。

善用地圖應用程式

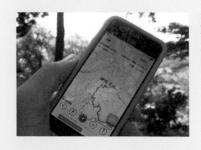

智慧型手機是登山中的通訊方式之一，只要安裝地圖應用程式，就是代替掌上型GPS的便利導航工具。就算手機失去訊號不能上網，還是能夠在比例尺1／25000的地圖上透過GPS定位掌握自己的位置，完全不必擔心。

不過，使用時必須事先透過Wi-Fi擷取（下載）地圖。另外，手機也可能發生電力耗盡或電池故障、溫度過低而無法正常使用等風險，最好還是一併帶上地圖與指北針，才有雙重保障。

在深陷山林之前
折返原路或上切高處

在山裡迷路時，其實只要冷靜思考，都知道折返才是最安全也最實際的方式，但是迷路的人通常都是因為心裡焦急、時間壓力、體力消耗等等而被影響，再加上先前說過的認知偏誤的作用，所以大部分的人都會選擇繼續前進，放棄折返。

只是不管再怎麼疲累或擔心回程的公車時間，也絕對不能再繼續前進或下切找路。也許有些人覺得「總有辦法走下山」，但絕大部分的情況都是走不出山，只會變得更糟糕。

迷路的首要之務就是就地休息，補充一點食物與水分，讓自己冷靜下來。等到心情回復平靜之後，再根據先前的印象，按照方才走過的路線折返。這時如果手上有GPS，也會讓人更有信心。假如記不起來自己從哪個方向來，朝著附近的山頂或山脊上切才是上策。

■覺得奇怪就該折返

不用多說，這也是從古至今的登山一大原則，然而就算大家都明白，真的在山上迷了路時，多半的人還是不會選擇折返，就連登山經驗豐富的人也不例外。大概就像先前在P27解說的一樣，在各種心理因素的作用下就會讓人做出這個決定。只是，其實只要早一點選擇折返，十之八九都能避免迷路山難。假如已經覺得路線有點奇怪，卻猶豫是否要折返，就要有所警覺這是迷路引起的認知偏誤在作用，而最好的做法就是先讓自己的情緒穩定下來，然後按方才走來的路線折返。

■不可下切溪谷，要上切山脊或山頂

「迷路時絕不能下切溪谷」也是登山的一大原則。因為下切到溪谷之後，一定會出現山崖或瀑布，最後就會無路可走。強行通過的話，可能會跌落、滑落山谷，是最典型的迷路山難事故的模式。相反地，只要上切至山脊或山頂，不僅視野較為清楚，也必較有機會找到登山道或作業道。登山者在迫於時間壓力與體力近乎殆盡的情況下，最後還是容易做出「下切溪谷」的選擇，只是通常這個判斷的結果都是凶多吉少。就算要花的時間比較多，就算體力再不濟，也應該上切至山脊或山頂。

■ 颱風、大雨過後要注意

當颱風接近或通過，在短時間降下豪雨時，就會造成山坡崩落、溪水暴漲、樹木倒塌等等，使山上的情況大幅改變，各地的山區也會接連出現登山路線受損的災情。災損的登山步道往往需要一段時間才能修復成原本的樣子，要是在尚未修復前就前往登山的話，以往的資訊可能會失準，使登山者偏離原本的登山路線。颱風或大雨過後若要登山，除了要掌握當地的最新消息，也要做好登山路線可能受損的預備與計畫。

跌落、滑落／跌倒 —

缺乏警戒與疏忽大意會丟掉性命

在狹窄的登山路線上交會時，要在待在山壁側等待。

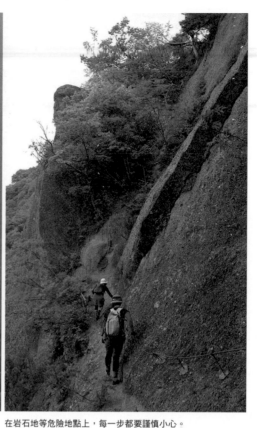

在岩石地等危險地點上，每一步都要謹慎小心。

　　跌落、滑落或跌倒事故有「絆倒」、「踩到鬆動的石頭」、「身體失去平衡」、「腳底打滑」等各種原因。在極其危險的稜線或岩石裸露地跌落或滑落都是要命的意外，即使撿回一命，多半也是身負重傷，難以行動自由。另外，造成手腕或腳踝骨折、頭部裂傷的跌倒事故也時常發生。

　　即使地形因素是這些山難的主要原因，但有99％的跌落、滑落事故或跌倒事故，都是因當事者的疏忽大意或單純失誤所引起的，而避免這類事故的不二法門，就是保持警戒並謹慎行動。尤其是通過狹窄的岩稜或險峻的岩石地，務必要保持警戒。通過危險地點時要配戴戴頭盔已是登山者的常識，登山前也別忘了帶上頭盔。

　　通過危險地點時，疏忽大意是最要命的事，只要稍有一點鬆懈，就有可能發生意外。過去也曾發生過登山者在走完險峻的路段後，打算稍作休息再出發，卻在起身時踉蹌一下，最後不慎墜落谷底。有時一瞬間的鬆懈就會讓人丟了性命，哪怕只是一點點的危險，只要是危險的地方，就絕對不能有一絲鬆懈。

　　除此之外，還曾經有登山者走在狹窄的稜線上要改變方向時，背上的行李不慎撞到同伴，害對方墜落山谷。經過岩石裸露地或岩稜時，不僅要確保自身的安全，還要注意自己的身體動作，別害同伴或其他登山者陷入危險。

　　另外，發生跌落、滑落事故或跌倒事故的時間點多半集中在下午。主要的原因有：身體已經相當疲勞、心想「接下來只要下山就行」而鬆懈、多數人都是會上山但不太會下山等等。下山時依然不能夠放鬆警戒，要繃緊神經謹慎地前進。

落石 — 佩戴頭盔，預測並迴避危險

長野縣山岳佩戴頭盔獎勵山域

山域名稱	指定山域
北阿爾卑斯山脈南部	槍・穗高連峰當中自北穗高岳至涸澤岳、屏風岳、前穗高岳（北根尾至吊根尾）一帶，西穗高岳至奧穗高岳、北穗高岳至南岳（大切戶）、北鎌尾根・東鎌尾根的區域
北阿爾卑斯山脈北部	不歸嶮的周邊、八峰切戶的周邊
南阿爾卑斯山脈	甲斐駒岳、鋸岳
中央阿爾卑斯山脈	寶劍岳
戶隱連峰	戶隱山、西岳

＊並不表示其他山域不需佩戴頭盔

山上的岩稜或碎石地都堆疊無數大大小小的岩石，地質並不穩定，所以本來就容易發生自然落石。再加上登山者都行走在這些岩石上，人為落石的危險性也隨之增加。其中也有一些登山者並未學習岩石地或碎石地的基本行走方式，在槍・穗高連峰的縱走路線等登山路線上，就有不少登山者走路時都無意識地把岩石踩踏得更加鬆動。實際上，每一年都會發生由登山者引發的落石直接擊中後方登山者的人為落石事故。

在通過岩石地或碎石地等容易發生落石的地方時，注意別引發落石是理所當然的事。至少在攀登北阿爾卑斯山脈等經過危險稜線的路線時，都應該先學會不引起落石的行走方式。另外，走在岩石地或碎石地時，一旦偏離路線就可能踩到許多鬆動的石頭，因此切勿為了超越前方登山者而偏離登山路線。

迴避落石的行動也是有必要的。上攀岩石地或碎石地時，當前方已有其他的隊員，就要設想有可能會發生落石，別輕易接近隊員的後方。相反地，當自己走在前方時，假如後面有其他登山者接近，也要出聲提醒他們。

假如真的遇到落石，也只能盡量緊盯著落石，在被擊中之前閃避。如果是接連不斷的落石，就要盡快躲到大岩石的後方，或用行李掩護頭部與身體。發生落石的時候，也應該大聲呼喊「有落石！」來提醒後方的登山者。

另外，長野縣將五個容易發生落石事故或跌落、滑落事故的區域指定為「山岳佩戴頭盔獎勵山域」，呼籲登山者都要佩戴頭盔（參照表格）。除了這些區域，走在同樣可能發生這些危險的路線時，也都應該積極地戴上頭盔。

著地時
不是用腳尖或腳跟著地，而是要把整個鞋底貼在地面，將身體的重量垂直地施加在地面。

抬腳前進時
抬起後腳要往前踏時，後腳的腳尖不要朝下，讓腳底平行離開地面。

殘雪、雪溪

要注意落石、偏離路線、崩壞等風險

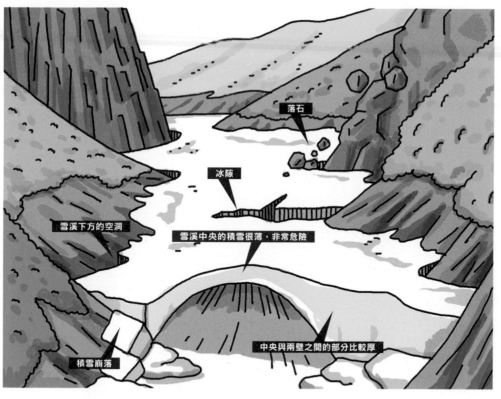

落石

冰隙

雪溪下方的空洞

雪溪中央的積雪很薄，非常危險

中央與兩壁之間的部分比較厚

積雪崩落

雪溪的中央部分由於有溪水經過，所以會比較薄，踩在上面會非常危險。也要注意雪溪邊緣與地面之間的空隙（空洞）、冰隙、落石等等。

山上有些地方就算到了夏天，還是有一些未融化的積雪，日本將這樣的地形稱為雪溪。北阿爾卑斯山脈的白馬岳、針之木岳、劍岳等地是日本著名的雪溪，這些雪溪之上也會有一般的登山路線。

上方插圖是雪溪的構造圖。雪溪的中央部分以及與兩側山坡接觸的部分積雪較薄，不可輕易靠近，記得要走在雪溪中央部分與兩側邊緣之間積雪最厚的部分。假如雪溪上已經使用噴漆等工具標示出路線，就不要超出這個範圍。

在進入雪溪以及離開雪溪時，也必須注意雪溪下方的空洞。雪溪下方的空洞指的是位於雪溪與兩側山坡相接部分下的空洞，尤其是在離開雪溪時，更不容易看清楚這個空洞有多大。雪溪底下的空洞冰冷得就像一座冰窖，萬一不慎掉入，用不了多久就會造成低溫症。

除此之外，也要十分注意冰隙或落石。雪溪的落石通常不會發出聲響，行動時與休息時都不能對雪溪上方的情況有所鬆懈。此外，濃霧瀰漫造成視線不良時，也要謹慎行動，以免走錯方向。

初春的山上還會有一些積雪覆蓋，也容易讓人偏離登山路線。行進時如果沒有一邊以地圖與指北針確認方向，就容易走錯方向。

看似安全無虞的雪溪其實潛藏各種危機。

天候不佳

收看天氣預報，變更或中止登山計畫

天候惡劣時的登山風險倍增，不行動才是上上策。

山上的惡劣氣候是各種危險的誘因，常把登山者逼入困境（參考P7）。天氣不好時的登山風險大約是天氣晴朗時的1.5倍或2倍之多，大家最好先有這個觀念。

回顧過去的山難事故，可以發現黃金周與秋季體育日的前後都發生過好幾起因惡劣氣候造成的重大山難事故。在這兩個時期，高海拔地區一旦變天，天氣狀況就會猶如寒冬一般，氣溫降到零度以下，颳起狂風暴雪。

若未先設想這些情況，並以相應的計畫與裝備來應對，就會喪命於山中。

天候改變使山上的狀況落差猶如天國與地獄，這正是山岳令人畏懼的地方。

不只春天或冬天，只要天氣預報已經預測登山當天的氣候不佳，中止登山計畫或延期才是明智之舉。與其在天氣不好時大費周章地冒險上山，倒不如改在天氣晴朗的日子出發，肯定

更能享受愉快的登山之行。

話雖如此，山上的天氣往往說變就變，天氣預報有時也會失準。這時，認知偏差就容易作用，讓人出現「總會有辦法解決」、「天氣應該很快就恢復」等等的樂觀想法。只是天氣預報的速度總是趕不上山上變天的速度，惡劣的天氣也可能遲遲不見好轉。要預想可能會發生這些情況，才能變更計畫或中止登山，避免陷入危險。

倘若單日路途遙遠，且途中沒有可以避難的山屋或替代路線時，就要格外地注意。登山者必須更加慎重且迅速判斷要繼續前進還是撤退，這時還必須考慮到隊伍的人數。隊伍的人數愈多，在山裡行進的速度就愈慢，遇難的風險也就愈高。也要將這個因素列入考量，再做出安全的判斷。

落雷 ── 注意天氣預報，及早避難

落雷主要發生在炎炎夏日的大氣狀況不穩定時。在北阿爾卑斯山脈等高海拔的山區，夏日的午後幾乎每天都會發生落雷。要避免遇到落雷，就要做好行程規劃，儘量一大早開始當天的行動，這樣午後就能抵達目的地。

要注意太氣預報中的落雷資訊，也要注意積雨雲的形成與發展，假如快要打雷的話，就要及早結束行動，前往山小屋等地點避難。

假如在野外地區遇到打雷，就要躲到山谷或窪地、半山腰等地點，然後儘量保持低姿，靜待雷雲通過。若要在高聳的大樹底下，落在樹上的雷電可能會造成「側擊」，從側面擊中樹底下的人，反而更加危險。但如果待的位置是在左側插圖中的保護範圍內，則會相對安全一點。

不易遭受雷擊的「保護範圍」

保護範圍
2m
4m
45度

在高度達5m以上的樹木周圍會有一個比較不容易遭受雷擊的保護範圍。當附近沒有山小屋等安全的區域時，就要找一個距離樹幹超過4m以上、距離所有的樹枝或樹葉超過2m以上，且抬頭看樹頂的角度超過45度的範圍避難，等待落雷停止。

當空中的積雨雲發展起來，就要趕緊前往安全區域避難。

使用繩索徒涉需要具備專業技術。
（照片提供／長野縣警山岳遭難救助隊）

溪水上漲 ── 水位下降前都在原地待命

即使是平時乾涸的溪谷，一日短時間內大量降雨，水位也會在轉眼之間上漲，有時就會出現相當於暴洪的現象。即使中下游地區並未降雨，只要上游地區下起大雨，中下游地區的水位也會迅速升高。在沿著溪谷而行或橫切溪谷的登山路線上，必須十分注意天候與溪水上漲的情況。

行經水位已上漲的溪谷時，千萬不要強行通過，在安全的地方等待溪水退去，或者繞路至不經過溪谷的路線，才是明智之舉。就算溪流的樣子看起來可以通過，但實際上的水流會更加強勁，所以就算水位只在膝蓋以下，只要水流足夠強勁，還是有可能讓人失去平衡，摔入溪谷中。

有些人在意回程的交通工具或擔心來不及回去工作等等，就算再勉強也想要強行過河，但要是因此丟了性命，才是賠了夫人又折兵。實際上也真的發生過這樣的山難死亡事故，所以就算要延後一天才能回家，也要等到水量減少再行動。

另外，在徒涉事故當中，也有少數幾個案例是因為使用了錯誤的繩結方式。必須具備專業知識與技術才能使用繩結徒涉溪谷，只要搞錯一個步驟，反而可能因此喪命。只具備一知半解的繩結知識就絕不能使用登山繩索。

火山噴發

事先收集相關消息，確認火山的危險程度

二〇一四年九月二十七日的御嶽山火山噴發，讓登山者從各方面見識到火山噴發的恐怖威脅。截至二〇二〇年二月，日本共有一百一十一座活火山（在過去約一萬年內曾噴發過的的火山資訊，看看現在的情況。另山）。其中，日本氣象廳根據各座火山以及現在有活躍噴氣活動的火山在未來一百年左右的中長期噴火可能性以及對社會的影響，將其中五十座火山區列為「必須擴充與完善監測體制與觀測體制，以防止火山災害」的火山，進行二十四小時不間斷的固定觀測與監測。更針對其中四十八座火山制定「火山噴發警戒等級」（參考下一頁）。在符合火山噴發警戒等級的火山中，有許多座火山也是能夠登山的地點，所以既然要攀登這些山岳，登山者最好都應該了解在這些地方登山就會有遇上火山噴發的風險。在御嶽山火山噴發後，日本氣象廳也在官網上開設登山資訊專頁，隨時

提供每一座火山的活動狀況以及發布噴發警報的火山資訊等等。假如要前往適用火山噴發警戒等級的山岳，可以事先上日本氣象廳的官網掌握最新外，行政區域內坐落著火山的各地方自治體也會在網路上公布防災地圖或災害地圖，這些資訊也務必要確認。在確認過這些資料後，「要登山」、「不要登山」就看個人的決定。即使火山噴發警戒等級較低，登山過程中也不是完全沒有火山噴發的可能性。既然如此，就應該記住這件事，確實做好自己能做的風險管理。

決定前往登山，就務必送出登山登記表，也要留一份影本給家人。一定要攜帶防止吸入火山灰或火山氣體的毛巾或口罩、避免噴發碎石擊傷頭部的頭盔、火山灰瀰漫時用來照明的頭燈、用來接收消息的行動收音機，以及用來通訊的手機。

萬一遇到火山噴發

登山過程中也要注意火山的活動狀況，確定發生地震、異常噴氣、臭氣、地裂等狀況時，就要盡速下山。萬一真的不幸遇到火山噴發，只好聽天由命，總之先跑再說。這時可沒有空閒時間拍照，要趕快戴上頭盔，用口罩或濕毛巾掩住口鼻，盡速往

火山口的相反方向避難。行李可以用來當作護具，繼續背在身上就行。假如附近有山屋或避難所的話，就趕快進入避難，以免遭受噴發的碎石或火山灰襲擊；要是沒有的話，就躲在大岩石後面等等。接下來就只能靜待火山活動停止以及救援到來。

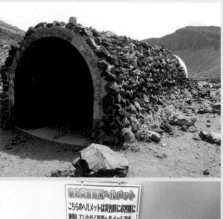

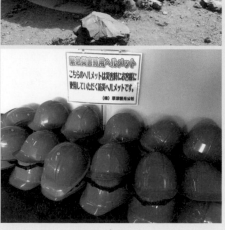

（上）設置在淺間山火山口附近的庇護處。緊急時只好躲在這裡避難。

（下）草津白根山的纜車山頂站常備緊急災害用頭盔。

適用火山噴發警戒分級的火山

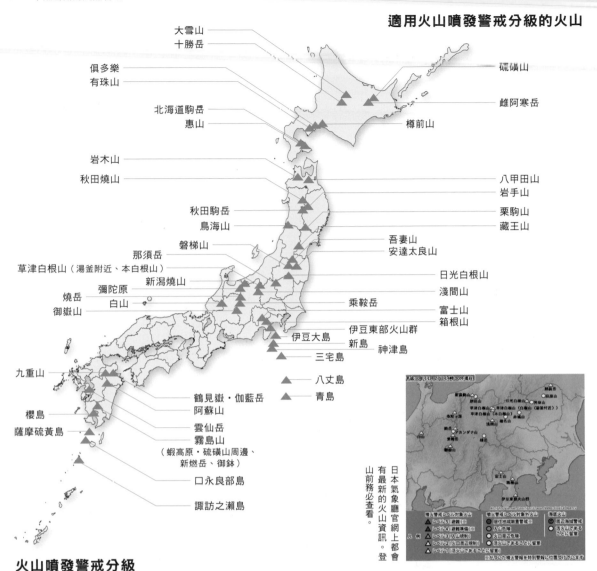

大雪山
十勝岳
俱多樂
有珠山
北海道駒岳
惠山
岩木山
秋田燒山
秋田駒岳
鳥海山
磐梯山
那須岳
草津白根山（湯釜附近、本白根山）
彌陀原　新潟燒山
燒岳　　白山
御嶽山
九重山
櫻島
薩摩硫黃島
鶴見嶽・伽藍岳
阿蘇山
雲仙岳
霧島山
（蝦高原・硫磺山周邊、
新燃岳、御鉢）
口永良部島
諏訪之瀨島

硫磺山
雌阿寒岳
樽前山
八甲田山
岩手山
栗駒山
藏王山
吾妻山
安達太良山
日光白根山
淺間山
乘鞍岳
富士山
箱根山
伊豆東部火山群
新島　神津島
三宅島
八丈島
青島
伊豆大島

日本氣象廳官網上都會有最新的火山資訊。登山前務必查看。

火山噴發警戒分級

種類	名稱	對象範圍	等級	關鍵字	火山活動程度	對於登山者、入山者的應對
特別警報	火山噴發警報（居住地區）	居住地區及火山口周圍	等級5	避難	將發生致使居住地區發生重大災難的火山噴發，或處於極度危險狀態。	
			等級4	準備避難	預計將發生致使居住地區發生重大災難的火山噴發（可能性愈來愈高）。	
警報	火山噴發警報（火山口周圍）或火山口周邊警報	火山口至居住地附近	等級3	入山管制	將發生或預計將發生致使鄰近居住地區的範圍遭受重大影響（進入此範圍內將有性命危險）的火山噴發。	禁止登山、入山管制等，危險地區實施進入管制（根據狀況判斷管制範圍）。
		火山口周圍	等級2	火山口周邊管制	發生或預計將發生致使火山口周邊（進入此範圍內將有性命危險）的火山噴發。	火山口周邊實施進入管制（根據狀況判斷火山口周邊的管制範圍）。
預報	火山噴發預報	火山口內等	等級1	注意此為活火山	火山活動寧靜。根據火山活動的狀態，有時可在火山口內看見火山灰等物質噴出（進入此範圍內將有性命危險）。	無特別管制（根據狀況實施火山口進入管制等）。

中暑 — 隨時補充水分與礦物質

人體內部會因為身體活動或運動而隨時產生熱（產熱），也會將這些熱排出體外（散熱），因為具備這樣的功能，才能讓體溫保持在三十六～三十七度。不過，當某些因素破壞了產熱與散熱之間的平衡，體溫就會上升，引起各種身體異常狀況，這就是中暑。

造成中暑的原因與環境（高溫、潮濕、日照等等）、身體狀況（高齡者、舊疾、身體狀況不佳等等）、行動（激烈運動、長時間的室外工作等等）有關。就這個意義而言，在高溫潮濕的環境下進行長時間活動的夏日登山，可說是潛藏中暑的高風險。

中暑的症狀與重症程度如下表所示。嚴重的中暑會造成體溫升高至四十度以上，甚至有可能致死。I 級程度的中暑可在現場進行適當的緊急處理，觀察患者的復原狀況，但如果是 II 級以上的中暑，就必須送醫治療。

只是，中暑的初期症狀通常容易被當成單純的疲勞，有不少中暑的病患都未得到即時的處理。「意識是否清楚」為現場的判斷基準之一，假如意識有些不清，就要視為 II 級以上的中暑，並且儘早送往醫院。

若要預防中暑，就要促進身體散熱並抑制體溫上升，因此戴上帽子、穿上透氣的衣服行動都是最基本的做法。休息時也不要待在陽光直射的地方，要選擇通風良好的地點。另外，還要積極補充流汗所失去的水分及鹽分。當身體出現脫水症狀就容易演變成中暑，就算不覺得口渴也要隨時補充水分。使用登山水袋可以一邊行走一邊喝水，非常方便。運動飲料或鹽飴都可以補充鹽分。水分攝取量請參考

中暑的症狀與重症度分類

分類	症狀	根據症狀的診斷	重症程度	處理
I 度	**暈眩、暈厥** 處於「起身時眼前發黑」的狀態，表示送往腦部的血液瞬間不足，也稱為熱暈厥。	熱昏厥		緊急處理與觀察
I 度	**肌肉痛、肌肉僵直** 出現肌肉「抽筋」，該部位伴隨疼痛。這是由於發汗造成鹽分（鈉離子）缺乏所致。	熱痙攣		緊急處理與觀察
I 度	**手腳麻痺、感覺不適**			緊急處理與觀察
II 度	**頭痛、噁心、嘔吐、倦怠感、虛脫感** 渾身無力，使不出力氣，出現「跟平常的樣子不太一樣」程度的極輕度意識障礙。	熱衰竭		送醫治療
III 度	**除了 II 級的症狀，更出現意識障礙、痙攣、手足的運動障害** 對於叫喊或刺激的反應異常、全身不停抽動（全身痙攣）、無法正常行走、跑動等等。	熱中暑		住院治療
III 度	**體溫過高** 身體摸起來很燙。			住院治療
III 度	**肝功能異常、腎功能衰竭、凝血功能不全** 要前往醫療機關進行抽血才能得知。			住院治療

* 出自《中暑環境保健指南 2018》（環境省）以及《中暑診療指引 2015》（日本急救醫學會）

低溫症 — 覺得冷就要使用保暖裝備或穿上外套

與中暑相反，當環境寒冷等因素造成體溫調節機制來不及作用，產熱能力與散熱能力失去平衡，導致體溫降到三十五度以下，就稱為低溫症。低溫症的狀況若愈來愈嚴重，導致體溫愈來愈低，就會引起各種身體機能障礙，最終死亡。

人體散熱的方式如下所示，分別為「對流」、「傳導」、「蒸發」與「輻射」。在登山的過程中，使人體散熱的「低溫」、「濕濕」與「強風」是造成低溫症的三大主因。一旦具備這三項條件，例如：在海拔三千公尺的稜線上被雨淋濕，且刮著強風，就算是夏天，也會瞬間造成低溫症。

想要預防低溫症，就要做好萬全的防寒、防風、防濕對策。記得以底層衣、中層衣、登山外套組合成洋蔥式穿法（多層穿法），這樣在行動時也能讓身體保持適合的體溫。手要戴上手套，頭要戴上毛線帽等等，別疏忽四肢與頭部的保溫。

天冷時都會習慣穿厚重的衣服，但身體在行動的過程中會慢慢地變熱，流汗反而會弄溼衣服。要盡量採取不易流汗的登山洋蔥式穿法，並且搭配上吸汗、速乾效果良好的底層衣。身體覺得有點冷的話，就再加上保暖裝備或登山外套。要是嫌麻煩而不立即加上保暖裝備，就會在不知不覺之間造成低溫症。另外，給身體補充用來產生熱量來源也很重要，還要隨時補充身體的水分。

天候惡劣時的低溫症風險也比較高，這時不進行登山活動才是明智的選擇，萬一還是要登山，就盡量不要停下來休息，以不會太累的速度持續前進。行李裡面或外套口袋裡最好放一些方便吃的食物，才可以一邊行走一邊補充能量。

身體散失的熱能

人體的散熱方式有四種，分別是「對流」、「傳導」、「蒸發」與「輻射」。

對流／身體表面的溫度是溫熱的，所以接觸到皮膚的空氣變熱後便會往上移動，旁邊的冷空氣就會遞補過來。尤其是風吹時的對流速度更快，更容易帶走身體的溫度。風速1m的風在吹動時，體感溫度大概會比實際溫度低1度左右。

傳導／坐在冰冷的地面或雪面上時，由於與身體的溫度之間有溫差，地面或雪就會帶走體熱。

蒸發／汗水蒸發的時候會形成汽化熱，帶走體熱。

輻射／人體隨時都以熱射線形式在散熱。可以穿上外套減少輻射。

蒸發　輻射　對流　傳導

體溫過低時的各種症狀

體溫	症狀
36℃	覺得寒冷、身體發寒。
35℃	手部無法做小動作。出現皮膚麻痺的感覺。 身體開始發抖。腳步容易變慢。
35～34℃	腳步遲緩，步履蹣跚。覺得肌肉無力。身體大力發抖。 講話口齒不清，有時會說出無意義的話。面無表情。發�囈。 產生輕度的意識錯亂。判斷力變遲鈍。
	＊最多只能出現以上狀況。出現下列症狀前若未採取緊急回暖措施，可能致命。
34～32℃	不能控制手部。無法站立。無法直線前進。無情緒起伏。 對話語無倫次。意識模糊。無法行走。出現心房顫動。
32～30℃	無法起身。無法思考。意識錯亂。不停發抖。肌肉僵直。出現心律不整。失去意識。
30～28℃	半昏睡狀態。瞳孔放大、脈搏微弱、呼吸次數減半、明顯肌肉僵直。
28～26℃	昏睡狀態、多半會心臟停止跳動。

＊出自《トムラウシ山遭難はなぜ起きたのか》（YAMAKEI文庫）

高山症

有意識地呼吸與補充水分

高山症是由於空氣中的氧氣隨著海拔上升而減少，使吸入體內的氧氣濃度不足，進而造成身體不適的症狀。

最常見的是急性高山症，也就是俗稱的「山暈」，會出現倦怠感、食慾不振、噁心、頭痛等症狀。症狀變得更嚴重後，還會演變成高山腦水腫、高山肺水腫，最嚴重甚至會危及性命。

若要避免高山症，就要規劃一趟時間充裕的登山計畫，不可以一口氣就攀升到海拔高的位置，而且行走時建議使用以下介紹的「嘬嘴式呼吸」，以適合自己的速度攀登。另外，補充身體水分以促進身體代謝也很重要。

另外，不管是再怎麼熟悉山上環境的人，身體狀況不好時前往高海拔的山岳還是會發生高山症。在睡眠不足或身體疲勞的狀態下，最好也盡量避免登山。另外，抵達山屋盡量不要立刻午睡，這樣才不會讓呼吸太淺，也要盡量避免不眠不休的單攻登山。

高山症的種類

病名	主要症狀
急性高山症（山暈）	上升至海拔2700m以後就容易出現急性高山症，但也有一些人在上升至海拔1200～1800m時就會出現。抵達6～12小時後開始出現頭痛、倦怠感、虛脫感、食慾不振、噁心、嘔吐等類似於宿醉的症狀。
高山腦水腫	急性高山症的狀況惡化，由於腦部血管內的液體跑出血管的一種疾病。倦怠感會變得更嚴重，出現步履蹣跚等等的運動失調或意識不清。必須立即下降高度。
高山肺水腫	缺氧使血液中水分外滲到肺部的一種疾病。會單獨發作，有時也會與高山腦水腫一起出現。起初的症狀是呼吸急喘，即使靜臥也無法改善。必須立即下降高度。

（上）「嘬嘴式呼吸」可以有效預防高山症。像吹蠟燭一樣把嘴巴嘬起來，用嘴巴慢慢地吐氣就不容易產生高山症。按照一般方式吸氣即可。

（下）隨時補充水分，避免產生脫水症狀，也是避免高山症的對策。

路易斯湖高山症（AMS）評估標準

用於判斷急性高山症或判定重症程度的路易斯湖高山症評估標準（2018年改版）。在4大症狀之中，總計3項以上即符合急性高山症的定義。3～5項為輕症、6～9項為中症、10～12項為重症。另外，此評估標準是為了提供給專門研究高地醫學的研究者使用，並不是提供給非專業人員作為診療目的使用。

頭痛	0 完全沒有 1 輕度 2 中等 3 劇烈頭痛
腸胃症狀	0 食慾旺盛 1 食慾不好，噁心想吐 2 極度噁心想吐、嘔吐 3 無法忍住想吐的感覺與嘔吐
疲勞、無力	0 完全無感 1 稍微有感 2 相當有感 3 感覺無法忍受
暈眩、不穩	0 完全無感 1 稍微有感 2 相當有感 3 感覺無法忍受

AMS臨床機能評估標準
（AMS症狀對於行動造成何種程度的影響）

0 完全沒有影響
1 有症狀，不影響後面的行動或行程
2 因症狀出現而放棄登高，自行下山
3 必須由他人協助下降至海拔較低處

＊出自日本登山醫學會官網

猝死 — 預防要從日常做起

近年來，由疾病造成的山難事故占了一定的比例（全部遇難者的 7～8％）。尤其是心臟或腦部疾病突發的案例占了絕大多數，這些疾病都是無法自行解決的問題，發作以後就只能請求救援。最後能夠救回一條命都算幸運，但也有許多是連等待救援的時間都沒有的猝死案例。

若不希望發生這樣的不幸，最好的做法就是定期進行健康檢查，掌握自己的身體狀況。特別中老年登山者，上了年紀以後罹患心臟或腦部疾病的風險增加，絕對不能不做健康檢查。心臟方面的檢查當然不能少，可以的話也要做腦部檢查。

另外，平時就習慣做有氧運動或肌肉鍛鍊的話，能讓血液狀態變得更加健康，也能防止動脈硬化的情況惡化。鍛鍊下半身可以提升肌肉的持久力，也能減輕對身體的負擔。不管是心臟還是腦部，就預防心血管疾病這件事而言，飲食習慣也是一大重點。但要是因此神經兮兮，反而會讓自己感到壓力。不做過度的碳水化合物，不攝取過多的碳水化合物，不做過度的低醣飲食控制，一定要攝取蛋白質等等，只要能夠做到適量且營養均衡的飲食習慣，那便足夠了。行進中要有意識地積極補充水分。登山本身就容易引起脫水，再加上隨著年紀增加，也容易有脫水傾向。在同樣的條件下登山，高齡者比年輕人更容易脫水，而且還不容易察覺自己的身體正在脫水。一旦身體脫水，血液就會愈來愈濃，進而影響血流速度，造成養分供給不足或者血管阻塞等等。不只要補充水分，也別忘了補給鹽分。

另外，一旦早便沒有食慾且感覺身體不適時，一定要密切注意。有時發生腦中風前會出現頭痛等前兆。對於健康狀況有所疑慮時，就應該停止登山計畫。

造成猝死的主要疾病

	疾病	主要症狀
腦部	腦栓塞	腦部血管突然阻塞，血液無法流動的一種疾病。腦細胞壞死會引起手腳麻痺、語言障礙、意識不清、視線模糊等各種嚴重症狀。
	腦出血	腦部較細小的血管破裂、出血的一種疾病，容易留下嚴重的後遺症。因出血部位不同，會出現頭痛、噁心、嘔吐、手腳行動麻痺、感覺障礙等各種症狀。
	蜘蛛膜下腔出血	由於腦部表面的動脈的腫瘤（動脈瘤）破裂，使覆蓋腦部的蜘蛛網膜下方出血擴大所引起的疾病。主要的症狀為劇烈頭痛、嘔吐、意識障礙等等。死亡率極高，約 40％。
心臟	狹心症	膽固醇囤積在負責輸送血液至心臟的冠狀動脈之中，使動脈硬化變嚴重並造成血管變窄，最後導致輸送至心臟的血液減少所引起的疾病。胸痛、壓迫感等等為主要症狀。
	心肌梗塞	由於動脈硬化造成冠狀動脈出現血栓，完全堵塞血管的一種疾病。血液無法送至心臟，使心臟的肌肉細胞壞死，引起呼吸困難、血壓下降、意識障礙，有時可能致死。
	急性心衰竭	因各種原因造成心臟功能衰竭而突發的身體狀態總稱。主要症狀為呼吸困難、胸部疼痛、壓迫感、心悸、血壓下降等等。必須立即急救。

腦梗塞
腦出血
蜘蛛網膜下腔出血

危險因子
高血壓　　過度飲酒
糖尿病　　慢性腎臟疾病
血脂質異常　心肌梗塞
抽菸　　　狹心症
肥胖　　　急性心衰竭

心肌梗塞
狹心症
急性心衰竭

危險因子
高膽固醇血症
高血壓
抽菸
糖尿病

登山中具有高致死風險的疾病與危險因子。山中救援不易，一旦在山上發病，多半都會死亡。50歲以後就要定期進行健康檢查，確實掌握自己身上有哪些疾病風險。

疲勞 — 使用建議步行速度前進

不只登山，做任何運動都一樣，只要保持體力，表現就有機會變好。相反地，一旦體力下降，很快就會覺得疲累，也就難以達到預期的成果。特別是登山，有非常多的案例都是因為疲勞造成注意力與判斷力變差，進而導致迷路或跌落、滑落等山難事故。

根據長野縣綜合中心與山岳遭難防止對策協會的調查，數字清楚顯示登山者的年紀在三十歲以上的話，年紀愈大就愈容易發生山難事故。因此，最重要的就是客觀地掌握自己現在的體力程度，並挑選適合自己體力的山岳及路線，規劃登山行程。

此外，只要隨時提醒自己不要超速步行，就能將疲勞降到最低。心跳數是登山建議步行速度的基準之一，可以試試看利用上述公式的心跳數來求出建議步行速度。

不同於肉體的疲累，能量來源不足也會造成身體疲累，也就是所謂的「低血糖疲累」。登山中的能量消耗量可利用 P9 的公式計算得出，並當成規劃登山糧食的參考。行動中的消化能力會變差，建議選擇份量小、易消化（飯糰、香蕉、果凍能量飲、能量棒）的行動糧食。

建議登山步行速度

$$最大心跳數（220－年齡）×0.75$$

＊登山時以最大心跳數的75％（對體力沒自信的人大約是65〜70％）程度的速度行走比較不容易疲累。最大心跳數的參考值為「220－年齡」。例如：45歲的話，建議登山步行速度就是「（220－45）×0.75＝131.25」，以每分鐘131步的速度行走是最好的。以上是簡單的計算公式，也有其他用來計算登山時心跳數的公式。

膝蓋疼痛 — 用登山杖來預防

登山是一項對膝蓋造成極大負擔的運動，非常多的登山者都飽受膝蓋疼痛的問題所苦。造成膝蓋疼痛的原因千差萬別，肌肉疲勞、走路姿勢、退化性膝關節炎有可能造成膝蓋疼痛。

每個人疼痛的位置也不一樣，但認真探究就會發現，絕大多數的膝蓋問題都是由於股四頭肌等下肢肌肉疲勞所引起。

要解決膝蓋疼痛的問題，首先就是使用正確的姿勢與方式來走路。走路姿勢不良或習慣不好的人，都會讓膝蓋一直承受不必要的負擔，所以平時要有意識地矯正走路姿勢，同時還要學會正確的上、下山步行方式。

此外，平時的肌肉訓練也很重要，要習慣進行以股四頭肌、小腿三頭肌與臀旁肌群為主的訓練菜單。另外再配合上伸展運動、核心肌群訓練，效果就會更加顯著。

實際在登山時，透過貼紮、護膝與登山杖則能預防與緩和膝蓋疼痛。太緊的護膝會造成血液循環不良，記得要選擇適合自己的護膝。若要進行貼紮，就要上課學習正確的貼法。市面上也有販售適合不同身體部位的貼紮貼布，使用起來也很方便。

對於飽受膝蓋疼痛所苦的登山者來說，登山杖可說是必須品，尤其是往下走的時候，一定要善加使用。

活動前進行貼紮預防膝蓋疼痛。市面上有許多膝用貼紮貼布，任何人都能輕鬆使用。

Column 1
不需要紙本地圖？

以前地圖是登山的必要裝備，如今 GPS 已取代地圖。現在只要在具備 GPS 功能的智慧型手機下載地圖應用程式，不管是誰都能輕鬆透過地圖上的標記知道現在的所在地。愈來愈多的登山者選擇不帶地圖，只帶智慧型手機，也是理所當然。

不過，智慧型手機還是有缺點的。萬一沒電或故障，地圖應用程式就無用武之地，而且手機還不適合放在低溫環境中。最大的弱點，就是只能在小小的手機畫面瀏覽地圖。相反地，地形圖或登山地圖等紙本地圖在一張紙上就能看到極大的範圍，可以用來俯瞰山岳的地形。當然也不必擔心電池沒電或故障。

總之，這兩種工具各有好壞，不用糾結只能帶其中一樣。根據不同情況運用各自的優點，才是真正聰明的登山導航術。

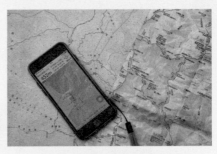
同時運用手機的地圖程式與紙本地圖，也能防範迷路於未然。

Column 2
比組隊登山更危險的獨攀

獨攀是一種不與他人組隊，獨自一人攀登山岳的登山方式，獨攀者不必去在意隊友，能按照自己的步調自由地享受登山的樂趣，因此在登山者之間有著不分男女老少的超高人氣。只是，遇上突發狀況時，身旁就沒有任何隊友可以幫忙，自己一個人也許應付不了那些狀況。萬一陷入了無法自行移動的困境，就只能原地等待救援，要花許多時間才能得到救助。基於這樣的因素，山難時的重傷程度高、致死率高也是獨攀的最大風險。

根據日本警察廳每年公布的山難事故統計，在獨攀的遇難者之中，罹難或行蹤不明的比例約為20％，數字是2人以上組隊登山的2.5～3倍。很明顯地，獨攀在發生山難事故時導致最糟結果的機率，完全高於組隊登山。

假如選擇一個人攀登山岳，就要將這件事銘記於心，確實做好並落實風險管理。

獨攀需要更加嚴格的風險管理。

通過危險地點 — 哪些是必要裝備

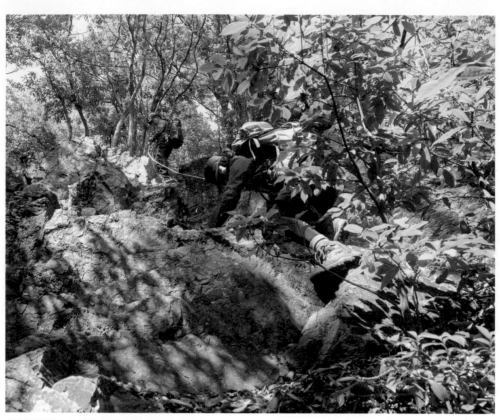

正確使用繩索可以減輕通過岩石地等陡峭地點的風險。

一般登山步道的岩石路段、岩稜、陡坡都可能發生跌、滑落或落石事故，非常危險，實際上也發生過非常多起山難事故。這些地方大多都會架設鎖鏈、梯子或繩索，可以保障最低必要程度的安全。只是，並不是所有的登山步道都有這樣的設備，颱風或大雨等因素造成地形改變、登山路線崩落等情況也不算罕見。

要通過這些危險地點，一舉一動都必須格外注意，才不會讓自己滑落或跌落，而這時如果有一條繩索，就可以比較安全地通過。正所謂「未雨綢繆」，在通過危險地點時都建議積極使用繩索。

一般登山時主要有三種繩索的使用方法，分別是「架設在陡坡或岩石地等危險路段上，手握繩索上攀或下降」、「以橫向架設的繩索一邊自我確保一邊橫渡」與「以繩索確保要上攀或下降的人，避免對方跌落或滑

落」。來到危險路段時，必須由領隊準確判斷是否使用繩索、要使用何種繩結方式。尤其是隊員之中有人不擅長走岩石路段的話，不用多猶豫，最好使用繩索通過。

不過，若要將繩索用在這些用途上，最大的前提是全體隊員都要了解、學習基本的攀岩或繩結操作技術。繩索的打法與使用方式若是有任何差錯，就有可能造成嚴重的事故，因此絕對要熟悉與熟練登山繩結的知識。

使用的繩索是在登山用品店等等販售的「輔助繩」，一般使用繩徑8mm、長度20~30m的繩索。每一隊都要攜帶一條繩索，且每一位隊員攜帶數個鉤環與扁帶。另外，還要牢記本書解說的這幾種登山繩結。

通過危險地帶的必要裝備

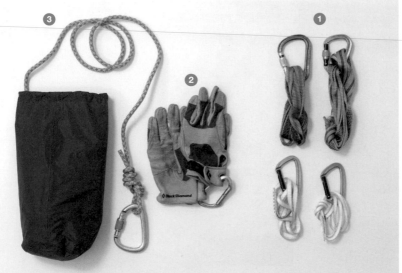

每一位隊員都要攜帶的個人裝備有扁帶與鉤環，這是製作簡易吊帶或自我確保時的必要工具。領隊除了這兩項工具，還必須攜帶直徑8mm以上、長度20～30m的輔助繩，以及操作繩索時必須戴上的手套。最好多帶一些扁帶與鉤環

領隊必須攜帶的裝備。 ❶扁帶、鉤環（參考右邊照片）❷操作繩索時用來保護手部皮膚的手套 ❸輔助繩（8mm×20～30m）。全部放進登山收納袋。

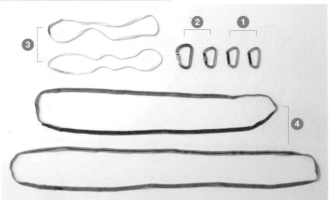

每位隊員攜帶的裝備❶同一款式的偏移D型鉤環共2個 ❷帶鎖HMS鉤環共2個 ❸長度60cm的扁繩共4條 ❹長度120cm（體型較壯碩的人攜帶150cm）的扁帶共4條。

扁帶的收納方式

扁帶要一條一條分開收，必要時才可以迅速拿出來使用。通常扁帶都會與鉤環搭配使用，用這個方式來收納會很方便。這樣收納還可以掛在行李背包的工具掛環上，但要注意別被樹枝或石頭勾住。

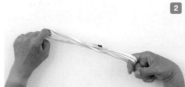

對折後把兩端的繩環疊在一起。

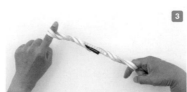

勾住兩端，扭轉其中一端。

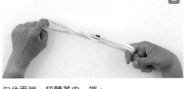

穿過鉤環即可。

扭轉數圈。

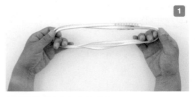

把扁帶折成長度合適的環狀。

扁帶的綁法

雙繩耳繞

相當簡單的方法，只要把扁帶繞過樹木，再用鉤環扣住即可。扁繩失去張力就會滑落。

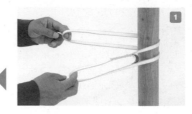 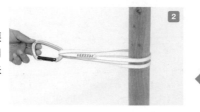

鞍帶結

把扁帶繞過樹幹，將一側的繩耳套入另一側繩耳。特徵是扁帶不易鬆脫，且可以延長扁帶的使用長度。

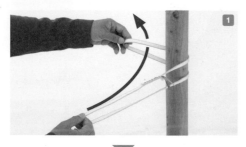

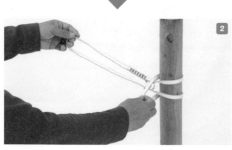

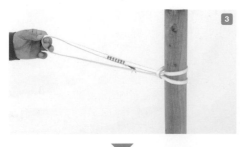

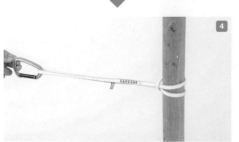

圈繞

把扁帶繞2圈在樹幹上再用鉤環扣住。摩擦力足夠，不會滑落。

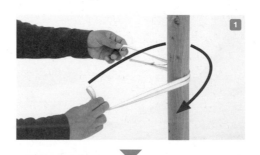

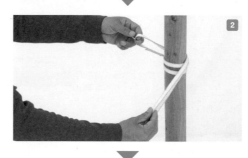

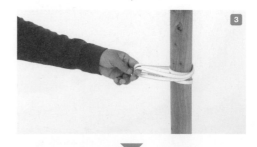

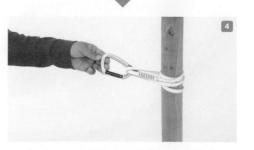

8字結	單結

與單結一樣都是用來在繩索上打結,而8字結可以打出較大的結。以8字結為基礎的雙股單環8字結與回穿8字結都是登山常用的繩結。

最簡單的繩索打結法,單結通常用來固定其他繩結的繩頭,或將2條登山繩綁在一起,不會單獨使用。負荷愈重就就愈不容易鬆開。

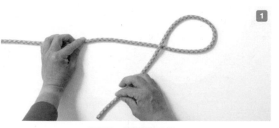

1

像照片一樣把繩頭交叉。

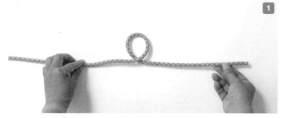

1

在靠近繩頭的部分繞一個圈。

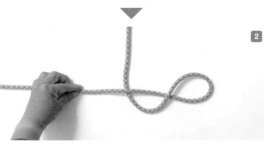

2

再交叉一次。

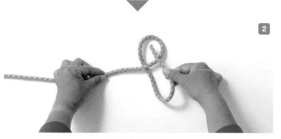

2

將繩頭穿過繩圈。

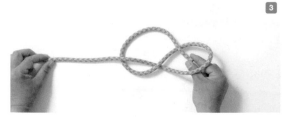

3

把末端穿過繩圈。

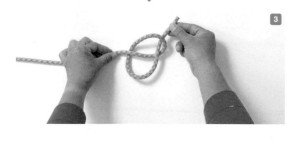

3

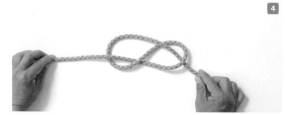

4

拉出繩頭,把結打緊。

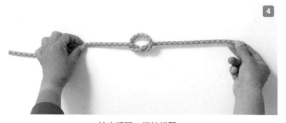

4

拉出繩頭,把結打緊。

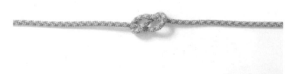

5

5

雙股單環8字結

先把繩索對折,再打一個8字結,就可以做出繩眼。不只繩索兩端,也能用在繩索中間。要在山坡上架設繩索時,只要把繩眼扣住樹幹上面的支點即可。

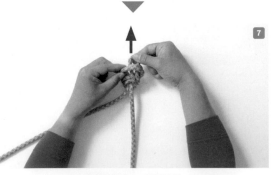

抽出手指。

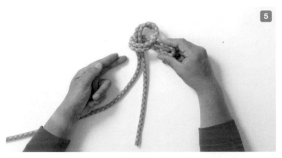

繩索對折後,像照片一樣放在手指上。

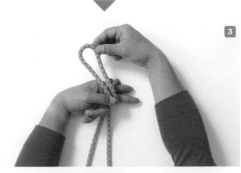

把反摺的部分穿過手指原本的位置。

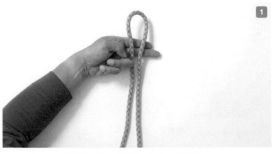

繞過2隻手指。

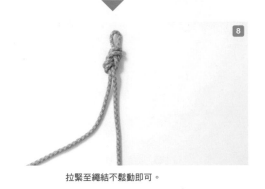

一邊調整繩索,一邊往上拉。

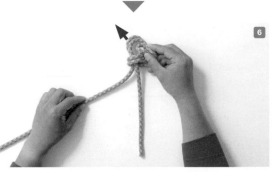

往上繞並交叉。

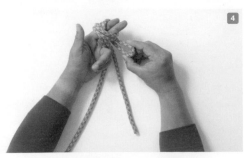

拉緊至繩結不鬆動即可。

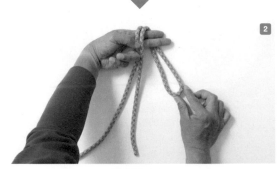

再往下繞。

回穿8字結

將繩索繫於物體上的繩結。先打一個8字結，並將繩索繞過
物體，再將繩頭穿過繩眼，即為回穿8字結。將繩索綁在吊
帶時多半使用回穿8字結。

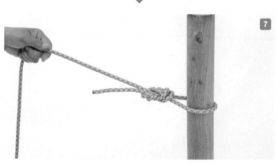

順著8字結的繩索走向，將繩索回穿。

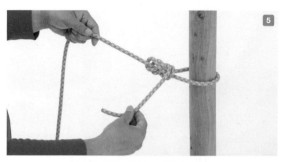

把繩索中間打上8字結，
再把另一端的繩索繞過物體。

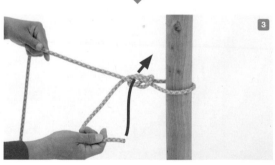

穿過繩索後確認是否扭轉。

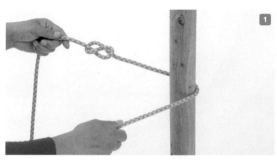

以反方向把繩頭穿回8字結。

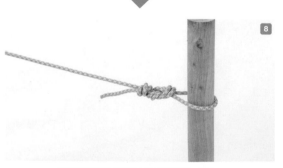

拉出繩頭，用力拉緊。

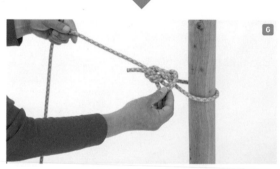

調整所需的繩圈大小。

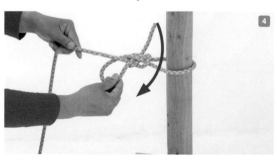

最後固定繩頭（雙漁人結的步驟❶～❹），
以免使用過程中鬆脫。

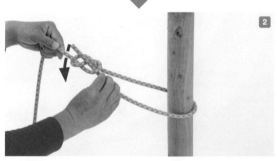

穿到8字結的上方。

稱人結1

把繩索綁在物體上、製作繩圈時使用的繩結，被稱為「繩結之王（King of knot）」。把輔助繩綁在樹上時也經常使用稱人結。

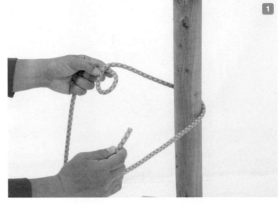

按照箭頭方向將繩頭穿過繩圈。

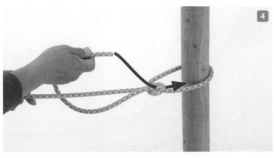

把繩子繞過要綁的物品上，並繞出一個繩圈。

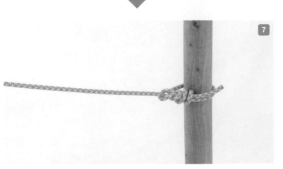

拉緊繩結。

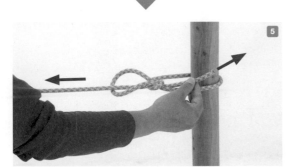

把繩頭穿過繩圈。

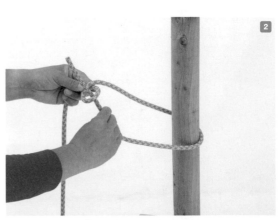

完成稱人結。

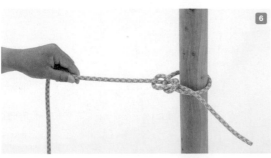

拉出繩頭，一邊調整所需的繩圈大小，一邊繞過繩索下方。

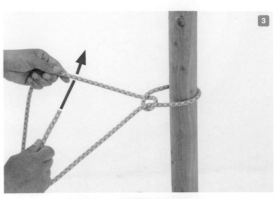

最後固定繩頭（雙漁人結的步驟 1～4），以免使用過程中鬆脫。

稱人結 2

使用稱人結直接將繩子綁在自己身上的方法。基本上靠著右手就可以完成。學會如何打結對於緊急狀況會很有幫助。多加練習，讓自己不用看著說明也能迅速完成。

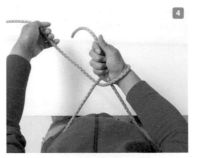

右手已穿過左邊繩子
形成的繩圈。

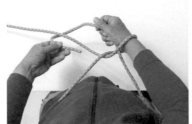

把繩頭繞到左邊繩子下方。

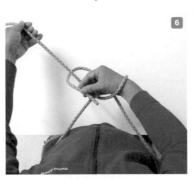

再換右手抓住繩頭。

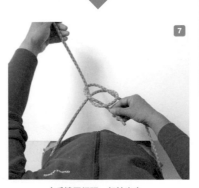

右手連同繩頭一起拉出來。

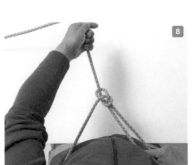

將繩子繞到背後，右手握繩頭。

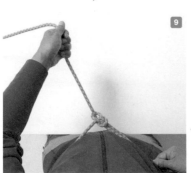

把右手壓在左手持的繩索上。

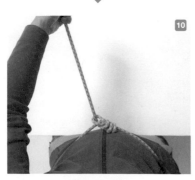

右手繞左手的繩子後穿出。

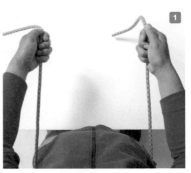

把左右兩邊的繩子拉緊，讓繩結靠近身體。

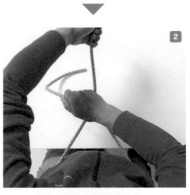

把繩結拉緊即可完成。

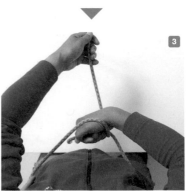

最後固定繩頭
（雙漁人結的步驟 1 ～ 4 ），
以免使用過程中鬆脫。

雙套結2

把繩子繞出2個繩圈，再把繩圈疊在一起，穿過物品，就可以用雙套結把繩索綁在物體上。中間段的繩索也能打雙套結，在自我確保或做中間支點時會很方便。

雙套結1

用來把繩索綁在物體上的繩結，上山下海的戶外運動都常使用。可迅速結紮與鬆解，強度也夠。這是最正統的打法，把繩子繞在物品上再打結。

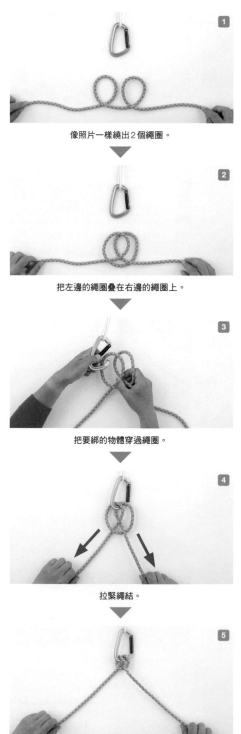

像照片一樣繞出2個繩圈。

把左邊的繩圈疊在右邊的繩圈上。

把要綁的物體穿過繩圈。

拉緊繩結。

把繩子繞在要綁的物體上。

按照箭頭的方向再繞一圈。

把繩頭穿過第2個繩圈。

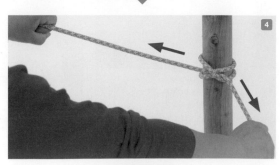

左右拉緊即可完成。

雙套結 3

攀岩進行自我確保時經常使用的繩結。用支點的鉤環扣住繩
索，也能用單手完成打結。弄錯打法就無法成功打結，要勤
加練習才能正確完成。

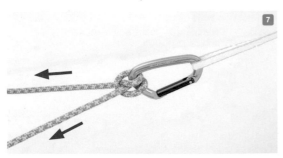

順著手的動作繞出一個繩圈。

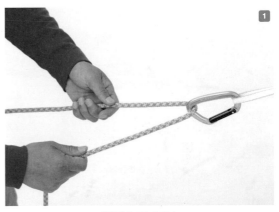

用鉤環扣住方才的繩圈。

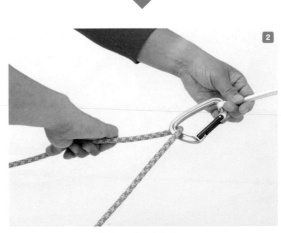

變成這樣的形狀。

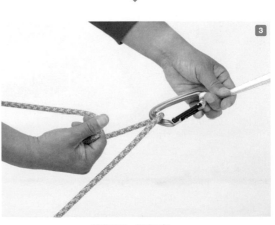

拉緊繩結。

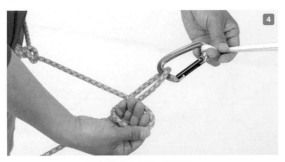

用支點的鉤環扣住繩索。

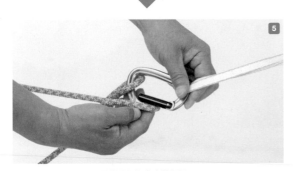

像照片一樣反握繩索。

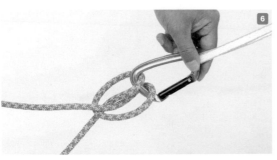

轉動手腕，變成正握。

接繩結

用來連接2條繩子的繩結。步驟很簡單,可以迅速完成,而且適用各種繩徑或材質,強度也很足夠。扁帶與扁帶對接時也會使用接繩結。

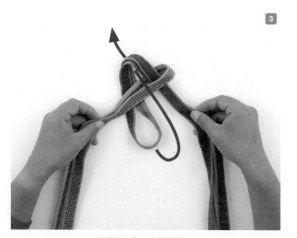

左右手各持一條扁帶。

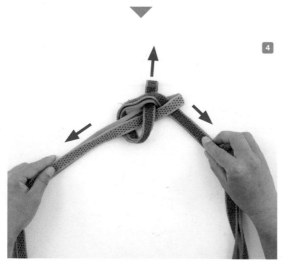

像照片一樣將一條扁帶穿過另一條扁帶。

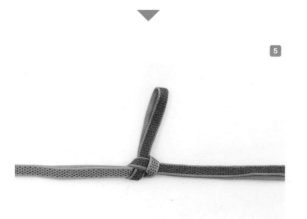

依照箭頭指向穿過繩耳。

拉緊繩結。

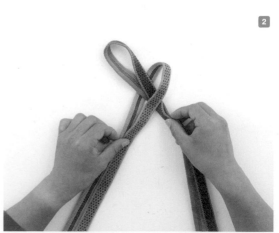

繩頭部分要保留足夠長度。

雙漁人結

用來連接 2 條繩子的繩結，強度非常高，但負重愈重，繩結就愈緊，缺點是不容易解開。也會用來固定其他繩結的繩頭。

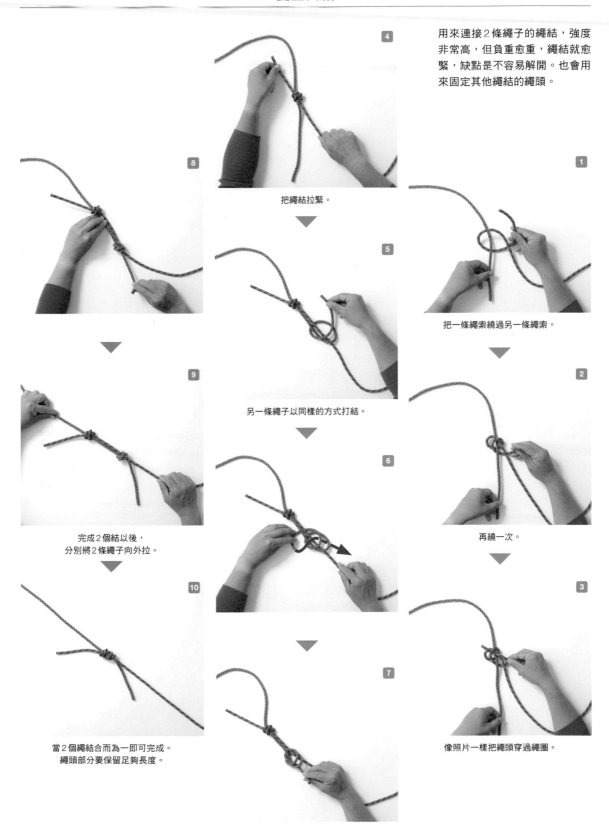

4 把繩結拉緊。

8

1 把一條繩索繞過另一條繩索。

5 另一條繩子以同樣的方式打結。

9 完成 2 個結以後，分別將 2 條繩子向外拉。

2 再繞一次。

6

10 當 2 個繩結合而為一即可完成。繩頭部分要保留足夠長度。

7

3 像照片一樣把繩頭穿過繩圈。

蝴蝶結

可在繩索中間打出繩眼。繩結的鬆解也很簡單，但強度就沒
那麼強。一條繩索可打出數個蝴蝶結，用在危險地方抓著繩
索上攀或下降。

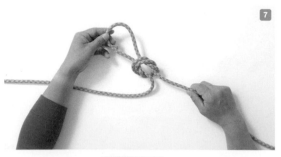

用左手抓住步驟4移動的繩圈，然後抽離左手。

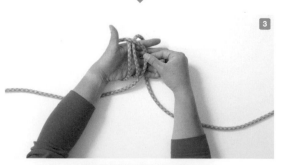

拉出手指抓住的部分。

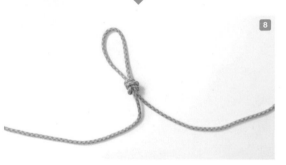

整理繩結的形狀。

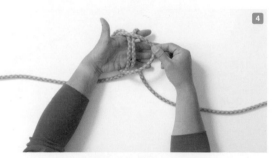

拉緊繩結即可完成。

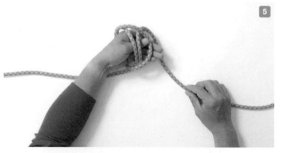

將繩子掛在手掌。

以同一方向繞3圈。

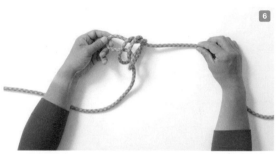

將最左邊的繩圈移到最右邊。

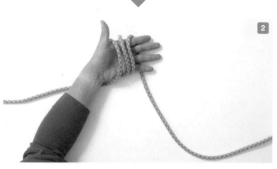

重複一次上述動作。

克氏結

抓繩結之一，負重較輕時，繩結可滑動；負重較重時，繩結
不可滑動。攀爬固定好的繩索時用來安全確保，以繩索搭設
緊急避難帳時也會使用。

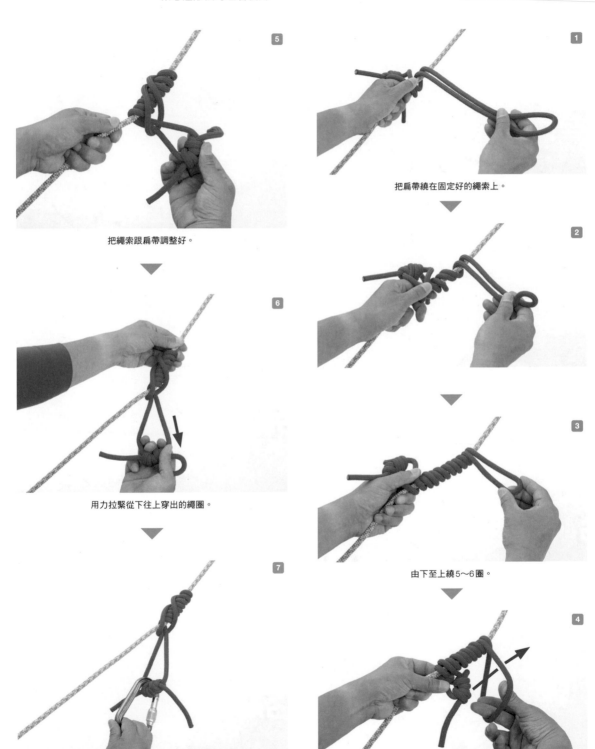

5 把繩索跟扁帶調整好。

6 用力拉緊從下往上穿出的繩圈。

7 繩結往上時可滑動，往下用力拉就會固定不動。

1 把扁帶繞在固定好的繩索上。

2 由下至上繞5～6圈。

3

4 把下方的繩結穿過最上方的繩圈。

義大利半結

在危險地段以確保方式上攀下降時，就會使用這個以帶鎖鉤
環制動繩索的繩結。也稱為「義大利半扣」。必須熟練才能
靈活使用。

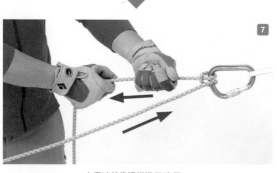

跟照片一樣就可以。

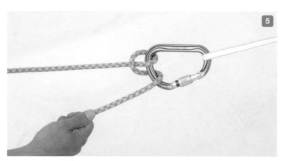

將繩索穿過支點的帶鎖鉤環，並像照片一樣抓著繩索。

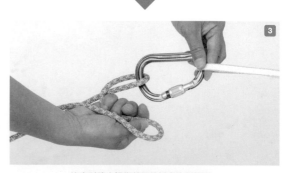

把鉤環鎖上。

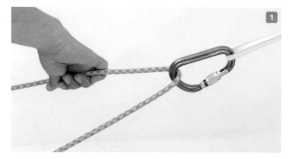

轉動手腕，形成一個繩圈。

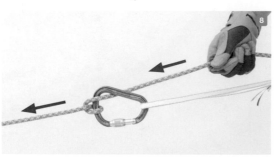

上攀時就像這樣進行確保。

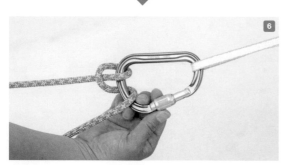

注意別讓大拇指外側的繩索跑到裡面。

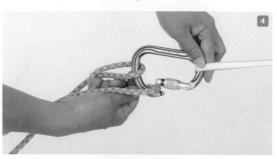

下降時就像這樣慢慢放掉繩索。

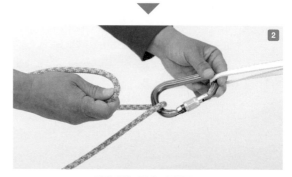

用鉤環扣住這個繩圈。

阿爾卑斯套結

跟義大利半結一樣都是確保時以鉤環制動繩索的繩結，但這個繩結要使用2個鉤環。要將露營帳篷的營繩拉緊時也會使用此繩結。

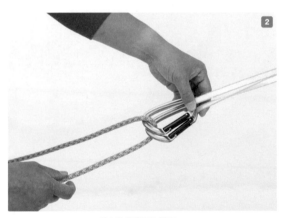

用上面的鉤環扣住繩圈。

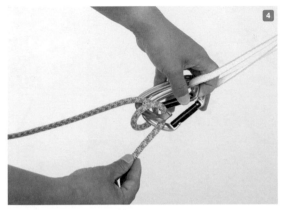

將支點的2枚鉤環開口調至同一方向。

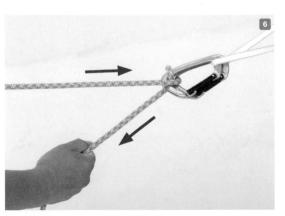

拉緊繩結。

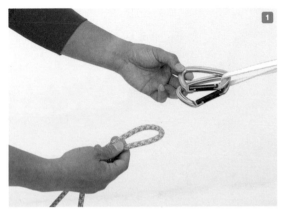

用2枚鉤環扣住繩索。

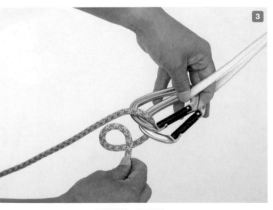

依箭頭方向拉引確保。
施加負荷時，繩索就會被鎖住，無法移動。

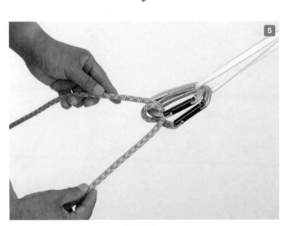

像這樣繞一個繩圈。

製作胸式吊帶

以繩索確保上攀下降時，安全吊帶可用來分散、減緩墜落時所造成的衝擊。上半身用的吊帶稱為胸式吊帶。在一般登山中，使用長度120㎝（體型壯碩者使用150㎝）的扁帶就能自行製作簡易吊帶。

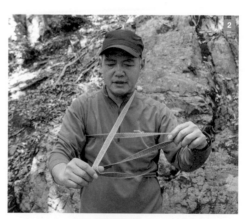

再按照箭頭方向，把扁帶穿過才形成的繩圈。

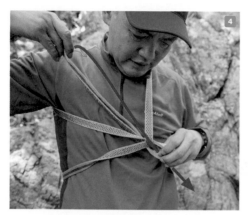

像照片一樣把扁帶繞過背後。

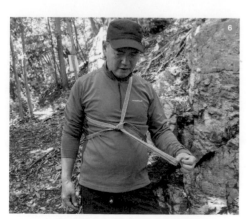

拉緊繩結。

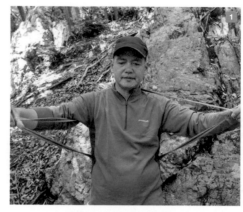

在胸前交叉。

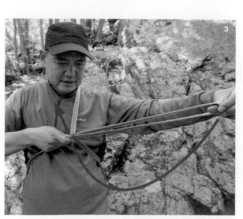

完成。把鉤環扣在大拇指勾著的地方就能使用。

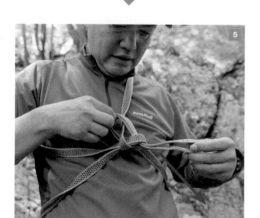

把左手的扁帶往前拉緊，再按照箭頭方向穿過。

製作座帶

下半身用的吊帶稱為座帶。同樣使用長度120㎝（體型壯碩者使用
150㎝）的扁帶。也可以使用鉤環連結胸式吊帶與座帶，當成全身式安
全吊帶。

兩端的扁帶都繞2～3圈。

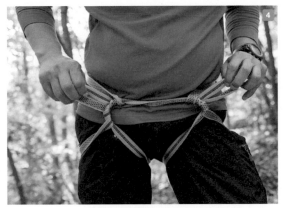

像照片一樣把扁帶繞過腰部。

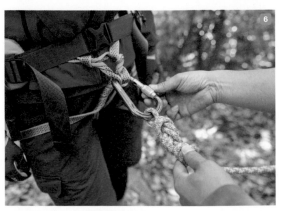

扣上帶鎖鉤環即可完成。

把扁帶的一端從跨下拉出，並依箭頭方向穿過。

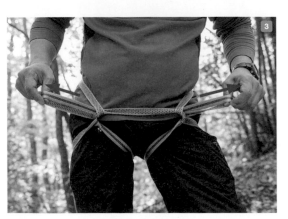

把繩索扣在帶鎖鉤環上使用。

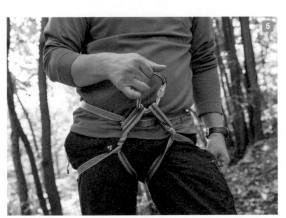

把兩端向外拉緊。

拉繩上攀下降 — 架設繩索，消除不安

設在陡坡或岩石地的鎖鏈或梯子，是讓登山者的手有攀握之處，用來防止滑落、墜落事故的，不過有些危險的路段可能沒有這些設施。通過這些地方時自行使用繩索製作手抓繩也有同樣的效果。在架設繩索之前，要讓繩索上有可以抓握的地方，因此要用蝴蝶結在繩索上面打出等間隔的繩圈

（使用 8 字結的話，負重會讓繩結變緊，最後很難拆開）。不過，把手掌或腳掌插進繩圈的話，拔出來的時候容易讓身體失去平衡，所以攀握時用手抓著繩結部分就好。

若是利用繩索下降，架設繩索時要先把繩索綁在下降起點附近的樹幹上，再把繩索往下丟。領隊是最後一

個下降的人，要負責回收繩索。如果是利用繩索上攀，則是由先由領隊攀登至上方尋找可以當作支點的樹木，並將繩索固定在樹上。不管是上攀還是下降，全隊之中只有領隊無法靠繩索攀降，因此行動時務必謹慎。

將繩索綁在樹上時，要先在靠近繩頭的部分用雙股單環 8 字結打出繩圈，再把繩圈固定在扁帶與鉤環製作的支點；也可以直接用回穿 8 字結把繩索綁在樹上。

除此之外，還有一個上攀下降的方法是繩索不打任何繩結，只將扁帶打出克氏結。扁帶的另一端會與身上的簡易吊帶連接，所以就算快要滑落，克氏結也會被鎖定，不會讓人掉下去。

在陡坡上架設繩索，抓住繩圈上攀或下降。

先鋒者攀登

先把繩索打上等間隔的蝴蝶結當成手抓繩。先鋒者再將這條繩索綁在背包往上攀登。

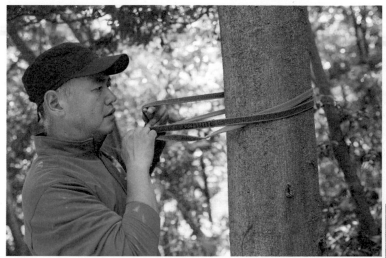

製作支點

在上攀終點處架設支點。不用擔心會被拔起或折斷的樹木是最簡單且方便取得的支點。先把扁帶繞在樹上（參考P48），用鉤環扣住後，再用雙股單環8字結（參考P50）把繩索綁在鉤環上。也可以直接利用回穿8字結將繩索綁在樹幹上。

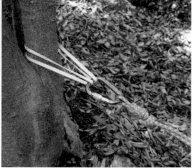

攀登者攀登

攀登者順著領隊架設好的繩索上攀。這時只要抓著繩結就好，不要把手放進繩圈。因為把手或腳放在繩圈裡的話，拔出來時容易讓身體失去平衡。

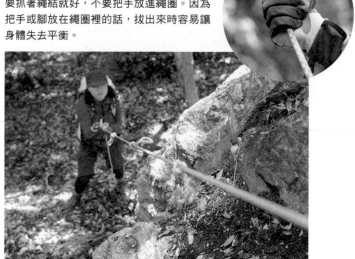

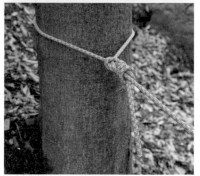

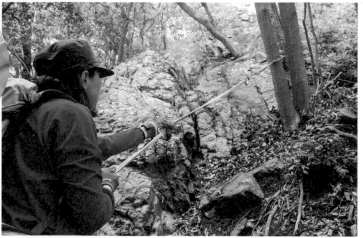

抓著扁帶攀登

危險地形只有單單一處的話，也可以利用鞍帶結（參考P48）將扁帶繫於樹幹，不必大費周章架設繩索。若危險地形的範圍稍微大一點，就使用帶鎖鉤環連接扁帶。

橫渡

通過中間支點是重點所在

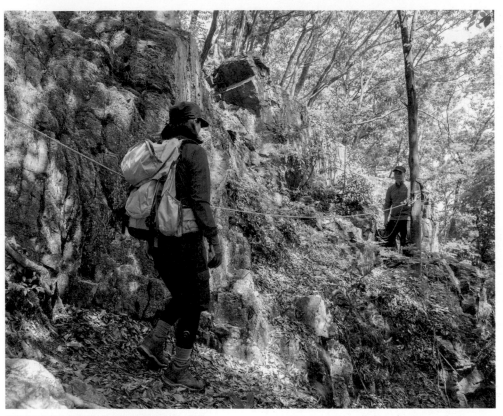

利用固定好的繩索避免隊員在橫渡陡坡時滑落、跌落。

以水平方向移動的攀登稱為橫渡，在橫渡危險地形時，就會拉起橫向的繩索，防止登山者滑落或跌落山坡。

這時只要在橫渡起點附近的支點綁好繩索，由領隊帶著繩索橫渡危險地段，再把繩索的另一端綁在橫渡終點的支點即可。

假如橫渡的距離比較長，也要在橫渡途中尋找中間支點。不這麼做的話，滑落時的重量會拉長繩索，使登山者滑落得比較遠。

一般都會利用樹幹當作固定繩索的支點，有時也會利用岩石、鎖鏈的支柱、殘留的螺栓等等。架設支點時先用鉤環固定扁帶，並用雙套結把繩索綁在支點上。

當拉好繩索之後，後面的隊員就要準備好兩條扁帶與兩個鉤環，將扁帶綁在身上的簡易吊帶，利用鉤環一邊滑行一邊橫渡。途中遇到中間支點，要先要把鉤環移到支點的另一邊時，要先

移動好其中一個鉤環，才能再移動另一個鉤環。橫渡時身上一定要保留一個鉤環扣在繩索上，要是不這麼做，不小心失去平衡時就會跌落山坡。

最後一個橫渡的隊員則是拆開起點的繩索，將繩索綁在身上的簡易吊帶進行確保（參考P68），一邊橫渡一邊回收支點的鉤環與扁帶。

萬一滑落也不會掉下去。

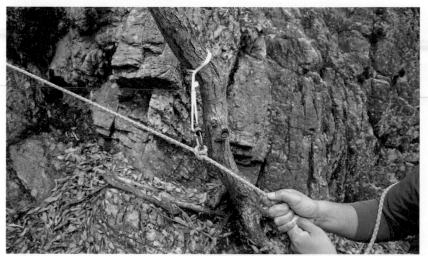

架設中間支點

在橫渡起點的樹幹綁上繩索，先鋒者帶著這條繩索橫渡，並將繩索另一端綁在橫渡終點的樹幹上（參考 P65）。橫渡的距離較長或路線較崎嶇時，也要在途中的樹幹等等架設中間支點。這時使用雙套結（參考 P55）將繩索綁在中間支點的鉤環。

自我確保

■1 將長度 120 cm 的扁帶對折成環狀。 ■2 利用鞍帶結（參考 P48）將扁帶固定於胸式吊帶，像照片一樣做出 2 個繩圈。 ■3 將左右兩邊的繩圈扣上鉤環。 ■4 將 2 個鉤環都扣在拉好的繩索上進行橫渡。這時 2 個鉤環的閘門都要朝上。

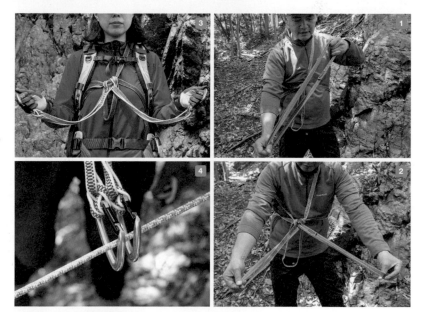

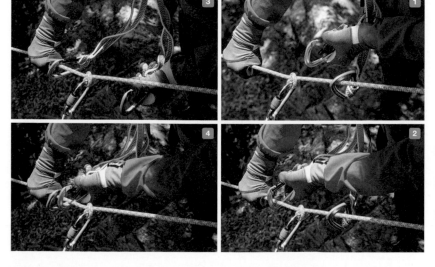

通過中間支點

■1 接近中間支點時，先拆開比較靠近中間支點的鉤環。 ■2 把鉤環扣在中間支點的另一邊。 ■3 再移動另一個鉤環。 ■4 移動完畢，繼續橫渡。重點是移動 2 個鉤環時，一定要保留一個鉤環扣在繩索上。

確保上攀下降 —— 在可能會滑落、跌落的危險斜坡上

確保系統是將繩索固定在準備上攀或下降險峻岩壁的登山者身上，並由確保者慢慢拉回或放掉另一端的繩索，以便控制住不慎發生的墜落或滑落。攀岩時會使用特殊的確保裝備，而一般登山只要有最低必要的裝備，也能用同樣的方式確保安全。

上攀的時候，要先由先鋒者往上攀登，尋找可以當成支點的樹木，並以扁帶與鉤環在支點上架設防止自己墜落的自我確保（Self belay），以及確保後方隊員的確保系統。接著將固定在後方隊員身上的繩索固定在確保系統上，然後按照後方隊員的攀登速度拉回繩索。下降的時候，則是在下降起點附近的樹木架設自我確保以及確保系統，將繩索綁在要確保下降的隊員身上，並將繩索固定在支點，根據隊員下降的速度慢慢放掉繩索。

不管是確保上攀還是確保下降，當正在攀爬的人快要滑落時，確保者就要採取制動，讓繩索不再滑動，以防止滑落或跌落。因此，在能夠信任的支點上架設確保系統，就成了確保上攀下降的重點所在。通常都會選擇承受巨大外力也不用擔心折斷的樹木，或埋在岩壁之中的螺栓等等作為確保的支點。

要實際使用這個方式上攀或下降，最大的前提是必須了解何謂確保系統，並且熟習這項技術。自己依樣畫葫蘆是非常危險的行為，絕對不可以這麼做。

在可能會滑落、跌落的危險斜坡上確保攀登才是上上策。

先鋒者攀登

先鋒者將繩索的一端綁在背包然後攀登。攀登者則以雙股單環8字結（參考P50）將繩索的另一端綁在簡易吊帶上。

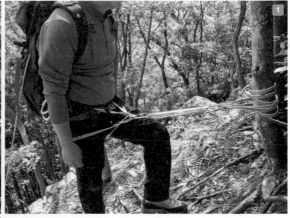

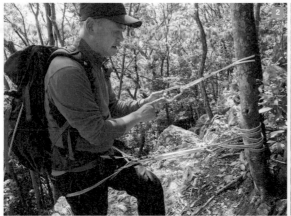

製作支點

1 先鋒者爬上去之後,先在樹幹上架設支點,再利用扁帶與鉤環進行自我確保(參考P48)。 **2** 使用另一組扁帶與鉤環在支點上方做第2個支點。 **3** 接著把綁在攀登者身上的繩索拉緊。利用義大利半結(參考P60)將繩索綁在上方支點。

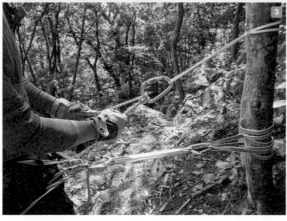

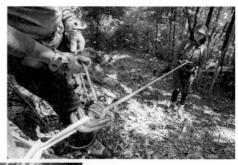

確保

1 按照攀登者的前進速度,慢慢拉回確保繩索。萬一攀登者滑落而使繩索繃緊,就弄彎並拉住另一側的繩索。 **2** 距離較短時也可以使用阿爾卑斯套結(參考P61)。繩索一旦繃緊,鉤環就會鎖住繩索,讓繩索不再滑動。

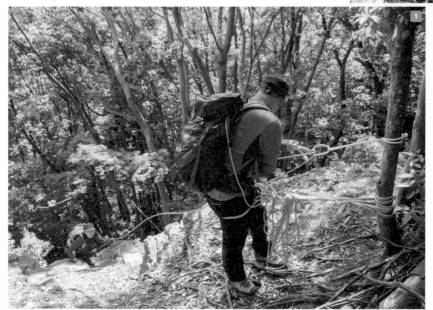

Column 3
繩索垂降與短繩技術

繩索垂降是一種利用繩索迅速、敏捷地通過陡峻陡坡的技術。使用的繩索通常都會對折，或是將2條繩索綁在一起。垂降後要抽出並回收繩索。

第一次進行繩索垂降時，手腳都會因為懼高而發軟，但其實繩索垂降的動作並沒有那麼難。從高處敏捷垂降的樣子看起來很威風，所以有不少的登山者都想學會這項技術。

只是，繩索垂降也是一項伴隨高危險的技術。畢竟全身的重量都交給支點與繩索，萬一支點不夠堅固，就無法承受重量；要是

不熟悉垂降的方式，繩索也有可能被尖銳的岩石磨斷。不小心垂降過頭的操作失誤也是有可能發生。繩索垂降失敗就直接墜落身亡的實際案例其實非常多。這是一項絕對不能弄錯步驟而且非常嚴格的技術。

自學繩索垂降的人可能不會發現致命的錯誤，以致重大事故的發生，因此務必由經驗豐富的人指導。

另一方面，專業登山嚮導帶領登山隊員上攀下降時，用來確保隊員安全的技術則是短繩技術。登山嚮導與隊員在行動中經常以

繩索相連，嚮導會不停地協助或確保隊員的動作。

這項技術在登山技術當中也是一項相當特殊的技術。因為這項技術的前提不僅不考慮嚮導自身的確保，而且嚮導也絕對不能跌落或滑落。

使用短繩技術必須具備高超的技術與過人的判斷力，而且也必須反覆地進行訓練。絕對不能看到別人使用短繩技術就試著自己依樣畫葫蘆。

文／木元康晴（登山嚮導）

〔繩索垂降〕

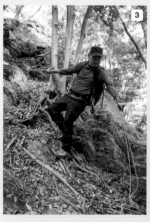
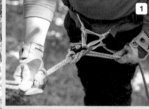

除了使用專業的確保器之外，大多數人比較熟悉的繩索垂降是使用義大利半結（參考P60）（照片 1 2 ）。另外，還有將繩索掛在身上制動的「臂式確保」（照片 3 ）或「肩式確保」等方法。不管使用哪一種方式，一旦失敗都會直接造成重大事故，不夠熟悉與了解的話絕對不能嘗試。

〔短繩技術〕

登山嚮導在一對一帶隊時經常使用的技巧之一。嚮導會從不遠處握住綁在隊員身上的繩索，行動時一邊拉緊或放鬆繩索，以控制隊員的動作，並確保隊員的安全。不熟悉這項技術的話，就無法順利操控繩索，還可能被隊員的動作扯倒，雙雙跌落或滑落。

Part

3

迫降

■監修／木元康晴（登山嚮導）

決定是否迫降的時機點 —— 日落前三十分鐘要拿定主意

在山上發生受傷或迷路等預期外的突發狀況，以致無法如期下山，必須進行緊急避難的露宿行動，就是所謂的迫降。

許多人可能以為迫降就是不使用帳篷或睡袋，直接在原地撐到天亮的危險行動，但其實只要先學會正確的知識與技術，就能在迫降時保留體力，提高平安下山的可能性。若拒絕迫降，堅持在大半夜繼續前進，則可能消耗更多體力，造成跌、滑落事故，反而更加危險。

那麼，在什麼情況下才要決定今日是否迫降呢？基本上，只要當天無法下山或抵達山屋，就應該決定是否迫降。例如：當受傷或生病以致步行困難時，做完急救措施（參考P98）後就要根據狀況來請求救援，並思考如何迫降。因體力耗損或迷路而無法在日落前下山，也是一樣的應對方式。若是天候不佳，不宜繼續行動的

情況，應該先找一個能夠遮風避雨的地點，再來考慮是否迫降。

而且，若真的考慮是否迫降，最晚在日落前三十分鐘就要做出決定。因為天黑後就不容易找到條件好的迫降地點，而且搭設緊急避難帳也會比較費力。及早決定有助於提高迫降的安全性。

另外，一旦決定迫降，就要趕快確認手機的收訊。有訊號就要聯絡家人或朋友，告訴他們今天要在山上迫降，無法如期回家。過了預計下山時間，卻沒有任何消息的話，擔心不已的家人或朋友也許就會直接請求救援。

有些登山者以為迫降時要保持清醒至天亮才安全，但其實沒有這回事。把握機會補充睡眠能有效恢復體力與精神，因此建議還是躺下來好好睡一覺。

比起直接把帳篷披在身上，用懸吊或搭設的帳篷空間還是比較寬敞，住起來也比較舒適。

要在山上使用緊急避難帳，就必須先學習正確的設帳方法。事前要先練習如何搭設帳篷。

生病或受傷
以致難以行走

迷路或體力耗損
而無法在日落前下山

已請求救援，
但救難隊無法在日落前抵達

強風豪雨等惡劣天氣
造成行動危險

適合迫降的地點

選擇平坦且安全的地點

決定迫降以後，首先最重要的就是找一個能遮風避雨、沒有落石等危險、可以躺著休息的平坦地點。另外，記得先戴上頭燈再開始尋找迫降地。因為在準備迫降的過程中，太陽可能也剛好下山了。

可遮風避雨的樹林間較容易找到適合迫降的地點。若不願意迫降在樹林裡，一定要迫降在山脊上，也要找一個能夠遮風的地方，例如：山脊上的大岩石旁等等。另外，懸崖峭壁的正下方有落石砸落的危險，而懸崖邊則有滑落風險，要避免在這些地方迫降。

在相對安全的樹林裡，還是有地方要注意。第一個是高聳的樹木旁。萬一打雷的話，雷電可能會側擊樹木旁邊的人，所以若真的要迫降在大樹附近，一定要與樹木保持4m以上的距離。另外，溪谷的附近則可能被暴漲的溪水沖擊，也要多注意。即使迫

降地點未下雨，只要上游地區降下局部豪雨，溪水就會瞬間上漲。若要迫降在溪谷附近，也要選擇地勢高於周圍的地點。

樹林裡有些小路看起來是人類走久了自然形成的路，但其實這些小路可能是野獸出沒時行走的路線。若是迫降在這些小路附近，也許半夜會有動物從旁邊經過，沒辦法安心地休息。這些小路有時會被落葉覆蓋，也要仔細看清楚。

窪地或山谷等等的地勢比周圍還要低，但萬一下雨就有可能積水，到了晚上還有冷空氣下降，所以並不是很適合迫降。

必須在日落之前找到適合迫降的地點，萬一來不及，也必須衡量各個地點的安全性，適時做出一些妥協。

適合迫降的地點

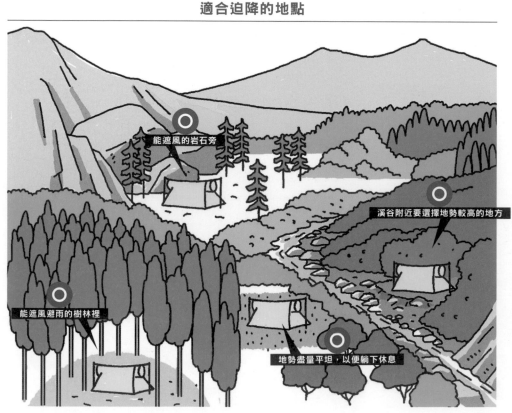

能遮風的岩石旁

溪谷附近要選擇地勢較高的地方

能遮風避雨的樹林裡

地勢盡量平坦，以便躺下休息

不適合迫降的地點

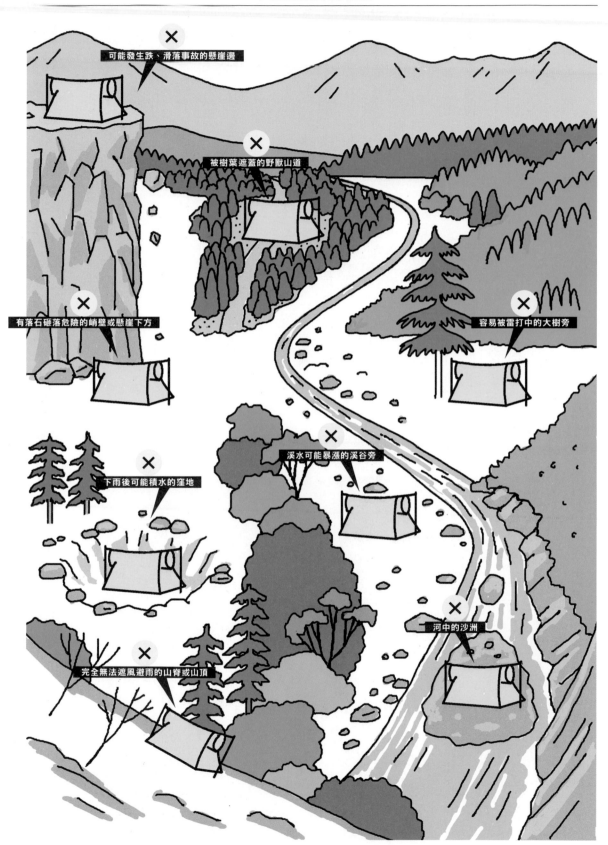

可能發生跌、滑落事故的懸崖邊

被樹葉遮蓋的野獸山道

有落石砸落危險的峭壁或懸崖下方

容易被雷打中的大樹旁

下雨後可能積水的窪地

溪水可能暴漲的溪谷旁

河中的沙洲

完全無法遮風避雨的山脊或山頂

不使用緊急避難帳的迫降 — 最重要的是防止體溫下降

實際迫降時的安全性與舒適度，取決於是否使用緊急避難帳。若不使用緊急避難帳，最重要的就是善用身上每一件裝備，並活用周圍的自然環境與植生，做好防寒與防水措施。

在岩石旁邊或樹林裡找到適合迫降的地點後，首先要整理地點，清理掉可能碰撞到背後或臀部的石頭、樹枝。

接著，拿出迫降時必須使用的緊急救生毯與求生哨等物品，然後將背包裡的其他物品全部放進防水登山收納袋。這麼做是因為在昏暗的環境下找裝備時，可能會不小心弄掉東西。同時，還要把行李中的保暖裝備、雨衣、替換的底層衣全部都穿在身上。山上的氣溫在入夜後會愈來愈低，若不想要讓身體凍得受不了，最重要的就是把帶來的保暖裝備全部穿上。

接著，再把背包墊在地上，防止地面的寒氣往上竄，再用緊急救生毯裹住身體。救生毯本身並沒有發熱效果，所以要把毯子的邊緣拉緊，讓風吹不進來，而且還要讓毯子緊緊貼在身上。

做好迫降準備後，也要喝點溫暖的飲品、吃點高熱量的食物，讓身體從內部產生熱。迫降是臨時的緊急避難行動，精神上也會相當緊繃，所以這時喝點溫暖的飲品，吃些能夠滿足肚子的食物，也能有效舒緩情緒。另外，就算沒有熱飲，還是必須補充水分。水分不足時，身體極有可能出問題。

電影或電視裡的人物在迫降時，都會一直對同伴說：「不可以睡！睡了你會死掉的！」但其實這都是誤會。就算是短暫的睡眠，還是有助於恢復體力與精神，所以各位一定要把握時間補充睡眠。

用緊急救生毯裹住身體

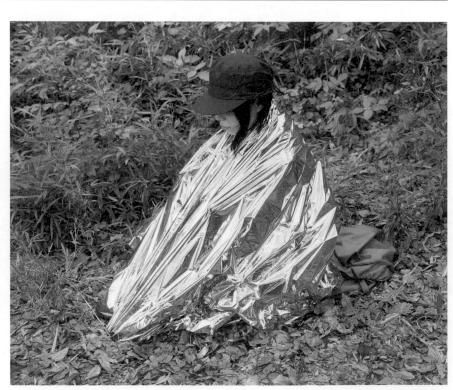

緊急救生毯的材質很輕薄，所以風從縫隙吹進來時，毯子就會一直亂飄。用緊急救生毯裹住身體時，一定要讓毯子緊貼著身體，不留任何空隙。

用落葉做靠墊

地上有很多落葉的話，可以用大垃圾袋裝滿落葉，當成靠墊使用。靠墊不僅躺得比較舒服，還可以阻隔地上的寒氣。

把帶來的衣物全部穿上

迫降的鐵則之一，就是把帶來的衣物全部穿上。頭部、頸部、手指等身體的末端也要做好保暖。即使是夏天，也別忘了帶著圍巾或帽子。

把報紙裹在身上

如果有帶報紙的話，可以把報紙塞進防風外套，用報紙裹住身體，這樣也會有保暖效果。除了身體的保暖，報紙還有其他許多用途，例如：當成升火的火種、放在溼掉的登山鞋裡吸溼等等。

使用緊急避難帳的迫降 — 學會使用緊急避難帳

緊急避難帳是迫降時使用的簡易帳篷，這種帳篷的材質是化學纖維的布料，重量僅有三百公克，但可讓身體免受風吹雨打，有效防止體力消耗。就算是當日來回的登山行程也一定要準備，以備不時之需。

緊急避難帳的使用方式有三種。分別是使用登山杖當支柱的「搭設」、用扁帶與鉤環固定在樹上的「懸吊」，以及直接披在身上的「覆蓋」。

其中最簡單的方式，就是直接披在身上的「覆蓋」。在周遭沒有固定點的山脊等地點，或身上沒有扁帶或營繩等裝備時，只能選擇用這個方法。使用「覆蓋」的方式時，披在身上的避難帳要從頭包到腳，還要把背包墊在身體下，再把避難帳下緣塞在背包下，這樣才能把熱度留在避難帳裡。如果周圍有兩個固定點，或身上有登山杖的話，就可以像露營一樣，用繩索把避難帳「搭設」起來。搭設的

篷，一定要多加注意。

避難帳內部空間較大，住起來比較舒服。不過，搭設避難帳的方式是有技巧的，要先學會怎麼操作。另外，搭設的避難帳不耐強風吹襲，只有在不會有強風的樹林裡等地點，才能使用這個方式。

如果只有一棵樹或一個堅固的固定點時，建議使用以扁帶與鉤環固定的「懸吊」。採用「懸吊」方式的避難帳，內部空間會比「覆蓋」方式大，所以相對也會舒適一點。

迫降時出現低溫症（參考P104）的症狀時，還可以用升火取暖的方式來改善。在國立公園的特別保護區等地方，有些區域雖然是禁止升火的，但情況緊急時也不得不升火取暖（事後必須補上申請）。假如要升火取暖，一定要避免落葉堆積的地點，以免引發森林火災。另外，若在緊急避難帳的旁邊升火，火星可能會燒破帳

拿出緊急避難帳的方法

事先在緊急避難帳兩端的繩環上，用直徑3mm的繩索綁出直徑約10cm的繩圈。這樣在取出避難帳時，只要用手抓著這兩個繩圈，就不容易被風吹跑，也方便用鉤環扣住懸吊。

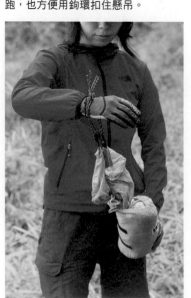

直接用緊急避難帳包住身體

直接用緊急避難帳包住身體時，要記得留一個可以探出頭的通風口，以免缺氧。這樣做還可以隨時確認外面的狀況。

先撐傘再蓋上避難帳

在避難帳裡撐傘可以加大內部空間,提升舒適度。而且就算帳篷結露或被水氣弄溼,也可以避免直接接觸衣物。

戴上帽子再蓋上避難帳

戴上帽子再蓋上避難帳的話,帽緣可以確保視線以及呼吸的空間,會比直接蓋在身上舒服一點。另外,這樣還可以把呼出來的氣排出帳篷外,也能防止帳篷內部結露。

生火的方式

點起來之後,再添一點細柴

當小樹枝燃燒起來,就開始添細的木柴。這時搧風會讓熱度下降,記得別這麼做

用貼紮貼布當火種

把貼紮貼布撕成20㎝左右的大小並對摺。當成火種塞在小樹枝底下,然後點火

蒐集大小不一的薪柴

蒐集三種大小的薪柴,剛折下來的樹枝只會冒煙不會點燃,盡量不要用。

添加粗的木材,完成升火。

當火勢穩定,且最底層的粗木柴也燒起來,就大功告成。一邊添加粗的木柴,一邊調整火力大小。

輕輕壓住小樹枝。

用手輕輕地壓住小樹枝,讓火種比較容易燒到小樹枝。冒煙之後覺得有熱度的話,就可以放開樹枝。

把小樹枝放在粗木柴上

把最粗的木柴放在底下,上面再放小樹枝,木柴跟樹枝的方向要一致,才能保持良好通風。

兩棵樹之間的距離剛好時

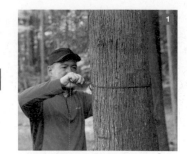

帳篷另一邊的繩環亦同。綁好之後調整兩側繩索,讓兩邊的鬆緊度一致。

使用單結(參考P49)將事先綁在避難帳上的繩環與綁在樹上的繩索連接一起。

找到相隔距離剛好的兩棵樹,用雙套結(參考P54)把直徑3mm的繩索綁在這兩棵樹上。

兩棵樹之間的距離較大時

用克氏結把約60cm的扁帶綁在繩索上並扣上鉤環。

把繩索拉到另一棵樹,稍微拉緊並用克氏結將另一端綁在樹幹上。

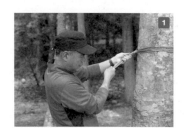

用鞍帶結(參考P48)將扁帶綁在其中一棵樹上,扁帶綁的高度要比避難帳的高度多20～30cm。

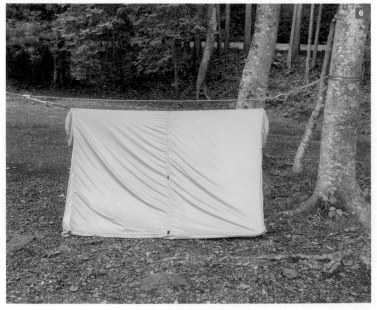

用扁帶上的鉤環扣住避難帳的繩環,然後滑動扁繩的位置,把避難帳掛好。

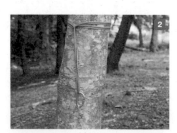

把繩索打成雙股單環8字結,再用鉤環把扁帶與雙股單環8字結扣在一起。

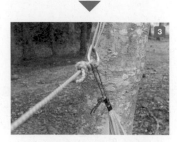

用同一個鉤環扣住避難帳上的繩圈。

使用一棵樹搭帳篷

 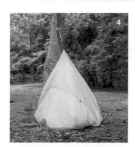

「懸吊」方式的特徵是搭設時間短且輕鬆方便，還具有抗強風的優點。

吊得太高的話，避難帳的內部空間就會變窄，要適當調整的懸吊高度。

把避難帳上的繩環與扁帶扣在一起，拉開避難帳。

把鉤環扣在扁帶上，再用鞍帶結把扁帶固定在樹幹上，固定的高度最好比避難帳高30～40cm。

使用登山杖當支柱

 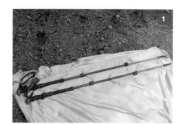

以登山杖的握把為中心，將左右兩邊的支撐線拉開至45度角，用營釘固定在地上。

用雙套結把直徑3mm的繩索綁在登山杖的握把上，當成支撐線。

將登山杖的長度調整至與避難帳等高或不高於10cm。

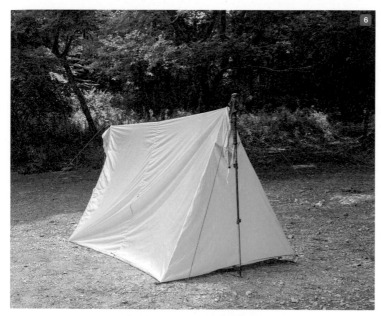

避難帳另一側同樣以登山杖與支撐線固定在地面上，最後調整繩索的鬆緊度。

用雙套結把避難帳上的繩環固定在登山杖的握把上。

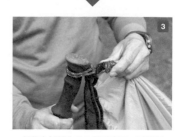

把登山杖頂在地上試試高度，兩邊不同高的話，就要在這個步驟調整完。

Column 4
因為帶著緊急避難帳，才能果斷迫降

我在22歲時認識了一位喜愛登山的朋友，受到他的影響，我才開始真正接觸登山。這位朋友有很多關於登山的書，我也全部都借來看。在閱讀這些書的過程中，我對一個登山用語感到很有興趣，那就是「迫降」。

待在山上熬過一整夜的迫降，有些人是原本就有此打算，有一些人則是因為陷入困境才臨時迫降。關於這種臨時性的迫降，不管是哪一篇文章的敘述，都透露出一股要與嚴酷的山岳拚個你死我活的迫切感。繼續走在登山這條路上，終有一天我也會因為不得已的情況而在山上迫降吧？

不久之後，我跟朋友加入了同一個山岳會。與過去自己鑽研登山的時期相比，不僅登山的次數愈來愈多，就連登山等級的提升速度也變快了。

然而，我們終於迎來了一次預料之外的迫降。那時是10月，地點在谷川岳，我們以一條進階路線為登山目標。

那天的天氣不太好，斷斷續續地下著雨。覆蓋著短草的陡坡很難走，當我們通過最驚險、困難的路段時，早就已經過了中午。但我們心想，只要拚一點的話就能走完山脊，走完山脊再接上登山道的話，就可以抵達肩小屋，所以我們繼續往上走在密布矮竹的山坡上。但是秋天的日落時間早，當我們走到一半時已經完全天黑了，更糟糕的是雨勢也開始變大。這讓我們更不能放棄肩小屋，還是努力走在密布矮竹的山坡上。可是，我們兩人都已經筋疲力盡，步伐愈來愈沉重。

這時，我看到大岩石旁邊有一小塊平坦的地方，能讓我們兩人坐下來休息。走在我後面的朋友似乎也發現了。

「我們就在這裡迫降吧。」

我一開口，他就答應了。我們已經無力搭設緊急避難帳，只能把避難帳披在身上，雖然又冷又不舒服，卻不覺得有性命之虞。「在書上看到的迫降真的發生在我們身上欸……」我們聊著天，吃著緊急糧食，在半睡半醒之間迎接早晨的到來。

話說回來，萬一我們那時沒帶著緊急避難帳，最後會是如何呢？在那個情況下，我們應該不會考慮雨天迫降在山上，只會選擇繼續前進。而其實從我們迫降的地點到山脊還有一大段距離。在筋疲力盡的狀態下繼續摸黑前進的話，極有可能偏離路線，導致迷路、失去平衡而滑落等等。正因為當時帶了緊急避難帳上山，我們才能在關鍵時刻果斷地迫降。那一晚，我真切感受到做好以備不時之需的重要性。

文／木元康晴（登山嚮導）

其他時候搭設的緊急避難帳。搭成這樣的程度就會很舒適。

天黑以後搭設緊急避難帳的登山者。原本是希望在天黑之前做好迫降準備。

Part 4

防備危險生物

登山者與山中生物的關係——要設法別碰上這些生物

人類才是野生生物眼中的「危險生物」

我們人類在名為「山」的自然環境中享受「登山」這件事，然而原本就有許多原住民住在這個自然環境中。若要說這些以山林為家的野生生物，那應該是這些以山林為家的野生生物。這麼說來，登山這件事就某種意義而言，是人類擅自進入野生生物住家的一種入侵行為。

野生動物覺得不開心也是理所當然的。就算登山者無意威脅這些野生生物，牠們才不會管這麼多。我們人類看到陌生人突然闖進自家時，一定也會保持戒心，也許還會採取保護自身安全的行動。這對於野生動物來說也是一樣的，人類在牠們眼中也許就是對牠們的性命或生活具有威脅性的非法闖入者，非常危險。所以牠們只好對人類採取正當防衛，用牠們自己的武器驅逐入侵者，例如：毒液、利牙或尖刺等等。

可是人類就不會這麼想。人類覺得野生生物就是會突然攻擊人類，所以又把牠們稱為「危險生物」。

不過，說到底這只是人類單方面地以自己的立場做出的定義。就像這章節的標題為了方便起見，也使用了「危險生物」四個字，不過野生生物從頭到尾都不是為了危害人類才存在於這世界。野生動物有牠們的存在意義，牠們只不過是在牠們應該棲息的地點過著牠們的生活罷了。從野生生物的角度來看，人類才是牠們眼中的「危險生物」。

帶著謙虛的態度進山，避免無謂的衝突

我們要到野外進行活動，就應該時時記得一件事。那就是野外本來就是野生動物的地盤，而我們人類才是上門打擾的一方。最重要的是以謙虛的態度對待大自然與野生動物。

而要避免無謂的衝突，除了要了解野生生物的生態及本能，還必須讓自己盡可能別與野生動物打照面。我曾訪問過一位獵人，他是這麼說的。

「人類未經允許就跑到野生動物的地盤，還在那裡架設了不該架設的物品，所以人類與野生動物之間才會起爭執。人類既然要進山，就應該由人類了解野生動物的生態與本能。畢竟我們不可能教野生動物如何了解人類。」

我們都害怕野生動物，但其實野生動物更畏懼人類，當牠們發現人類的存在氣息時，通常都會跑得遠遠的。而最危險的情況，是人類與野生動物都沒發現彼此的存在，直到距離非常接近時才迎面撞上，但人類若能在行動時多加注意，某種程度上還是可以避免這樣的事發生。要是人類能在享受自然活動的同時，也能盡力不威脅到野生生物的性命或生存，那肯定是最理想的。

話雖如此，我們還是無法百分之百保證絕對不會發生。若真的不幸碰上野生生物，牠們肯定會為了自保而用尖牙利爪、毒液等當作武器，與人類殊死搏鬥。

萬一不小心激怒了牠們，唯一能做的就是速速撤退。假如逃跑可以避免攻擊的話，總之先跑就對。但有些情況只能待在原地，沒辦法逃跑，這時只能保護好自己的性命。既然已經命懸一線，就只好豁出性命與之應戰。

沒人能保證絕對不會遇到這種危險，這就是山野。

正因為如此，我們絕對不能忘記「對山野保持正確的畏懼」。

需要多加留意的山野動物

虎斑頸槽蛇

全長1m左右，全身呈黑褐色，身體側面散布黑斑。有些年輕的虎斑頸槽蛇的身體前半部會混雜著紅斑，頸部為黃色。不過，身體顏色也會因個體差異而有極大的不同。棲息在日本本州、四國、九州、大隅諸島的水田或河川周邊、溪谷、高泥炭質的溼地等等的潮濕地區。

日本蝮蛇

體長40～60cm、體型粗且短的小型蛇。身上有著左右不對稱的褐色錢形斑紋，身體顏色有茶色、紅色、黑色等等，變化很大。棲息在琉球群島以外的日本全境。常在草地、草叢、旱田、山地等見到日本蝮蛇的身影。

大虎頭蜂

體長27～40mm，是日本的8種胡蜂之中體型最大的胡蜂。橙色的身軀有黑色的橫斑，頭部寬大，叮咬力大，攻擊性、毒性強。棲息在北海道～大隅諸島的平地至丘陵。

虻

日本共棲息100種左右的虻，其中有十多種具有吸血性，幾乎都分布在北海道～九州。通常孳生在小河、水田、沼澤等濕地，也有許多種虻棲息在山地。大小約為8～20mm，只有雌性虻會吸血。

蚋

與蒼蠅相似的吸血昆蟲，分布在日本全國的蚋約有60種。平地與山地的乾淨溪流或小河附近常看到蚋，因此也被視為水質汙染的指標。體長約3～5mm，只有雌性蚋會吸血。

棕熊

公棕熊的體長為2.5～3m，體重200～400kg。母棕熊的體長2.5～3m，體重90～150kg。體型比亞洲黑熊大上許多，毛色為灰褐色或黑色。棲息在以北海道為主的森林地帶，也會出沒在海岸附近或高山。在北海道內，離島地區以外的所有地區都可能是棕熊的棲息地。

蜱蟲

日本共有47種蜱蟲，分布範圍遍及北海道至沖繩。從平地到丘陵都能見到蜱蟲，尤其是鹿、野豬等野生動物經常出沒的環境。體長1～5mm左右。日本國內確定由蜱蟲叮咬所致的傳染病共有12種。

亞洲黑熊

體長約1.9m，身體覆蓋著黑毛，特徵是胸前有一塊彎月形狀的白斑，不過也有一些亞洲黑熊不具備此特徵。棲息在本州、四國的山林。九州的亞洲黑熊幾乎滅絕，四國的亞洲黑熊也所剩無幾。

棕熊、亞洲黑熊──注意帶著孩子和迎面碰上的熊

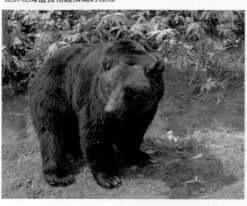

位於北海道食物鏈頂端的棕熊。

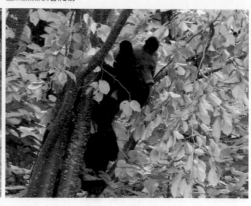

亞洲黑熊很會爬樹。

不管是棕熊、還是亞洲黑熊，基本上都害怕人類，攻擊人類並非出於自願。假如牠們知道附近有人類的話，多半都會主動跑掉。所以登山者可以參考以下這些建議，盡量避免與熊碰面。例如：行動時發出聲音、發現熊出沒的痕跡就盡快離開等等。

最危險的情況是遇上帶著小熊的母熊，或人類與熊從不同方向迎面碰上。母熊為了保護自己與小熊，極有可能會對人類發動攻擊。萬一熊一步一步地逼近，距離剩不到五公尺時，就只好使用驅熊噴霧。使用噴霧時還要採取防禦姿勢，才能躲避熊的攻擊。

另外，這樣的例子雖極為罕見，但近來也已經證實有些熊並不害怕人類，還有一些熊專門獵捕人類作為食物，千萬不要前往有這些熊棲息的地區。

如何避免遭遇熊

熊留下的痕跡是警訊

發現樹幹上有抓痕、剝過樹皮的痕跡、泥濘或殘雪上的足跡、新鮮的糞便、為了摘樹上的果實做的熊巢、鹿等動物的屍體殘骸等等時，那附近就極有可能有熊出沒。要一邊留意周遭的情況，然後迅速離開

確認熊出沒的資訊

當地的自治體都會掌握並公布何時、何地有熊出沒。最好事先上網確認或詢問相關資訊。

發出聲響

行動時發出聲響，例如：背包上掛著熊鈴、打開隨身收音機等等，好讓熊知道人類的存在。Mont-bell／熊鈴鉤環

注意周遭有無熊的動靜

在樹叢間、山路的轉角、濃霧瀰漫或大雨等視線不佳時，都要注意周圍是否有熊出沒的動靜。可以一邊觀察周遭的情況，一邊發出固定的聲響或拍手發出聲音等等，迅速通過這些地方。

萬一遇上了熊

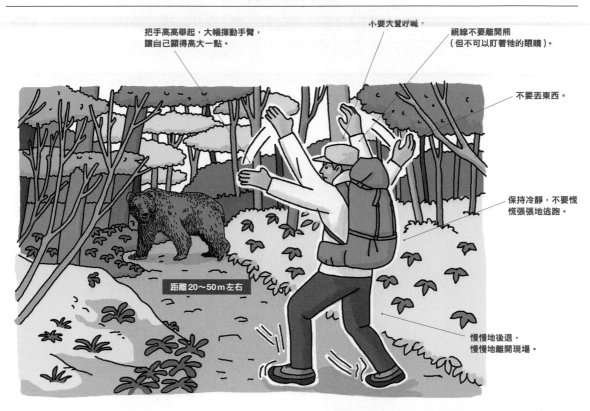

把手高高舉起，大幅揮動手臂，讓自己顯得高大一點。

小要大聲呼喊。

視線不要離開熊（但不可以盯著牠的眼睛）。

不要丟東西。

保持冷靜，不要慌慌張張地逃跑。

距離20～50m左右

慢慢地後退，慢慢地離開現場。

使用驅熊噴霧

驅熊噴霧的射程大約是4～5m，噴射時間5秒左右，距離一定要夠接近（3～4m）才能使用。一定要先學會如何操作，才能迅速且正確地使用。可以利用槍套將噴霧罐配戴在身上，以便在行進過程中迅速取出。

採取防禦姿勢

遭到熊攻擊時的防禦姿勢。臉朝下趴在地上，保護腹部。頭部向胸部靠近，雙手交疊在頸部後側保護頸動脈。雙腳打開，以免被熊翻回正面。有背包的話可以當作保護背部的護具。

■ 狂奔而來的熊 ■

某年六月，民間救難隊員一先生為了搜尋失蹤的登山者，與另一名隊友前往通向奧秩父三條之湯的後山林道。就在行進途中，他們突然聽到了奇怪的聲音。那瞬間，一先生心想大事不妙，因為他以前也聽過這個聲音，那是小熊在呼叫母熊的聲音。

連思考的時間都沒有，他們就在前方約五十公尺左右的林道上看到了母熊的身影，而母熊正氣勢洶洶地朝著他們狂奔而來。他們下一秒就拔腿狂奔，轉頭向後看時，發現母熊還在追著他們，把地面震得轟轟作響。兩人完全沒有喘息的餘地，只能拚了命地往前跑。等到回過神來，終於擺脫掉母熊。回憶起這件事的一先生說：

「根本就沒有時間可以慢慢倒退啊！」

大虎頭蜂 ── 危險度居冠的野外生物

大虎頭蜂是胡蜂亞科當中最兇悍且具攻擊性的一種，被稱為最強的昆蟲。工蜂擴大築巢的初夏至秋天最常發生大虎頭蜂攻擊人的事件，而被攻擊的部位會有強烈的刺痛感，痛感還會隨著時間愈來愈強烈。被叮咬的部位會發熱，幾分鐘後就會腫成一大包，有些人還會發燒。

需要注意的是出現嘔吐、下痢、發燒、全身浮腫、發紺等過敏反應時，可能會在被叮咬的十五到四十分鐘左右開始意識不清，當場昏迷。這是對於蜂毒過敏的人會出現的症狀，稱為「過敏性休克」。日本國內每年約有二十人因為被蜂螫而死亡，大部分都是因為過敏性休克。每十人之中就有一人會對蜂毒產生全身性嚴重過敏反應（特異性過敏症），這樣的人被蜂螫咬過一次就會對蜂毒產生抗體，就算第一次沒發生什麼事，第二次以後就會出現過敏反應，有時甚至可能休克死亡。曾經被蜂螫或擔心自己是否對蜂毒過敏的人，最好還是到醫院檢查一下。

若太靠近大虎頭蜂的巢穴，牠們就會成群發動攻擊，所以在野外行動時務必要謹慎注意，別太靠近牠們的巢穴。

以黑色與黃色的警戒色為特徵的大虎頭蜂

如何避免遭遇牠們

設法別讓牠們接近

蜂對於黑色（低彩度的顏色）會有反應，攻擊人的時候也都是集中在頭髮或瞳孔。因此在野外活動時最好避免穿黑色系的衣物。另外，也必須盡量把皮膚遮起來，可以穿上長袖長褲、戴上帽子、用毛巾包住頸部等等。而且香味也會引來蜂，所以最好避免使用頭髮定型劑、化妝品與香水。

不要接近蜂窩

蜂窩被刺激的話，這些蜂就會發動攻擊，所以一定要避免接近蜂窩。通常蜂窩都會築在樹枝上、岩石旁、木洞等地方，不要隨便伸手或探頭去接近。大虎頭蜂也經常在土裡築巢，因此登山時不要走到登山道以外的地方。尤其是溯溪攀登或行走在進階路線時，一定要特別注意。

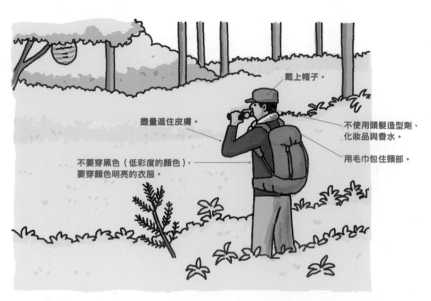

戴上帽子。

不使用頭髮造型劑、化妝品與香水。

盡量遮住皮膚。

用毛巾包住頸部。

不要穿黑色（低彩度的顏色），要穿顏色明亮的衣服。

萬一遇上了牠們

保持低姿勢逃跑

胡蜂在攻擊之前，會一邊拍動著翅膀著盤旋、徘徊，用牠們的大顎發出聲響，並噴射毒液，做出威嚇行動。這時雙手亂揮或扭動身體的話，胡蜂就會以為自己被攻擊而反過來攻擊人類。胡蜂靠近時也別慌張，要壓低身體，用著極緩慢的速度慢慢離開現場。若移動的速度太快，刺激到牠們，可能就會被螫咬。

全力逃跑

當一群胡蜂發動攻擊時，就只能把衣物放在頭部附近揮動，減少胡蜂攻擊頭部的機率，然後使出全力逃跑。通常胡蜂追逐的距離為10～50m，最遠大約是80m。另外，胡蜂要螫人時都會先停下來才螫人，所以在胡蜂停下的瞬間用手掌拍死牠們是最有效的。用手揮趕的話反而會讓牠們更加生氣。

用流水沖掉蜂毒

蜂毒易溶於水，被蜂螫咬後要馬上用流水沖洗傷口。先用指尖捏住傷口，把毒液擠出來，效果會更好。

使用蟲咬時真空吸取器

使用可吸出毒液的真空吸取器會更有效率。

塗上類固醇軟膏

把毒液吸出來以後，要將傷口塗滿含抗組織胺的類固醇軟膏。可以用濕毛巾或濕布冰敷患部，減輕疼痛感。

出現休克症狀的話

出現過敏性休克的前兆時，若要暫時延緩症狀惡化與避免休克，以腎上腺注射筆「EpiPen」自行注射Adrenaline（Epinephrine，皆為腎上腺素）是最好的處置方式。可以前往醫療機關進行抗體檢查，看看自己是否對蜂毒過敏，醫院也會開「EpiPen」給病患使用。

「EpiPen」的使用方式很簡單，筒狀的EpiPen本身就已經有Adrenaline注射液以及注射針頭，只要用大拇指用力按壓針筒，就會注射定量的藥液。情況緊急時直接從衣物外注射也沒關係。

另外，EpiPen並不是根治過敏性休克的方式，使用EpiPen以後，還是要前往醫院接受診治。假如身上並未攜帶EpiPen，一定要立即前往醫療機關。

蜱蟲 ——引起各種傳染疾病的棘手吸血鬼

在山林間的樹蔭下，蜱蟲都會吸附在雜草、山白竹等植物的葉子上，當牠們反應到經過的動物的呼吸時，就會吸附在動物身上，並將口器深深插入牠們的皮膚裡吸血。蜱蟲的生長分為三個階段，分別為幼蜱、若蜱與成蜱，每個階段至少都要吸一次血，所以牠們的一生至少會吸三次血。

被蜱蟲吸附時幾乎不會感受到疼痛或搔癢，所以大部分的動物都不會發現，當蜱蟲吸飽血之後就會自動脫落。吸附的時間通常為數日至十天左右，也可能吸附一個月以上。蜱蟲在吸血前的體長為一至五公釐，吸血後則長達十公釐。蜱蟲脫落以後，宿主才會開始感覺不適，患部也會紅腫。

有時也會伴隨著頭痛或發燒，但基本上都是輕症，可以很快治好。

不過，如果是帶有病原體的蜱蟲，就必須十分注意是否得到傳染病（並非所有的蜱蟲都帶有病原體，而被帶有病原體的蜱蟲吸血之後是否發病也因人而異）。以蜱蟲為媒介的傳染病主要是以下這幾種，其中的發熱伴血小板減少綜合症（SFTS）是二〇一一年發現的蜱媒傳染病，以西日本為主的地區一直出現傳染病例，且傳染區域也逐漸擴大。被蜱蟲叮咬之後若出現下痢、腹痛、發燒、全身倦怠感等症狀，必須立即前往醫院診療。

長角血蜱（照片提供／國立感染症研究所）

主要的蜱媒傳染病

發熱伴血小板減少綜合症（SFTS）	2011 年首次在中國出現，是由一種新發現的病毒所導致的蜱媒傳染病。在 6～14 天的潛伏期後，會出現發燒、食慾下降、嘔吐、下痢、腹痛、頭痛、肌肉痠痛、意識障礙、失語、皮下出血、糞便帶血等症狀。已有多數死亡案例，日本也持續出現感染者。目前並無有效的治療藥物或疫苗，只能進行支持性治療。
日本紅斑熱	在 2～8 天的潛伏期後，會伴隨著頭痛、發燒、倦怠感。特徵是大部分的病例都會出現發燒、發疹、瘡痂狀的傷口，與恙蟲病極為相似。若未即時接受治療，可能會導致多重器官衰竭，甚至死亡。病例數有增加的傾向，傳染地區也在擴大。症狀惡化時可能會來不及救治。
萊姆病	在 12～15 天的潛伏期後，會出現輕微發燒、倦怠感、慢性遊走性紅斑，少數病例會出現心肌炎、腦膜炎等症狀。經過數個月乃至數年後的感染後期，皮膚症狀或關節炎、腦脊隨炎等症狀可能會惡化，有時甚至會致死。早期發現並及早治療是最重要的，必須接受抗生素治療。
恙蟲病	以蜱蟲當中的恙蟲為媒介。10 天左右會發病，被叮咬的地方會出現潰瘍或瘡痂，也會出現發疹、38 度以上的高燒、倦怠感、食慾不振、頭痛、惡寒、淋巴結腫大、關節疼痛等症狀。日本除了北海道與沖繩之外皆有恙蟲病的病例發生。以抗生素進行治療，如未及時治療也可能引起重症。
蜱媒腦炎	分為歐洲亞型、遠東亞型、西伯利亞亞型等類型。在 7～14 天的潛伏期後會出現發燒、肌肉痠痛、麻痺、意識障礙、痙攣、腦膜炎、腦炎等症狀。治療方式為支持性治療。日本的北海道渡島地方於 1993 年出現日本首例的蜱媒腦炎患者，後來北海道再度確認出現數起病例。

如何避免遭遇牠們

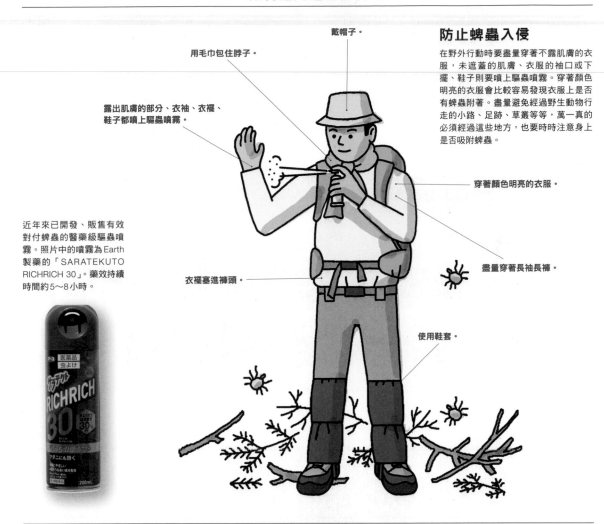

戴帽子。

用毛巾包住脖子。

露出肌膚的部分、衣袖、衣襬、鞋子都噴上驅蟲噴霧。

防止蜱蟲入侵

在野外行動時要盡量穿著不露肌膚的衣服，未遮蓋的肌膚、衣服的袖口或下擺、鞋子則要噴上驅蟲噴霧。穿著顏色明亮的衣服會比較容易發現衣服上是否有蜱蟲附著。盡量避免經過野生動物行走的小路、足跡、草叢等等，萬一真的必須經過這些地方，也要時時注意身上是否吸附蜱蟲。

穿著顏色明亮的衣服。

盡量穿著長袖長褲。

近年來已開發、販售有效對付蜱蟲的醫藥級驅蟲噴霧。照片中的噴霧為 Earth 製藥的「SARATEKUTO RICHRICH 30」。藥效持續時間約5～8小時。

衣襬塞進褲頭。

使用鞋套。

萬一遇上了牠們

洗澡時要檢查身體

結束一天的行程後，洗澡時脫去全部衣物，將身體從頭到腳檢查一遍，看看身上有沒有蜱蟲。蜱蟲特別愛叮咬腋下、外生殖器等較柔軟的部分，一定要仔細檢查。

前往醫院診所治療

用尖夾或手指就可以輕鬆拔下剛吸附在皮膚上的蜱蟲，但如果吸附時間較長，就不要勉強拔除，還是要前往皮膚科切除。若用蠻力拔除吸附在皮膚上的蜱蟲，可能會讓蜱蟲的口器斷在傷口處，引起二次感染並造成傷口化膿。假如出現了疑似蜱媒傳染病的症狀，一定要再次前往醫院診所檢查與治療。

使用拔除工具

若要自行拔除蜱蟲，最好使用專門的工具。照片右邊是「UST 蜱蟲拔除器」，只要靠在皮膚上再往旁邊拉，就可以拔掉蜱蟲。這款工具可以安全又有效地去除整隻蜱蟲。左邊照片是蜱蟲拔除筆「TICK-OUT 蜱蟲拔除器」，可以輕鬆地拔掉吸附在皮膚上的蜱蟲。這兩種工具都能在日本山岳救助機構合同會社（jRO）的網站上購買。除了這2種工具，市面還有其他各種拔除蜱蟲的工具。另外，自行拔除蜱蟲之後，一定要消毒傷口，並且塗上含抗組織胺的止癢藥物。

（上）日本蝮蛇的特徵是身上的錢形花紋。（下）有些虎斑頸槽蛇的身上會帶有紅斑，頸部呈現黃色。

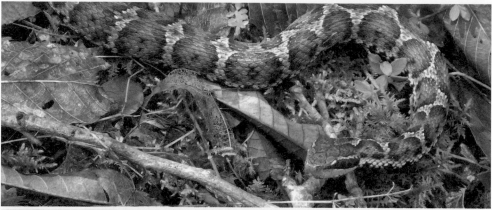

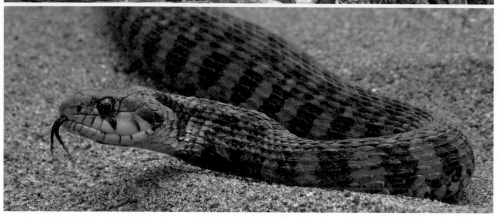

日本蝮蛇、虎斑頸槽蛇

個性溫和，毒性卻很強

日本蝮蛇幾乎不會主動發動攻擊，但一旦攻擊，就是無聲無息地飛撲到對方身上。日本蝮蛇的毒牙位於上顎最前端，左右各有一顆。毒液的主要成分為出血性毒，被咬到後會覺得疼痛入骨，以及出現伴隨著皮下出血的大腫包。腫包的範圍會慢慢擴大，也會出現噁心、發燒、頭痛、暈眩、視力障礙等全身性症狀。毒液的毒性雖比黃綠龜殼花的毒液強，但日本蝮蛇釋放的毒液量卻相當少，致死的案例非常少見。

虎斑頸槽蛇一遇到人類就會逃之夭夭。但牠們的毒液強度卻是日本蝮蛇的三到四倍，而且會妨礙血液凝固，造成全身性的皮下出血、腦內出血、腎衰竭等症狀，甚至曾經造成死亡。

虎斑頸槽蛇的毒牙位於上顎的最內側，輕輕咬到還不至於釋放出毒液，但如果牠們是張開嘴咬住整隻手指頭等等的話，那就相當危險了。另外，虎斑頸槽蛇的頸後具有毒腺，毒液若是碰到眼睛，就會引起相當嚴重的發炎及劇痛。

如何避免遭遇牠們

走在蛇類容易出沒的草叢或樹叢、溪谷附近等等時，要注意雙腳踩踏以及雙手擺放的位置。蛇通常都藏在大岩石或橫倒的樹木底下，千萬不要隨便把手伸到這些地方。發現蛇的時候要與牠們保持50m以上的距離，只要一直盯著牠們看，牠們就會自行離開。企圖捕抓或使用木棍等揮趕都是非常危險的行為，千萬不能這麼做。

萬一遇上了牠們

被蛇咬到時要保持靜臥的姿勢，並儘早送往醫療機構接受檢查與治療。現在已經不鼓勵用嘴巴吸出毒液，也不可以用刀子劃開傷口逼出毒液。可以用手帕或三角巾等面積較大的布料輕輕地綁在傷口與心臟之間，讓毒液不要擴散，但是每隔10分鐘就要取下1分鐘，讓血液重新流動。

虻、蚋 —— 劇烈的搔癢會持續很長一段時間

虻與蚋（也稱黑蠅）都是小型的吸血昆蟲，而且都只有雌蟲才會吸哺乳類動物的血。這兩種蟲的外表看起來都很像蒼蠅，而虻的身長約在二至三公分，蚋只有三至五公釐。虻與蚋常出現在山上，吸血的時間集中在清晨與傍晚，會用力地吸人類或家畜的血液。但虻蟲的活動期間較短，只在七到九月，而蚋的活動期間較長，會從

春天持續到秋天。

虻在吸血時會撕裂動物的皮膚，所以被咬的瞬間會感受到劇痛，也會出血。被咬的地方會開始紅腫，隔天開始就會變得非常癢，癢的感覺會持續二至三週。蚋在吸血時同樣也會撕裂動物的皮膚，但不像被虻咬那樣的劇痛。不過，被蚋咬到的話，很快就會出現劇烈的搔癢，也會出現丘疹。這些丘疹的中間可以看到小小的出血點，那是被蚋咬的特徵。癢的感覺會週期性地出現，有時可能持續長達一個月。被虻或蚋咬到都會出現劇烈的搔癢感，但通常蚋都是成群攻擊，而且叮咬的時候還會釋放毒素，所以比被虻咬到時更容易演變成重症。一直抓癢導致患部潰爛的案例也不在少數，還有一些人會出現過敏症狀。另外，蚋的幼蟲通常都棲息在溪流、小河等尚未被汙染的乾淨水源，也被視為是水質汙染的指標。

吸血性的虻——牛虻。會吸哺乳類及鳥類的血液。

萬一遇上了牠們

被虻或蚋咬到咬到時，可以使用蟲咬時真空吸取器吸出毒液。吸出毒液的方式就跟用手指捏或牙齒咬一樣，都是把毒液從傷口擠出來。排出毒液之後要將傷口塗上含抗組織胺的類固醇軟膏。要用乾淨的手指塗抹藥膏，以免細菌造成二次感染。劇烈搔癢時可使用口服抗組織胺藥物。症狀嚴重的話，就要及早就醫治療。

如何避免遭遇牠們

盡量穿著長袖與長褲，遮不住的肌膚或衣領、袖口都要先噴上可以對付虻或蚋的驅蟲噴霧。另外，噴霧式薄荷油也被證實有效對抗虻或蚋，全身上下連同衣物都噴上薄荷油應該有不錯的效果。還可以使用防蚊蟲紗網帽或密度較高的手套。

其他需注意的生物 —— 能避則避的野生動物

棲息於山林的哺乳動物當中，需要特別注意的是野豬與日本獼猴。有些山豬或日本獼猴已經知道人類手上有食物可以吃，所以牠們可能為了搶奪食物而攻擊人類。

液體含有有毒物質的昆蟲除了青翅蟻形隱翅蟲，還有擬天牛科昆蟲、豆芫菁、黃芫菁等等。直接用手去撥的話，這些有毒物質就會讓皮膚產生像燒燙傷一樣的症狀。

身上有毒毛的蛾也是不好應付的野生昆蟲，其中又以毒蛾為代表。登山露營時遇到這些會撲向燈火的昆蟲時，絕對不要輕易去觸碰。另外，有些蛾的幼蟲身上也會有毒毛。還有一些樹葉或樹枝也會有細刺，要多加注意。

水蛭不會對人類造成直接危害，但也不是讓人覺得舒服的生物。前往水蛭棲息的山區前，記得要檢查自己的身體。

青翅蟻形隱翅蟲

體長7mm，體型就像細長的螞蟻一樣，頭部與後胸部與尾端為黑色，前胸部與腹部為橙色。具趨光性，晚上會飛向燈火處。皮膚若不小心碰到隱翅蟲，並接觸到牠們的體液，幾個小時之後就會開始搔癢、紅腫。之後會形成水泡，出現像皮膚劃紋症一樣的皮膚炎。必須在患部塗上含有抗生素的類固醇軟膏。放置不管的話，需要2週以上才會痊癒。當隱翅蟲碰到肌膚時，記得不要用手去撥，改成用嘴巴吹走等等都可以。

蛾類

遍布於全日本，成蛾的尾端有毒毛，而幼蟲則是全身都是毒毛。被蛾的毒毛刺到的話，皮膚會非常地癢，疹子會像長蕁麻疹一樣擴散開來。皮膚碰到蛾就會非常癢，而且會持續2～3週。不管是成蛾還是幼蟲，不接觸就是最好的預防對策。萬一不小心碰到蛾，也不要用手抓、用手搓，而是要用封箱膠帶等工具把毒毛黏起來。接著再用流水沖洗，然後塗上含抗組織胺的類固醇軟膏。發炎情況嚴重時則要就醫。

山蛭

全長約2cm，伸長後約5cm。常出沒在剛下過雨的山路，對人類或獸類的氣體（二氧化碳）產生反應而吸附於人類或動物的身體，會從皮膚最柔軟的地方吸血，而山蛭吸血之後不易止血。先將鞋子或衣服噴上防蟲噴霧，會有一定程度的預防效果。使用止癢藥能讓蛭吸附在皮膚上的山蛭脫落，接著再用流水清洗傷口，塗上抗組織胺軟膏再加壓止血。

野豬

體長約1.2m，體重約110kg。性格膽小且溫和，但感受到危險時就會用下顎突起的長牙攻擊對方。近年來，野豬不只出沒在山野，擾亂人類居住地的情況也相當引人注目。應付野豬的方式與熊一樣，用鈴鐺或收音機的聲音讓牠們發現我們的存在，促使牠們主動離開。真的遇到野豬時也不要慌張，慢慢地後退離開現場即可。轉身逃跑、丟石頭、揮舞棒棍等行為都會激怒牠們，嚴格禁止這麼做。

日本獼猴

若不慎誤闖獼猴的領域，牠們就會發動群體攻擊。聽到獼猴發出「嗚吱嗚吱」、「吼一吼一」的警戒聲時，就不要再繼續靠近，要待在原地不動，直到牠們自行離去。人類要是轉身逃跑，獼猴就會本能地攻擊。盯著獼猴的眼睛看會激怒牠們，絕對不能這麼做。近年來，猴子為了找尋食物也開始出沒在城市裡，不斷有人遭到獼猴的攻擊。

Part 5

自我救援

■監修／P98～111 日下康子（醫學博士）、中村富士美（國際山岳護理師）、P112～121 木元康晴（登山嚮導）

求救是與時間在賽跑。必須請求救援時，就不要再猶豫。

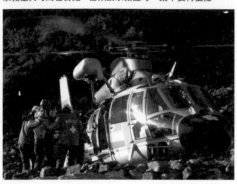

用手機請求救援。原地沒訊號的話，就找有訊號的地方打。

（照片提供／長野縣警山岳遭難救助隊）

請求救援的流程

覺得無法自行處理時就要迅速求救

從事故發生到請求救援的流程

事故發生 → 確認現場狀況 → 確保其他隊員的安全 → 救出傷病患 → 搬運到安全的地點 → 確認傷病患的病情 → 急救措施 → 請求救援 → 前往更安全的地點等待 → 交給救援團隊

急救措施 → 自行搬運、下山

登山過程中有突發狀況，有人受傷或生病時，就必須從容不迫且正確地應對。這一連串的流程如上所示。

首先必須確認的是目前所在地是否安全。安全的話，就可以直接就地進行急救，但如果有落石、跌滑落、雪崩等危險時，就要由其他隊員一邊確保安全，一邊將傷病患移動到安全的地方。

確定環境安全後，再來是仔細觀察傷病患的狀態與採取急救措施。若四肢出現肉眼可見的變形，極可能是骨折，這時要把骨折部分確實固定好。

有出血的情況要進行止血處理；嘔吐時若有異物卡住喉嚨，一定要馬上清除。當傷病患臉色發青，呈現休克狀態的話，一定要讓病患採復甦姿勢。萬一病患呈現心肺功能停止，則必須盡速實施心肺復甦術（CPR）。其他受傷或生病的情況，也都必須採取相對應的急救措施。

但如果覺得「自己處理不了這個情況」、「在這麼下去一定會惡化」的話，就要請求救援，可以聯絡警察（110）或消防（119），也可以前往附近的山小屋等等。登山原則上是一項責任自負的行動，過程中發生任何臨時狀況都要自行應付，是登山的一大前提。話雖如此，每一位隊員能夠做的事情還是有限。

絕對不能過於堅持「責任自負」而導致傷病患的病情惡化。必要對外求救時，就應該迅速求救，不應再猶豫。

請求救援之後，再移動到更加安全與可以休息的地點，等待警察或消防等救援隊的到來。等待期間要努力維持傷病患的體溫，盡最大的力量讓病情不要再更加惡化。

求救流程圖

同伴無法行動時

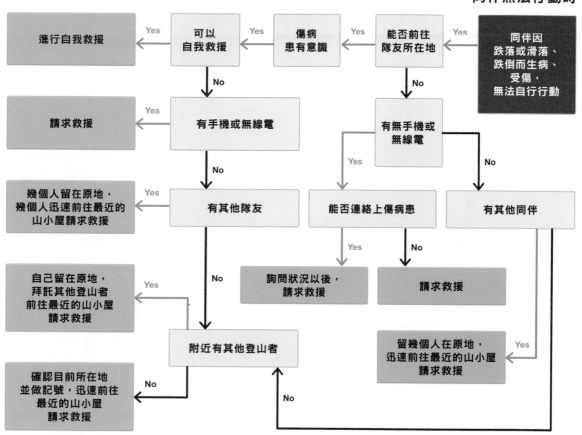

自己無法行動的時候

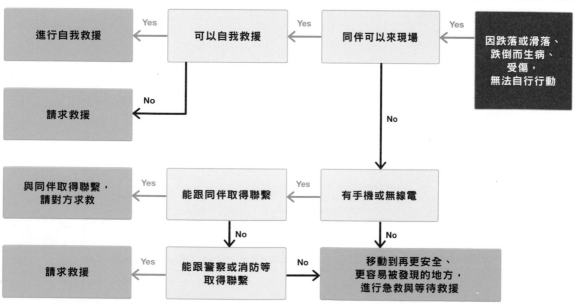

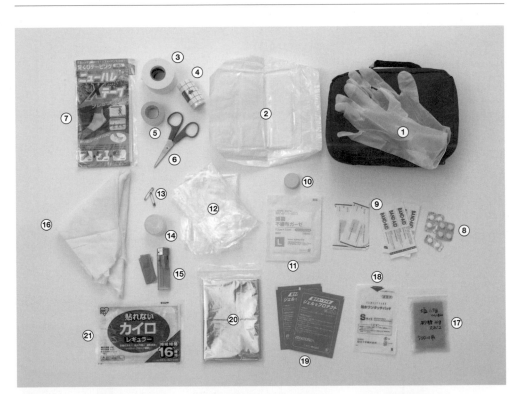

野外急救 — 是為了不讓症狀更加惡化

在城市發生意外事故或生病受傷等突發狀況時，請求救援之後頂多十分鐘左右就會有救護車趕到。但如果是在山上的話，就沒有這麼方便了。救難隊最快也要一至兩個小時才會到達，有時因為天氣或時間因素，也有可能必須在山上渡過一晚才能等到救援隊。

這時如果只是袖手旁觀、坐以待斃，只會讓傷病患的症狀更加惡化，屆時想救也不見得救得回來。就算運氣好撿回一條命，說不定也可能遲遲無法痊癒或是留下後遺症。若不希望落得這樣的結果，最需要的就是具備急救措施的技術。

急救措施不是針對疾病或傷痛的根本性治療，是為了在交棒給能為病人進行專業治療的醫療機構之前，盡可能減輕傷病患的痛苦，並讓症狀不要更加惡化的緊急醫療處置。例如：在發生因落石導致大量

急救包

① 塑膠手套　止血時避免傷口感染或碰觸到血液。

② 紗布　主要用來保護傷口。

③ 貼紮貼布　用來固定扭傷的腳踝等等。也能用來修補損壞的登山用具等等。

④ 防水透明膠帶　保護傷口用的防水型醫療用膠帶，也能用來修補登山用具等等。

⑤ 透氣膠帶　用來將滅菌紗布等固定在傷口上的膠帶。也能用來將較深的傷口暫時固定住。

⑥ 剪刀　用來剪開紗布或膠帶。

⑦ 簡易貼紮貼布　已根據各身體部位剪裁好的貼紮貼布，可輕鬆完成貼紮。分為頸用貼布、膝用貼布、小腿用貼布等等。

⑧ 口服藥　根據登山天數攜帶所需的常備藥。也必須攜帶具有緩解各種疼痛及鎮熱效果的止痛退燒藥。

⑨ OK繃　已含不織布敷料的醫用膠帶，用於保護傷口。要多準備幾種大小不一的OK繃。

⑩ 已鑽孔的寶特瓶蓋　將瓶裝水換上這個瓶蓋，就可以利用噴出的水柱清洗傷口。

⑪ 滅菌紗布類　用來保護割傷或擦傷等傷口，並吸收傷口分泌物的紗布或敷料。請使用個別包裝的紗布或敷料。

⑫ 塑膠袋　用來保護傷口。可以有效避免傷口在痊癒前完全乾燥。還有其他許多用途。

⑬ 別針　將衣襬往上摺起，包住骨折的手臂，再使用別針固定住衣襬。

⑭ 凡士林　塗在創傷或燒燙傷的傷口上可以保濕。也有效預防腳跟磨破皮。分裝在小容器裡使用。

⑮ 點火劑（布膠帶）與打火機　用來生火取暖，避免體溫下降。

⑯ 三角巾　有各種急救用途，可用來固定受傷部位、保護傷口、加壓止血用等等。

⑰ 電解質沖泡粉　自行調配砂糖與鹽巴，並用小夾鏈袋分裝。用水沖泡開就是電解質水。

⑱ 防水敷料　不想弄濕傷口時使用的防水型保護敷料。

⑲ 腳後跟OK繃　防止腳後跟磨破皮或腳底起水泡，或用來保護這兩個受傷部位的專用OK繃。

⑳ 緊急救生毯　用來防止體溫降低的必備用具。

㉑ 暖暖包　低溫症時放在頸部、兩邊腋窩與鼠蹊部等部位保溫。

出血、某疾病發作以致呼吸停止等突發狀況時，是否對傷病患進行急救措施，可謂是攸關生死的關鍵點。山難事故絕不是與自己毫無相關，也許哪一天就輪到自己碰上一樣的情況。如今，急救措施的知識可以說是一般登山者的必修科目之一。

登山者至少要學會各種外傷、心肺復甦術、止血法、低溫症或中暑、高山症等等的急救措施。除此之外，學會如何利用手邊的登山工具搬運傷病患，必要時也能派上用場。另外，急救包也是登山的必備裝備之一，必須準備急救時的各種必要藥品與工具。

最後，建議各位可以將以下的「緊急判斷通報單」列印出來帶在身上（可以列印兩張，一張是突發狀況時使用，另一張則寫下自己的資訊，當成「緊急醫療卡」帶在身上），以便順利將傷病患的相關資訊傳達給救難隊員或醫療人員。

WMAJ（日本野外急救協會）是以推廣「野外救急」的技術與知識為目的的團體。在野外或災害時等情況下，因無法立即接受醫療機關的專業診治而施以的急救法，即是所謂的野外救急。右邊的「緊急判斷、通報單」是由WMAJ設計的表格。登山時可攜帶這張表格，萬一不幸發生事故時，可在等待救援期間將必要事項填入此表格。趁著傷病患尚保有意識時詢問必要事項是非常重要的一件事，這樣可以讓接下來的救援行動以及之後的治療更加順利。

緊急判斷、通報單

如有傷病患，請活用此表單進行救援請求判斷。

① 如情況符合，務必緊急通報 119 或 110 請求救援！

事故地點				
意識（反應）	無 / 混亂 / 有		極大量出血	有 / 無
呼吸	無 / 混亂（不順、異音等等）			/與平日無異
頭部或背部是否遭受強烈撞擊				有 / 無

傷病患姓名		傷病患的聯絡方式	
性別	男性 / 女性	年齡	

② 不曉得是否應該叫救護車

✧ 急救安心中心（#7119號）宮城縣、埼玉縣、東京都、神奈川縣、大阪府、奈良縣、福岡縣等
✧ 小兒急救電話諮詢（#8000號）全國都道府縣（部分地區深夜亦提供服務）

③ 請求救援後，在等待急救／救援到達的期間⋯

✧ 保護傷病患免於環境刺激。天冷時期請參考背面建議，為傷病患保溫。
✧ 調查傷病患的相關資訊，為交棒給救援隊做準備。

傷病原因		主訴症狀（不適等等）	
過敏		正在服用的藥物	
過往病歷（相關病歷）		方才的飲食與排泄狀況	
記錄時間		救援者姓名電話號碼	

創傷

登山中最常發生的受傷情況應該就是跌倒、跌滑落、落石等造成的外傷。這些外傷的傷口深度不一，從不用管也能好的皮肉傷，到伴隨大量出血的重傷程度都有。外傷的基本急救流程為「止血」→「傷口清洗」→「傷口保護」。止血時通常使用大力壓住傷口的加壓止血法，大量出血時則要使用止血帶。

清洗傷口要配合有孔的寶特瓶蓋，凡士林則有效保護傷口。可以把凡士林分裝在小容器裡，會更方便攜帶。

- ●基本上使用加壓止血
- ●大量出血則使用止血帶
- ●用清水洗淨傷口
- ●保護傷口

止血

使用止血帶

使用加壓止血法也來不及阻止大量出血時，就將止血帶綁在患肢出血部位靠近心臟的一端，抑制出血。這時不需要脫掉衣物，就體溫管理的觀點來看，直接隔著衣物處理是沒問題的。

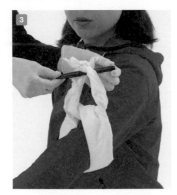

把止血帶輕輕綁在出血部分靠近心臟的一端。可以使用止血帶的部位只有大腿與上手臂，不可用在頸部及軀幹。

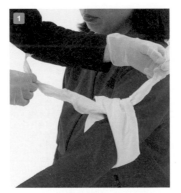

再打一次結，然後把止血帶的尾端綁緊。止血帶要使用寬度3㎝以上的繃帶、三角巾等寬布料。不可以使用細布條，以避免傷害組織。

將原子筆等棍狀物插入打結處，輕輕轉動止血帶。轉到出血停止後，就把這根棍子固定住，讓它保持不動。

長時間緊綁會讓血液停止流動，造成組織壞死，因此每30分鐘就要鬆開1～2分鐘，讓血液重新流動。最好像照片一樣寫下再次開始止血的時間。

加壓止血法

用手指或手掌壓住傷口並施加壓力的止血方法。傷口蓋上布料再加壓的話，布料會逐漸吸滿血液，所以並不建議這麼做。進行處理時為了避免感染，建議戴上醫療用的乳膠手套，不要直接用手碰觸傷患的血液。

使用食指或食指加中指按住傷口，進行加壓止血。維持15分鐘的加壓後，通常出血的情況就會停下來。

沒有乳膠手套的話，就把塑膠袋套在手上壓住傷口。

清洗傷口

止血以後，就要把傷口以及傷口周圍的泥土、沙子沖洗乾淨。這時要使用事先打好洞的寶特瓶蓋。有洞的瓶蓋要隨時放在急救包中。背包裡再放一瓶500㎖的瓶裝水，這樣只要換上瓶蓋就能立刻清洗傷口

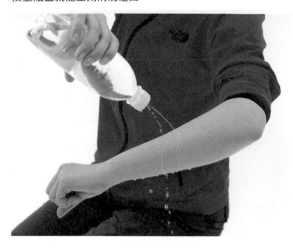

傷口很深的時候

傷口又大又深時，就使用貼紮貼布或透氣膠帶來處理。先把膠帶或貼布剪成細長條，然後用手捏住傷口的兩側，使傷口合起，再用膠帶或貼布固定住。可以先根據傷口的大小，剪好幾塊貼布或膠帶再開始貼合。

較深的傷口要用膠帶或貼布貼合固定。

將傷口塗上凡士林，蓋上滅菌紗布等敷料，再用透氣膠帶固定。

保護傷口

把傷口及傷口周圍的髒污清洗乾淨以後，要把多餘的水分擦乾，並在傷口塗上大量的凡士林，再蓋上滅菌紗布或貼上OK繃保護傷口。也可以使用繃帶或三角巾等等把傷口纏起來保護。

凡士林具有優秀的保濕性，塗在外傷傷口可以避免傷口乾燥，保護傷口。另外，BAND-AID的「水凝膠防水透氣繃」是能加速傷口癒合的OK繃，備受好評。也具有舒緩疼痛以及美容傷口的效果。

沒有凡士林的話，就把傷口蓋上滅菌紗布，再用塑膠袋包住患肢，並用透氣膠帶固定，以防止傷口乾燥。

急救措施的基本「RICE原則」

所有受傷情況的急救基本皆為「RICE原則」，RICE為「冷靜」、「冰敷」、「壓迫」與「抬高患肢」的英語字首縮寫。野外的急救措施會根據這個原則進行，下山後再前往專業的醫療院所診治。在這四個原則當中，最應該重視的就是「冷靜」與「抬高患肢」。盡可能讓傷患冷靜與抬高患肢，不只可以抑制腫脹，也能舒緩疼痛。「壓迫」時要注意血液循環，「冰敷」時注意不要太冷。

休息 REST	立即停止活動，讓全身或患部保持冷靜狀態，才能加速復原。
冰敷 ICE	冰敷患部緩和疼痛，抑制發熱或腫脹。
壓迫 COMPRESSION	以貼紮貼布或三角巾等壓住患部，抑制腫脹或發炎、內出血。
抬高患肢 ELEVATION	高舉至高於心臟，並保持這個姿勢，可以防止患部腫脹。

腳踝扭傷

用力扭到腳踝關節以致韌帶疼痛的情況，稱為扭傷。輕度扭傷可以透過冰敷減輕疼痛與腫脹。假如非常疼痛，得拖著腳才能走的話，可以用不具伸縮性的貼布把腳踝裹起來固定，再慢慢地走向目的地。劇烈疼痛時則極有可能是骨折，最好盡早前往醫院所接受治療。服用止痛藥可以緩解疼痛，但這只是暫時性的。使用貼布固定以後還是無法自行行走的話，就要請求救援。

高舉患部並冰敷

進行 RICE 原則中的「高舉患肢」與「冰敷」。把腳放在背包上，再用濕毛巾裹起來，並將裝了冰水的寶特瓶貼在患部冰敷。

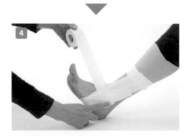

6 從腳底繞回腳背，以8字型的方式環繞。

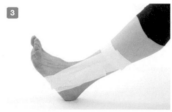

3 以同樣的方式貼上2～3條貼布。貼的重點在於要把貼布拉緊，並從腳的內側貼到外側。

用貼紮貼布固定

伴隨劇烈疼痛的重度扭傷可以用貼紮貼布固定腳踝。固定之後很牢固，走起來不是很舒服，但多少可以減輕疼痛，能慢慢走到目的地就好。

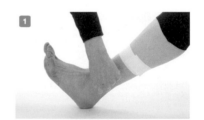

7 把貼布從腳背往上繞到小腿肚，並在運動白貼下方繞一圈。

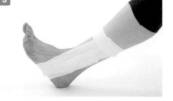

4 以腳踝外側突起的骨頭為起點，把貼布繞到腳背。

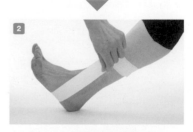

1 讓腳掌與小腿呈現90度垂直的狀態，將白貼貼在腳踝上方（大約是一個拳頭高的地方）。

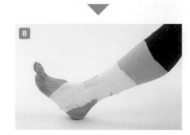

8 最後剪斷貼布就算完成。貼布上面若有皺褶，會導致腳底磨出水泡，纏繞的時候要注意別出現皺褶。

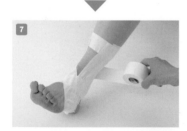

5 再從腳背繞到腳底。

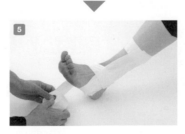

2 將貼紮貼布的一端貼在小腿內側的白貼上，然後繞過足弓，將另一端貼在小腿外側的白貼上。

手部骨折

前臂骨折的基本急救措施，就是把手臂固定住。最常使用的方式，是把三角巾等工具多點固定前手臂與副木，然後用代替副木的物品放在骨折處，然後用手臂吊起來固定。這裡要介紹的是一個非常簡單的方法，不用副木也不用三角巾，而是直接利用身上的衣服來固定。將夾克外套的下襬往上摺，再把下襬的拉繩拉緊固定即可。就算身上穿的不是夾克外套，只是一般的 T 恤，還是可以用這個方式，改成用二至三個別針固定即可。

盡量放輕鬆，讓心情冷靜下來，然後輕輕地把骨折的那隻手彎曲放在胸前。手肘的角度呈直角。

請同伴幫忙把外套的下襬往上摺，讓下襬可以完全包覆住前手臂。

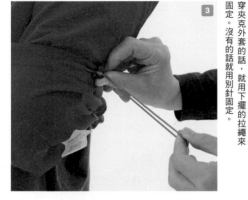

用外套的下襬完全包住手臂。如果是穿夾克外套的話，就用下襬的拉繩來固定。沒有的話就用別針固定。

這樣就固定住手手臂了，前臂不會往下垂，多少可以緩和疼痛。

參加急救方法的講習會

止血法或心肺復甦術等等的基本急救措施並沒有那麼容易學會。日本全國各地的消防署或日本紅十字會、山岳團體等等，都經常舉辦急救方法的講習會，有空時可以去參加，想必會是不錯的經驗。另外，前面提過的 WMAJ（日本野外急救協會）則會規劃與實施在野外進行更加實際、專業的急救講習會，也建議領隊參加這邊的講習會。

WMAJ 的講習會在野外的真實狀況下進行。

低溫症

身體發抖是低溫症的初期症狀，一旦身體開始發抖，並出現意識障礙、動作遲鈍等情況時，就必須在重症出現之前趕快處理。最有效的急救措施就是讓身體保暖，但在野外並不容易做到，還是得盡速下山或前往山小屋避難。

假如附近沒有避難場所，就使用緊急避難帳遮風避雨，並且採取以下的保暖措施。按摩會把身體表層較低溫的血液送往身體深處，因此請勿替低溫症的病患按摩。

急救措施的重點

● 將身體保暖
● 提供熱源
● 減少輻射散熱

要加溫的部位

頸部
胸部
兩邊腋下
鼠蹊部

可以的話請積極地為身體加溫。裝熱水的寶特瓶可以代替熱水袋，放在頸部、鼠蹊部、兩側腋下等部位保暖。

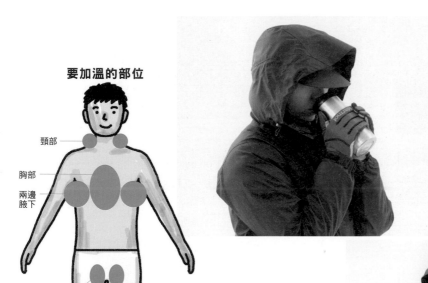

將身體保暖

穿上保暖裝備或外套，抵擋外界的寒氣與水氣。戴上手套與毛線帽為雙手及頭部保暖。把外套的帽子戴上會更溫暖。另外，溫暖的熱飲可以有效從內溫暖身體，也要積極地攝取高熱量的食物，以利身體內部自行產熱。把裝熱水的寶特瓶抱在懷裡可以代替熱水袋。

減少輻射散熱

在寒冷的環境下，身體會因為輻射散熱而導致體溫逐漸下降，所以要盡量待在能遮風避雨的地點，讓身體的熱度不要繼續往外發散。穿上保暖裝備、外套等一切能穿的衣物，再用緊急救生毯緊緊裹住身體。披上緊急避難帳會更有效。

中暑

中暑的急救措施就是讓身體散熱。

要先把病患移到曬不到太陽的陰涼通風處，並讓病患採取能夠放鬆的足高仰臥姿勢（參考P111）。接著鬆開病患身上的皮帶、釦子等等，以及補充水分及鹽分。把擰乾的毛巾放在額頭、頭部、頸部也能有效幫助身體散熱。休息片刻之後還是沒有恢復，或覺得病患的意識不清，這時就需要前往醫療院所接受治療，因此必須要及早請求援助。

急救措施的重點

● 補充水分
● 散熱
● 平躺

讓身體散熱

疑似中暑時，最好的方式就是停止行動，並讓身體散熱。把裝冷水的寶特瓶或擰乾的手帕放在頸部都能有效幫助身體散熱。也可以用扇子搧風，加速散熱。

平躺

在通風的陰涼處平躺下來休息。最好把腳抬起來放在背包上。盡量減少身上的衣物，並鬆開釦子或皮帶等等，以利身體散熱。也要盡速補充水分及鹽分。

高山症

出現倦怠感、虛脫感、食慾不振、噁心、頭痛、暈眩等急性高山症（山暈）的症狀時，就不可以再繼續增加登山高度，要補充足夠的水分並且維持靜止休息的狀態，觀察一下身體狀況再做決定。出現初期症狀時可服用有效擴張腦血管的藥物「Acetazolamide」來改善症狀，但這種藥物需要有醫生的處方才能拿到。

要是症狀不見改善，變得愈來愈嚴重的話，就要立即下山。假如無法自行下山，就要請求救援。

急救措施的重點

● 補充水分及深呼吸
● 下山

補充水分

水分不足是造成高山症的原因之一，身體脫水會讓高山症的症狀更加惡化，所以一定要補充足夠的水分。每1kg的體重大約1小時要補充5㎖的水（例如：體重70kg的人若步行6小時，則要補充2100㎖的水）。

燒燙傷

在山上發生的燒燙傷事故多半是因為在狹窄的帳篷內加熱食物所致。燒燙傷的程度依據深度分為三級，如左邊表格所示，而急救措施都是盡速冰敷燒燙傷部位。手邊若有冷水或冰雪，就用來冰敷燒燙傷部位。若是隔著衣服燒燙傷，就連同衣服一起冰敷，因為慌張地脫去衣物時，可能會不小心弄破水泡。若是大範圍的Ⅱ級燒燙傷，就捨去冰敷步驟，直接用乾淨的毛巾或布料覆蓋住身體，盡速送往醫療院所治療。

燒燙傷分級

Ⅰ級	皮膚表面變紅，隱隱刺痛。數天後可痊癒，不會留下疤痕。
Ⅱ級	強烈疼痛，出現水泡。3～4週可痊癒，有時會留下疤痕。
Ⅲ級	深達皮下組織的燒燙傷。皮膚呈現白色（或黑色），沒有疼痛的感覺。無法自行痊癒，必須接受治療。會留下疤痕。

立刻冰敷患部，至少冰敷15～30分鐘。之後塗上凡士林避免細菌感染，並蓋上塑膠袋或保鮮膜保持濕潤，再用膠帶固定。若出現水泡，則要避免弄破水泡。Ⅱ級以上的燒燙傷要盡速前往醫療院所治療。

頭部外傷

因跌落、滑落、跌倒、落石等緣故撞擊頭部，以致頭部嚴重撕裂傷並大量出血的情況並不算罕見。自己無法確認頭部傷口的狀況，所以可能一看到血就驚慌失措，但還是要盡量保持冷靜，盡速處理傷口。頭部外傷的處理方式與創傷一樣，都先採用加壓止血法讓出血的情況穩定下來。頭部出血的情況穩定後，就用擰乾的毛巾繼續冰敷患部。假如出血的狀況停不下來，或擔心傷及腦部，就要趕快請求救援，不要猶豫。

出血時採用加壓止血法，停止出血後再用水清洗傷口，蓋上滅菌紗布保護傷口，再用繃帶或三角巾包起來固定。

腿
部
傷
痛

急救措施的重點

● 拉伸肌肉
● 按摩
● 補充電解質水或芍藥甘草湯

腿部的肌肉痛、痙攣

因長時間行動或背負重物,導致腿部肌肉疲勞時,就會造成肌肉疼痛。有時也會發生小腿肚或大腿肌肉的痙攣,也就是俗稱的「腿抽筋」。休息時或活動結束後進行肌肉拉伸或按摩肌肉,都可以緩和肌肉疼痛。腿抽筋的時候,要慢慢地拉開抽筋部位的肌肉。中藥的芍藥甘草湯也能有效舒緩肌肉抽筋。抽筋也可能是因為身體的鈉離子不足,若覺得身體的鈉離子不太足夠,就要記得補充。

拉伸肌肉

行動中覺得肌肉疼痛的話,休息時就要慢慢地拉伸肌肉,可以減輕肌肉疲勞。照片從右至左分別是拉伸大腿、阿基里斯腱以及小腿肚。

急救措施的重點

● 冰敷
● 按摩肌肉
● 拉伸肌肉
● 服用止痛藥

膝蓋疼痛

登山過程中若出現膝蓋疼痛的問題,最好的辦法就是冰敷。而且不只要冰敷膝蓋,從膝蓋到整個股四頭肌最好都用冰冷的濕毛巾包起來。另外,充分搓揉膝蓋周圍的肌肉,以及拉伸股四頭肌與小腿肚的肌肉,也能舒緩疼痛。萬一怎麼做都沒辦法減輕疼痛時,為了能夠安全下山,服用止痛藥也是一個辦法。

按摩肌肉

休息時就要按摩膝蓋周圍、股四頭肌與小腿肚。拉伸肌肉也能有效舒緩膝蓋疼痛,休息時最好做一下上圖的拉伸動作。

冰敷

休息時把裝了冰水的寶特瓶放貼在膝蓋上冰敷。冰敷可以有效抑制發炎與舒緩疼痛。

基本救命術（BLS）——萬一心肺功能停止的話

基本救命術（BLS）的流程

確認有無意識或呼吸，若心肺功能停止，要立即實施心肺復甦術（CPR）。如果有AED的話就使用。

不使用AED以外的專業器具或藥品對心肺功能停止或呼吸停止的傷病患進行急救，稱為「基本救命術」（BLS：Basic Life Support）。一般來說，指的是在醫療場所之外進行的急救措施，包含進行胸外按摩與人工呼吸的心肺復甦術（CPR：Cardio Pulmonary Resuscitation）以及AED。只要了解正確的知識以及適當的處理方式，任何人都有辦法進行基本救命術，對於拯救傷病患的性命，使其回歸社會生活而言，具有極為重要的意義。

由醫師或急救人員在設備齊全的醫療場所以特定的器具或藥物進行急救，則稱為高級救命術（ACLS：Advanced Cardiac Life Support），大多都是接在基本救命術之後進行。

在救援抵達前因接受基本救命術而救回一命的案例不在少數，情況緊急時是否施以基本救命術，有時會攸關生死。萬一同伴在山上發生心肺功能停止或呼吸停止，或登山時遇到這樣情況的登山者時，都應該儘速進行基本救命術。

基本救命術的流程如上所示。其中最重要的就是進行胸外按摩與人工呼吸的心肺復甦術。若未以正確的方式實施心肺復甦術，不僅沒有效果，反而有可能使傷病患陷入更加危險的狀態。要一邊觀察傷病患的樣子，冷靜地實施心肺復甦術。

心肺復甦術的參考指引每五年就會更新一次，有時會針對細節部分進行修改。網路上都能查到最新版本的指引，別忘了上網更新資訊。

另外，實施心肺復甦術要一直持續到救援隊抵達。周圍如果有其他同伴或可以協助的人，也可以輪流進行人工呼吸與心臟按摩。手邊若有AED的話，則與心肺復甦術交替進行。

暢通呼吸道

在失去意識時，舌根會往後掉而堵住呼
吸道，可能會因此窒息，因此要確保傷
病患的呼吸道保持暢通。讓傷病患保持
仰躺的姿勢，一手扶起下顎，另一手壓
住額頭固定。

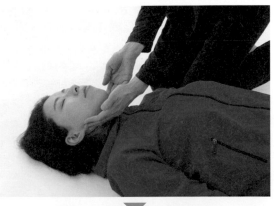

確認意識

輕輕拍打傷病患的肩膀，同時呼喊名字。
若不曉得對方的姓名，也可以喊「哈囉」
或「你還好嗎」。傷病患若沒有反應，就要
立即請求救援。

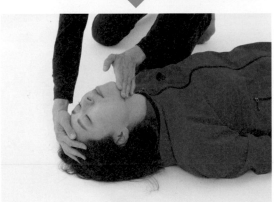

確認呼吸

保持傷病患的呼吸道暢通，並將耳朵貼近
對方的嘴巴，確認是否還有呼吸。同時也
要確認胸口是否有起伏。還有呼吸的話，
就採取側臥姿勢；沒有呼吸的話，立刻進
行心肺復甦術。

心肺復甦術（CPR）

心肺復甦術是重複進行胸外按壓與人工呼
吸的急救方式。此急救方式的指引每5年就
會更新一次，一定要更新最新的資訊。

胸外按壓 30 次

● 1分鐘按壓 100～120 下
● 胸部至少下沉 5 cm（幼兒與兒童約胸部厚度的 1／3）
● 盡可能不要中斷

重複

人工呼吸 2 次

● 1次送氣 1秒
● 確認胸部有起伏
● 勿中斷胸外按壓超過10秒

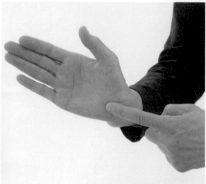

胸外按壓
（心臟按摩）

確認沒有呼吸以後，立刻進行胸外按壓（心臟按摩）。以手掌根部按壓兩乳頭連線的中間點。

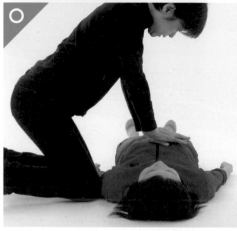

雙膝跪地，雙手手掌根部放在胸部按壓點上，手肘打直，用力按壓胸部至下沉5cm，以每分鐘按壓100～120次的速度進行。

錯誤示範

手臂未與傷病患身體保持垂直或手肘彎曲時，就達不到按摩心臟的效果。要將手肘打直並讓手臂保持垂直。

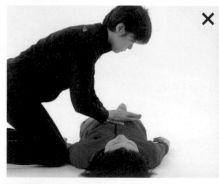
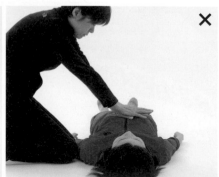

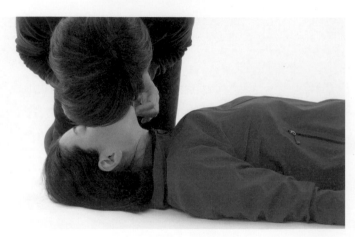

人工呼吸

胸外按壓30次以後，進行2次人工呼吸。確保呼吸道暢通，以嘴對嘴的方式送氣1秒。30次胸外按摩以後2次人工呼吸，有AED的話再加上AED，重複此循環至救難人員抵達。

傷患的姿勢安置

結束大致上的急救措施以後，再來就是讓傷病患好好休息，盡可能舒緩傷病患的痛苦，讓症狀不要更加惡化。如下圖所示，每一種身體狀況都有適合的休息姿勢。如傷病患還有意識，就按傷病患意願採取最舒服的姿勢；如傷病患已無意識，最好採取「側臥姿勢」，也就是所謂的「復甦姿勢」。

在變換傷病患的姿勢之前，記得先鬆開身上的扣子或皮帶，並摘下手錶等配飾。替傷病患鬆開這些束縛，對方也會比較舒服一些。假如傷病患還有意識，記得先詢問對方的意願，不必勉強鬆開。

還有一點必須注意，那就是傷病患的體溫狀態。發現傷病患正在發抖或本人表示覺得冷的話，就必須使用毛毯等等包住傷病患的身體，做好保暖以免體溫逸散。假如身上的衣服已經溼掉，記得先換上乾的衣物。

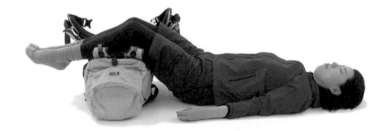

側臥姿勢（復甦姿勢）

適合還有呼吸但失去意識的傷病患。先讓傷病患側躺，抬高下顎保持呼吸道暢通。將靠近地面的手拉直，另一隻手的手背枕在臉頰下。上面那隻腳保持 90 度彎曲，以穩定身體的姿勢。

半臥姿勢

適合胸口不適、呼吸不順、頭部受傷或疑似有腦血管症狀的傷病患。讓傷病患的雙腿打直，再緩緩扶起上半身，讓上半身倚靠著物品。

足高仰臥姿勢（休克姿勢）

貧血或出血性休克的傷病患適合採用此姿勢。基本上為仰臥的姿勢，只有雙腿需要抬高。腹痛或腹部有外傷時，可以將這個姿勢改成上半身微微弓起，讓膝蓋再更彎曲一點（膝屈曲姿勢）。

頭高仰臥姿勢

從仰臥的姿勢輕輕將頭抬起。頭部受傷、有腦血管方面的症狀、呼吸不順都適合採用此姿勢。

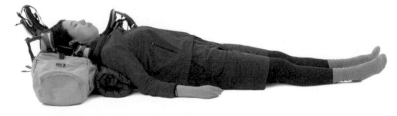

傷患搬運法

根據狀況選擇適合的搬運方式

短距離搬運法

· 拖拉搬運法
· 使用肩帶背負

長距離搬運法

· 雙背包擔架
· 三背包擔架
· 登山杖擔架
· 以背包與登山杖組合擔架
· 以雨傘與登山杖組合擔架

中距離搬運法

· 背負搬運法
· 椅式搬運法
· 使用登山背包
· 使用登山背包與登山杖
· 多人搬運法

要讓失去行動能力者能在山裡移動，就需要傷患搬運法的技巧。傷患搬運法主要分為三種，分別是在短距離內迅速搬運、中長距離的搬運，以及要花較多時間移動的長距離搬運。

在短距離內迅速移動傷病患的方式主要用在事故發生後，目的是將傷病患從可能發生二次危險的地點盡速移動到安全地點。遠離危險地點並完成急救措施後，就必須再次將傷病患移動到能交棒給警察或消防救難隊的地點。選擇自行將傷病患搬運下山也是一個辦法。

這時，要先考慮到目的地的距離、路程的坡度與危險度、搬運傷病患的人員配置、手邊可利用的裝備、搬運所需時間等等，再來決定要如何搬運。

最常用的就是將傷病患背起來的各種「肩負搬運法」。利用登山背包、登山杖、雨具等裝備可以讓搬運者以及傷病患減輕一定程度的負擔。不過，背著人走在崎嶇的登山道上還是不容易，再怎樣也不可能獨自背著傷病患走一大段路。若有好幾個人可以輪流背，記得在力氣耗盡之前就先替手，以爭取走更長的距離。

若要移動長距離時，通常會利用登山背包或登山杖、雨具等裝備做成簡易擔架，使用「擔架搬運法」搬運傷病患，但在崎嶇不平的山路上並不適合這方法。在崎嶇的登山道上將傷病患背起來搬運，到了平坦的林道再改用擔架搬運，這樣替換搬運也許會比較好。

搬運時務必要注意的一點就是別讓傷病患的病情更加惡化。切勿慌慌張張地隨便移動傷病患，要盡可能降低傷病患的痛苦與不安。另外，搬運過程中要隨時注意傷病患的樣子，也可以出聲為傷病患加油打氣。

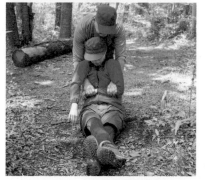

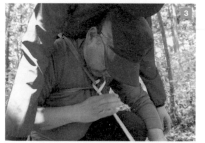

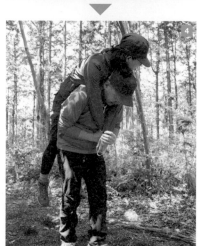

（上）扶起傷病患的上半身，再從後面抱住，然後把人往後拖。（下）讓傷病患的一隻手臂彎起，從背後抓住手腕及手肘，然後把人往後拖。不管用哪一種方法，都要讓傷病患的雙腿交疊，別讓雙腿在地上拖。

拖拉搬運法

用來緊急逃生的最簡易搬運法。只有一位搬運者時，就後方抱住傷病患，然後把人往後拖拉。有2個人可以搬運的話，則一人抱住上半身，另一人抱住下半身，把傷病患抱起來搬運。頸椎、脊椎、腰椎受傷時不可使用。

2人搬運的拖拉搬運法。一人抱住傷病患的上半身，另一人抱住傷病患的雙腿前進。這時讓傷病患的雙腳交疊會比較好搬運。

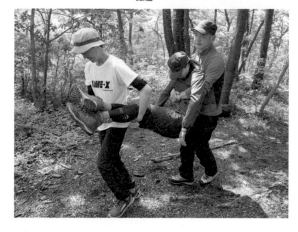

使用扁帶背負

使用2條扁帶的背負方式。長度120cm或150cm的扁帶適合當作主帶，長度60cm的扁帶則當作輔助帶。這個方法會勒痛搬運者及傷病患，最好用毛巾等等當作緩衝墊料。

① 像照片一樣把長度120cm或150cm的扁帶繞在傷病患的腰部。② 搬運者蹲在傷病者的前面，把雙手穿過扁帶。③ 將60cm的輔助扁帶穿過兩邊的主要扁帶，並打上鞍帶結。④ 背著傷病患站起來，搬運時拉緊輔助扁帶，別讓扁帶鬆脫。

短距離傷患搬運法

中距離傷患搬運法

肩負搬運法

顧名思義就是背著傷病患的搬運方法。無意識的傷病患也能這樣搬運，但距離太長時就不適合。若要背起失去意識的傷病患，搬運者採取側躺在地的姿勢會比較容易把人背起來。多人可以搬運的話就輪流背負傷病患，其餘的人在一旁輔助。

背起傷病患，手臂穿過傷病患的膝蓋下方。像照片一樣抓住雙手手腕，傷病患就不容易滑落。

背起失去意識的人

1 讓失去意識的患者保持側身（側躺）的姿勢。 2 用同樣的姿勢躺在患者身前。 3 抬起患者的手臂放在自己的肩上。 4 用手抱住患者的腿。 5 抓住患者的手腕，連同患者一起轉過身體，面朝地。 6 呈四肢伏地的姿勢，用背部的力量撐起患者。 7 起身並背起患者開始移動。有其他同伴的話，起身時可以由他們協助。

椅式搬運法

1 像照片一樣把手搭成井字型，搬運者會比較好施力。 2 傷病患坐在搬運者的手臂上，再把手搭在搬運者的肩上，以免掉落。 3 搬運者的手臂圈著傷病患的腿，搬運起來會更穩。 4 用這個姿勢慢慢往前移動。

2 人搬運傷患的方式之一，就像從兩側把傷病患抱起來一樣。重點在於搬運者的手要一起搭成「井字型」，再讓傷病患坐在上面。搬運者的手臂若能圈著傷病患的腿，更不容易滑落。不適合搬運失去意識的人。

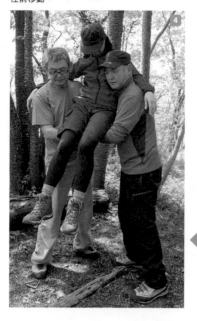
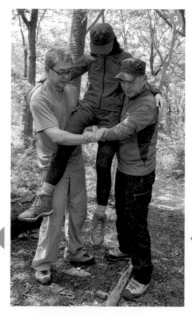

1 把背包上下顛倒，用同樣的方式背起傷病患。這樣傷病患就會坐在比較粗的背帶上，比較不會被勒痛。 2 若搬運者的肩膀會被勒痛，可以先在肩膀上墊個毛巾等等。

使用背包搬運

使用空背包搬運傷病患的方式之一。比起徒手背負傷病患，背包可以用來支撐傷病患，所以搬運者會輕鬆一些，也能走得比較遠，還能減輕傷病患的負擔。也可以把背包上下顛倒使用。

1 把背包清空，並把背帶放到最長。 2 像照片一樣讓傷病患把腳穿過背帶。 3 搬運者蹲在傷病患的身前，像平常一樣把雙手穿過背帶並且站起來。將背帶調整至舒適與合適的長度。若背帶會勒痛傷病患，可以墊毛巾當緩衝。

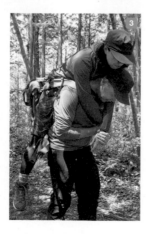

使用背包與登山杖

使用空背包與登山杖的變化版背負搬運法。讓傷病患坐在包著保護墊的登山杖上，所以姿勢會更穩定，還能減輕傷病患的負擔，而且搬運者也會比較輕鬆。在所有的背負搬運法當中，這個方式可行走的距離是最長的。

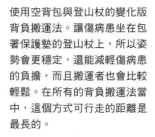

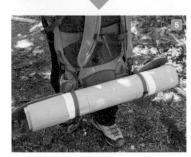

1 將2把登山杖的長度縮短，一前一後交叉擺放。 2 用隔熱墊等物品把登山杖捲起，隔熱墊可當作緩衝墊。 3 用貼紮貼布等工具固定好隔熱墊。 4 把背包兩側的背帶調到最緊，並把調節帶的繩環扭轉1圈。 5 把登山杖穿過調節帶，像照片一樣固定好。 6 讓傷病患雙腿跨過登山杖。 7 搬運者用這個姿勢連同傷病患將背包背起來。 8 傷病患坐在登山杖上，並把身體重量放在搬運者的背上。搬運者起身時要小心，以免失去平衡而跌倒。

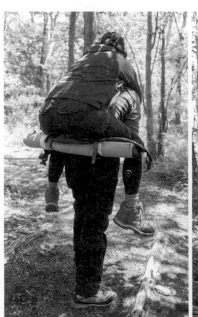

（左）以這個姿勢搬運。（右）搬運者抓住傷病患交叉的雙手，背負姿勢會更穩固。

使用雨衣

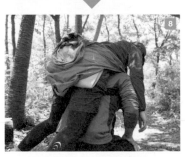

利用兩件式雨衣的背負搬運法。祕訣在於使用扁帶或毛巾牢牢綁緊雨衣與雨褲，傷病患被搬運時就會坐在雨衣做成的簡易背巾裡。缺點是雨衣支撐的力道太大，很快就會覺得疼痛。

1 把毛巾等物品揉成一團放進雨衣口袋。這是為了防止連接後的雨衣與雨褲脫落。 2 把雨衣下擺塞進雨褲。 3 用扁帶綁緊連接的部分，使雨衣與雨褲不分離。使用接繩結固定。 4 像照片一樣綁緊雨衣與雨褲。 5 利用平結把右邊的袖子跟右邊的褲管、左邊的袖子跟左邊的褲管綁成跟照片一樣的形狀。 6 把傷病患的雙腿套進雨衣兩側的洞，並把雨衣拉起蓋在傷病患的背上。 7 在傷病患的臀部位置放保護墊當成緩衝。 8 搬運者將雙手穿過雨衣兩側的洞，然後背起傷病患。

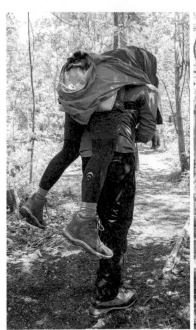

（右）搬運者抓住傷病患交叉的雙手。在肩膀的部分塞入毛巾當成緩衝墊。 （左）雨衣完整包覆傷病患的臀部至腰部。

多人搬運法

搬運者互相抓著對方的手臂，再讓傷病患躺手臂搭成的擔架上進行搬運。有3名以上的搬運者時是最快速又便利的方式，也不需要使用任何工具，很值得學起來。搬運時先讓傷病患躺下，搬運者再起身。要有一個人負責喊口號，讓所有人能抓準起身的時機點。

（右）搬運者面對面，交錯蹲在傷病患的兩側，然後像照片一樣抓住彼此的手臂。4人搬運時也是一樣的方式。（左）抓準時機起身，搬運時讓傷病患的腳朝向前方。

確保的方式

🔲🔲下坡時要像照片一樣用扁帶幫傷病患製作一個簡易上身吊帶（參考P62），並把繩索綁在吊帶上的鉤環。確保者依照搬運者下坡的速度，一點一點地放掉繩索。🔲上坡時則是把繩索綁在搬運者身上的簡易上身吊帶，並按照搬運者上坡的速度收回繩索。

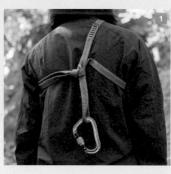

兩個人以上一起搬運傷患行進，就算對方是體型嬌小的女性，背起來也不像想像中的那樣輕鬆。

如果只有一個人背著傷病患的話還不算太辛苦，其他同伴進行確保，以避免這樣的情況發生。這時的確保只是為了讓搬運者的保持平衡，並不需要特別尋找固定的支點。不過，這樣的確保方式還是需要一些技巧，確保者也必須習慣操作。建議出發前先跟同伴一起練習。

因此經過斜坡時最好由病患的話還不算太辛苦，更何況登山道本來就不平坦，路面崎嶇也有許多石頭、樹枝等障礙物。若搬運過程中不小心失去平衡跌倒，傷病患跟搬運者都可能滾落斜坡，造成更嚴重的事故。

長距離傷患搬運法

雙背包擔架

利用扁帶連接2個空背包的背帶，做成應急擔架。這個方法至少需要3名以上的搬運者。2個背包無法完全支撐傷病患的身軀，使搬運時缺乏穩定性，再加上擔架的強度也稍嫌不足，因此不能用在長距離的搬運。

1 像照片一樣把空背包擺在地上。 2 把背帶較細的一端互疊，使用鞍帶結把扁帶綁在交疊的背帶上。 3 綁上扁帶是為了搬運時有地方可以抓著施力。 4 5 讓傷病患躺在背包擔架上，搬運者抓著背包上的背帶、防水雨蓋、扁帶，即可進行搬運。

三背包擔架

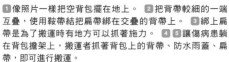

同樣是使用背包做擔架，但3個背包可以做出較穩固的簡易擔架。這個方式還可以用背包的腰帶固定住傷病患，所以就算是狀況嚴重的傷病患，也不必擔心搬運時不夠穩定。不過，這個方法需要4～6名的搬運者。

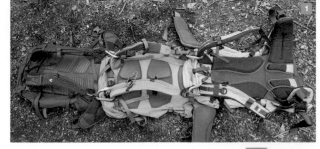

1 2 像照片一樣把背包擺好，使用帶鎖鉤環銜接起背帶。也可以使用扁帶。
3 4 讓傷病患躺在擔架上，並用背包的腰帶固定住身體。可以把毛巾等緩衝材放在頭部兩側，避免搬運過程中搖晃頭部。至少要有4個人搬運，搬運者抓著背包的背帶會比較好施力。

登山杖擔架

只要有2把登山杖以及貼紮貼布就可以做出簡易擔架。貼紮貼布纏繞的圈數不足會降低擔架強度，因此一張簡易擔架通常都會使用一整卷貼紮貼布。再加上隔熱墊與扁帶，也能減輕傷病患與般送者的負擔。

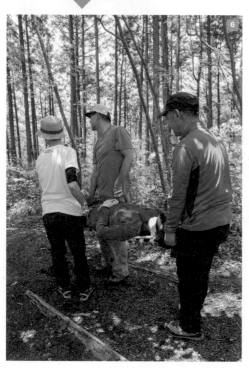

①2人面對面拿著登山杖，登山杖之間的距離大約是傷病患的身體寬度即可，再由另一個人拿著貼紮貼布斜繞登山杖。 ②纏到底部就往回纏，把前面的空洞補滿。 ③④⑤用鞍帶結把扁帶綁在登山杖的中間位置，這樣搬運時才有地方可以抓。最後鋪上隔熱墊。 ⑥讓傷病患躺在擔架上，搬運者抓住登山杖的兩端與中間的扁帶，即可搬運傷病患。

用背包與登山杖製作擔架

把3個空背包橫向並排，再將2把登山杖穿過背帶，就是一個應急擔架。這是最快速的擔架搬運法。登山杖綁上扁帶會更方便搬運者施力。背包上面可以鋪隔熱墊當作緩衝。

①把3個大小差不多的空背包橫向並排，像照片一樣將2把登山杖穿過背包的背帶。 ②鋪上隔熱墊再讓傷病患躺下。 ③搬運者抓著登山杖的兩端，即可搬運。搬運者人數較多時可將登山杖綁上扁帶，這樣會更方便施力。

用雨衣與登山杖做擔架

利用現有的登山用具製作擔架是從前流傳下來的搬運法之一。這裡是利用2件雨衣上衣與2把登山杖製作擔架。將雨衣的衣袖往內翻是重點所在，這樣才能把登山杖穿過衣袖。若有3個人以上搬運，就要把登山杖綁上扁帶，中間的搬運者才方便施力。

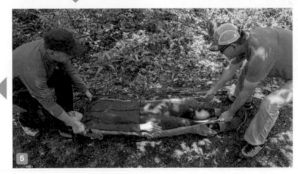

① 擔架的構造。使用2件雨衣上衣與2把登山杖。 ② 將兩邊的衣袖往內翻。 ③ 讓雨衣變成這樣的形狀後再重新排好。 ④ 把登山杖穿過衣袖，就完成簡易擔架。 ⑤⑥ 讓傷病患躺在擔架上，即可搬運。3人以上搬運時，可以使用鞍帶結把扁帶綁在2件雨衣的交接處，中間的搬運者才方便施力，也能提高擔架的強度。

如何一次背2個背包

① 把2個背包疊在一起，並用鉤環把背包上方的提把扣在一起。 ② 把後面背包的腰帶穿過前面背包的背帶，然後扣上。 ③ 像這樣把背包固定在一起。 ④ 感覺起來就像背著1個背包而已。

當同伴因為受傷或生病而不能行動時，就必須有人幫忙扛行李。隊伍人數眾多時還可以平均分攤重量，但如果人數有限，再扣掉搬運傷患者的人，可能就要一人背著兩個背包行動，而這時就可以用這個方法來應付。這個方法是利用鉤環與腰帶把背包扣在一起，背起來會比較輕鬆，也不會讓行動受限制。

等待救援

努力維持體溫，盡量保留體力

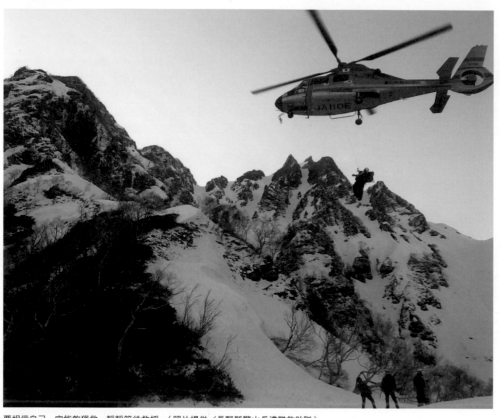

要相信自己一定能夠獲救，靜靜等待救援。（照片提供／長野縣警山岳遭難救助隊）

為傷病患做完急救措施，也已經對外請求救援，再來就是待在安全的地方等待救難隊的到來。這段期間能做的就是相信一定會獲救，盡可能保留體力。從醫學的角度而言，在山上發生受傷或生病等突發狀況時，能否活著下山的最大關鍵就在於阻止體溫繼續流失。這一點是等待救援時最重要的課題，可說是攸關生死的關鍵點。

為了不讓體溫繼續流失，必須換掉身上的溼衣服，並躲在遮風避雨處。

假如附近沒有山屋等避難場所，那就搭起帳篷或緊急救難帳，讓傷病患在裡面避難。萬一手邊沒有帳篷或緊急避難帳，就只能出動手邊所有的裝備，傾盡全力維持體溫。這時還要把帶來的替換衣物、保暖裝備、雨衣等全部穿上，再用緊急救生毯或報紙包住身體，盡量留住身體的熱度。還可以把空背包墊在身體底下，防止地面的寒氣往上竄。暖呼呼的熱飲則能

幫助身體內部產熱。

等待救援期間若能用手機連絡上救難隊，就依照救難隊的指示行動。這時盡量避免再打電話給家人或朋友，以免干擾救援資訊。除了與救難隊通話，其他時間暫時關閉手機電源。

現在的山難救援行動大多都是由直升機執行。確定直升機正在接近的話，就移動到直升機方便下降的寬敞處，或是視線比較好的山脊處等待，看得到直升機再發出求救訊號。如果所在地點是枝葉茂密的樹林，或附近沒有寬敞的空地，那就用力揮動可以反光的緊急救生毯，或使用紅色煙霧信號彈等工具，讓直升機上的救難人員注意到自己的位置。直升機下降時產生的風壓會吹走帳篷等裝備或地上的樹枝等等，別忘了先收拾或清除這些物品。

如何防止體溫下降

補充熱量及水分。高熱量的熱飲也很有效。

若有緊急避難帳的話,就進入避難帳或用避難帳包住身體。

用緊急救生毯包住傷病患,才能抵擋溼冷的風雪,避免低溫症。

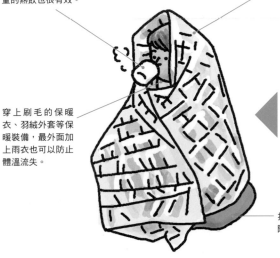

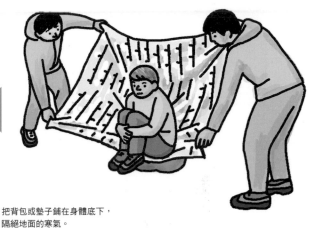

穿上刷毛的保暖衣、羽絨外套等保暖裝備,最外面加上雨衣也可以防止體溫流失。

把背包或墊子鋪在身體底下,隔絕地面的寒氣。

如何讓直升機注意到自己

點燃煙霧能讓救難人員立即發現。Jro的官網上可以買到紅色煙霧信號彈「KOKODESU」。要等到直升機接近後再點燃,紅色的煙霧大約可持續1分鐘。

直升機上的救難人員不容易發現樹林裡的身影。這時用力揮動緊急救生毯可以提高被發現的機會。

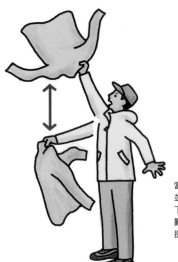

當直升機注意到地面上有人並開始接近時,就大力地上下揮動衣服或救生毯,讓救難人員知道自己就是等待救援的人。

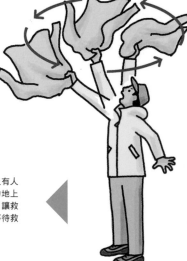

發出求救訊號

確定是救難直升機以後,就把顏色醒目的衣服或救生毯高舉於頭頂,以畫圈的方式大力揮動,讓救難人員知道自己的所在地。

獨攀的自救 — 自己能做的事情有限

如果是身旁沒有其他同伴的獨攀，在山上遇到問題就必須自己想辦法面對。既然要獨自登山，攜帶急救包與學會基本的急救技巧就是獨攀登山者最基本的風險管理。

畢竟急救包裡不可能塞進所有藥品或器材，因此重點是攜帶最必要且不

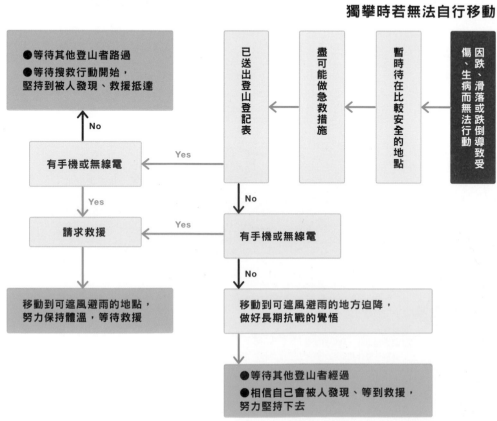

獨攀之所以危險，是因為出意外時能做的事情有限。

可被取代的急救用品，可被取代的物品就用其他東西來替代。突發狀況時如何活用手邊的登山用具也是一件值得思考的事。

然而，自己一個人能做的事情終究有限。也許受傷的部位就在手摸不著的地方，萬一是手臂骨折的話，那就算有再熟練的急救技術，也沒辦法給自己急救。最可怕的是不能行走或失去意識，那真的就束手無策了。要認清自己的能力有限，尤其是獨自登山時更要極力避免生病或受傷，這一點比任何事情都重要。

若真的不幸發生這些意外，也只能留在原地等待救援。事前若送出登山登記表，就能大幅提升救援的機率。我們能做的就是用身上的所有裝備來保持體力，並且堅信自己一定能等到救援。

獨攀時若無法自行移動

因跌、滑落或跌倒導致受傷、生病而無法行動
→ 暫時待在比較安全的地點
→ 盡可能做急救措施
→ 已送出登山登記表

已送出登山登記表 —Yes→ 有手機或無線電
有手機或無線電 —Yes→ 請求救援 → 移動到可遮風避雨的地點，努力保持體溫，等待救援
有手機或無線電 —No→ ●等待其他登山者路過　●等待搜救行動開始，堅持到被人發現、救援抵達

已送出登山登記表 —No→ 有手機或無線電
有手機或無線電 —Yes→ 請求救援
有手機或無線電 —No→ 移動到可遮風避雨的地方迫降，做好長期抗戰的覺悟 → ●等待其他登山者經過　●相信自己會被人發現、等到救援，努力堅持下去

Part 6

雪季登山的風險管理

■監修／木元康晴（登山嚮導）

雪季登山的風險

白雪皚皚的美麗山岳暗藏著各種危險

白雪皚皚的山岳展現出與夏季截然不同的樣貌。雪季裡愈壯闊美麗的山岳，就暗藏愈多風險。

一望無際的銀白山景，以及在雪地一步步前進的成就感，都是夏季登山無法體驗的。只是，雪季登山的氣象條件比非雪季更加嚴苛也是不爭的事實。因此，我們能做的就是了解並學會如何迴避雪季登山暗藏的風險。想要學會如何迴避雪季登山的風險，不管是透過跟這本書一樣的書籍學習概略的技術，還是參加登山講習會、跟著有經驗的人一同雪季登山，親身實踐所學的知識，都是非常重要的。

在雪季登山的風險中，最危險的莫過於雪崩，一旦遇上雪崩就極有可能喪命。不過，發生雪崩的地形或氣象條件通常都是固定的，所以我們可以做的就是先了解這些知識。除此之外，以往的數據也能讓我們大概了解哪些登山路線比較容易發生雪崩。另外，若希望提升遇上雪崩時的倖存機率，能否熟練地使用遇上雪崩應對裝備（Beacon雪崩訊號器、探測針、雪

鏟）也是一大重點。

雪季登山跟夏季登山不同，還必須使用雪地專用裝備，例如：冰爪、冰鎬、西式雪鞋或日式雪鞋等等，若不習慣這些裝備的使用方式，恐怕會害自己跌倒或滑落，進而發生危險。同樣是在山坡滑倒，夏季與雪季時的情況就差很多。夏季滑落時可能滑行數公尺就會停止，但是山坡積雪之後會變得光滑無比，甚至可能滑落數百公尺。而且隨著滑落的距離愈長，滑落速度也會愈快，最後撞上樹木或岩石以致重傷的案例也不在少數。雪季登山者不僅要學會如何使用雪地裝備安全移動，也必須練習滑落時能夠自救的滑落制動（Self Arrest）。

為了能夠安全地享受雪季登山的樂趣，最要緊的就是不能勉強行動。登山路線要符合自己的能力與體力，並且先決定好「覺得再下去會更加危險，不能繼續前進」的折返點。

雪季登山的風險

跌、滑落　雪地步行的技術不熟練、體力不足等等,都容易讓人發生跌、滑落的危險。必須學會滑落制動的技術,才知道如何將冰鎬插入雪面阻止滑落。

雪崩　下大雪的當天、下大雪的隔天、氣溫驟升的日子都容易發生雪崩,要加注意。另外,也別進入不在一般雪季登山路線裡的雪崩地形。

雪盲症　春天山上的紫外線會特別強烈,要注意雪盲症以及曬傷的問題。尤其是雪盲症會讓人產生難以睜眼的疼痛感,非常可能無法繼續行動,因此要多加注意。

凍傷　凍傷是因為環境寒冷造成血液循環不良,以致皮膚或組織壞死。手指、耳朵等末梢部分都容易凍傷,記得戴上手套、Balaclava 頭套等保暖裝備。

壞天氣　大雪紛飛造成的白矇天會讓視線變得極差,以致行動困難。雪季登山也必須攜帶地形圖、指北針與 GPS。另外,強風也會造成凍傷或低溫症,必須做好防風、防寒對策。

偏離登山路線　雪季的登山路線都會被白雪覆蓋,極不容易辨識,前方登山者的足跡也會很快就被風雪掩埋。從山脊往下走的時候特別容易偏離路線,要多加注意。

凍傷 — 手指覺得疼痛就要立即處理

因周遭環境寒冷造成手腳等身體部位的血液循環不良，導致皮膚與肌肉組織凍結與傷害，即是所謂的凍傷。身體末梢的手指、腳趾、耳朵、鼻子、臉部（尤其是臉頰）都是容易凍傷的部位。

凍傷的症狀大致區分為以下表格中的四個程度。第I級的凍傷會出現皮膚刺痛、紅腫的症狀。一般說的「凍瘡」就是指這個程度的狀態。第II級的凍傷時，皮膚表面會出現水泡。到了第III級凍傷，皮下組織都會受到傷害並壞死，且皮膚會發黑或發紫；而第IV級凍傷則是連肌肉、骨骼都會壞死、腐爛，當凍傷從第III級惡化至第IV級時，多半必須以外科手術切除凍傷部位。假如不想變成這樣，就必須知道正確且適合的凍傷預防法。

在冰天雪地的山中若要預防凍傷，最好的方法就是把容易凍傷部位做好保暖。手套及襪子不只要挑選較厚的材質，還要注意有無防水功能。而且，一定要帶替換的手套、襪子，萬一溼掉才能立即替換。耳朵、鼻子、臉部就使用Balaclava頭套來保暖，戴上之後可直接阻擋冷風吹襲。另外，暖呼呼的熱飲或容易轉換成熱量的碳水化合物都能讓身體內部產熱，有助於促進血液循環。手套與登山鞋太緊也會讓血液循環變差，容易導致凍傷，所以要注意手套與鞋子的鬆緊度。另外，軀幹的體溫若是下降，身體便會開始抑制血液流向末梢部位，因此也要努力幫軀幹做好保暖。

若發現手指、腳趾或耳垂開始發癢、刺痛，那就是凍傷的初期症狀。這時可以試著在手套與鞋子裡動動手指、腳趾，也可以按摩這些部位，盡量促進血液循環。把手夾在腋下取暖。腳趾出現凍傷的初期症狀時，許多人都覺得脫掉鞋子很麻煩，所以就不去管它，但是當腳趾已經麻痺，整隻腳也漸漸失去知覺時，凍傷的程度可能已經更嚴重了。這時必須立刻移動到可以搭設緊急避難帳或帳篷的地點，將患肢泡在溫水裡回溫。

在山上發生凍傷的情況時，必須立即下山前往醫療機關接受治療。但如果是第II級以下的凍傷，通常在山屋或緊急避難帳內進行急救就能緩解症狀。可以把四十到四十二度左右的溫水裝在臉盆或野炊鍋具裡，讓手指與腳趾浸泡三十分鐘以上。當手指與腳趾開始有知覺時，就可以用毛巾擦乾，並以紗布或乾淨的布保護患部。

這時要注意不能弄破水泡，否則會讓症狀更嚴重。

雪季登山一般都會由領隊照料新手隊員的狀況。但也有許多領隊光顧著照顧隊員，沒注意到自己也有凍傷症狀，所以也別忘了多多注意領隊的狀況。

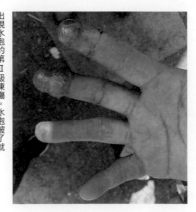

出現水泡的第II級凍傷。水泡破了就不能按摩回溫。

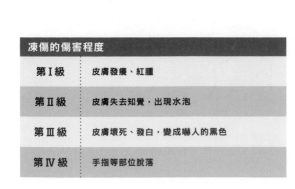

凍傷的傷害程度	
第I級	皮膚發癢、紅腫
第II級	皮膚失去知覺，出現水泡
第III級	皮膚壞死、發白，變成嚇人的黑色
第IV級	手指等部位脫落

預防凍傷的方法

不能直接用手摸冰爪或冰鎬等金屬物品

在冰天雪地裡絕不能直接用手摸金屬物品。務必戴著內層保暖手套才能摸冰爪或冰鎬。

用 Balaclava 頭套保護臉頰及耳朵

Balaclava 頭套可以完整保暖頭部、耳朵、臉部與脖子。要選擇彈性適當、戴起來不會呼吸困難的頭套。

穿上鞋套避免雙腳弄濕

地上的積雪可能跑進鞋子裡就會把腳弄溼，更容易凍傷。別忘了套上堅固防水的鞋套。

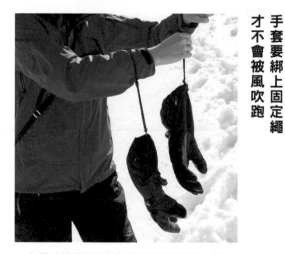

手套要綁上固定繩才不會被風吹跑

在雪地裡弄丟手套會增加凍傷的風險。記得把手套綁上固定繩，這樣就算刮強風也不怕被風吹跑。

萬一凍傷的話

若是第 II 級以下的凍傷，最重要的就是讓患部回溫，但是溫度太高的熱水或暖爐可能會使症狀加速惡化。以 40～42 度的溫水浸泡患部 30 分鐘後即可擦乾，並擦上抗生素藥膏預防傷口感染。

偏離登山路線 —— 大原則是隨時掌握目前所在地與行進方向

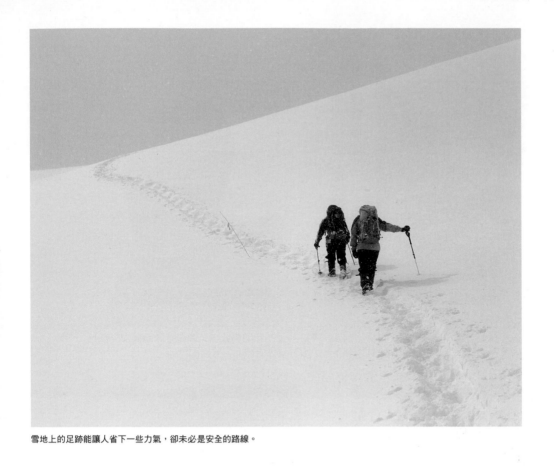

雪地上的足跡能讓人省下一些力氣，卻未必是安全的路線。

雪季期間的登山道路與路標都被白雪掩埋住，因此偏離登山路線的風險也就比無雪期登山來得高。那麼，應該要怎麼做才能在冰天雪地的山上找到正確的行進路線呢？

首先，在規劃登山行程時就要蒐集相關資訊並詳讀地形圖，確認好實際行走路線以及了解容易迷路的地點。有些山域的登山路線會有夏季、冬季之分，一定要善用登山導覽書或網路上的資訊做好功課。行進中還要使用地形圖、指北針或GPS等導航工具，隨時掌握自己的所在地，這一點更是避免偏離路線的重點所在。

前方登山者留下的足跡或登山布條也是在雪地中用來判斷路線的依據。在尋找行進路線時雖然能夠參考，有時卻未必是通往自己應該前進的方向，也沒人能保證安全。因此完全相信足跡或布條是很危險的，一定要自己使用導航工具找出正確的路線。

不小心錯過岔路、遇上白矇天等等的因素，都容易讓人在雪地裡偏離登山路線，尤其要注意從山脊往下走的岔路處。一般來說，山脊都是從山頂分散出去，愈往下就愈分岔，所以下坡時總是比上坡更容易搞錯路。從山脊下坡時記得隨時以指北針或GPS等工具確認方向。一旦發現自己走錯路，就應該考慮立即折返。

大雪紛飛的白矇天裡通常都會讓人視線不良，是造成偏離登山路線的主要原因之一，行動不夠謹慎、踏進雪簷等危險地帶的可能性就愈高。萬一遇上白矇天的情況，就應該折返或在原地迫降，等待天氣好轉。若真的要嘗試前進，也必須配合指北針或GPS小心行動。

夏季與冬季時的路線分別

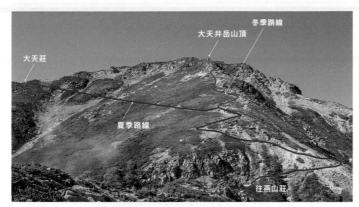

若依照夏季路線前進，就必須橫渡雪坡，很可能發生雪崩或滑落山坡。雪季登山時要沿著山脊前往大天莊的方向。

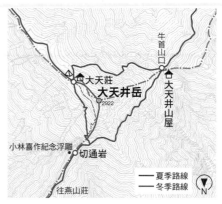

北阿爾卑斯山脈的大天井岳有夏季路線與冬季路線。夏季路線會橫渡東側山坡，而冬季路線則是直接沿著山脊到達大天井岳山頂。

容易偏離登山路線的狀況

過度相信登山布條

我們並不曉得登山布條或足跡會指向哪裡，因此不可完全相信，只能當作參考，一定要自己決定行進方向。

白矇天

遇上大雪紛飛的白矇天時，就連自己的足跡也會被大雪掩沒，即使要折返也有難度。這時只能暫停行動，等待天氣好轉。

如何避免偏離登山路線

■規劃登山行程時先確認是否有冬季路線。

■使用導航工具確認現在所在地與行進方向。

■不可完全相信登山布條或前方登山者的足跡。

■遇上白矇天時在原地等待直到視線恢復，不輕舉妄動。

■一發現走錯路就立即折返。

滑落、跌落——學習並熟練操作冰爪與冰鎬

由於衣物與積雪之間的摩擦力小，在雪地跌倒的人會以極快的速度滑落，十分危險。因此，這時必須好好了解避免在雪地上跌、滑落的技巧。

首先，最重要的就是熟悉使用冰爪與冰鎬移動的步行技術。若是不習慣穿著冰爪走路的雪攀新手，大部分都會因為雙腳的間距過小，結果讓腳上的冰爪互勾而把自己絆倒。因此在雪地裡步行的重點之一就是雙腳之間少要保持一個拳頭以上的距離。此外，冰鎬與雙腳是步行時的三個支撐點，在斜坡上移動時必須保持其中兩個支撐點在雪地裡，只能有一個支撐點離開雪地。改變行進方向時也是一樣，記得先把冰鎬插進雪地，才能輪流移動雙腳，改變行進方向。

另外，與對向的登山者在斜坡上擦肩而過時，有些登山新手只是稍微離開雪地裡的腳印，結果就失去平衡而跌倒。若要離開雪地裡的腳印，必須先確認旁邊的雪面是否結凍，並且確定將冰鎬插入雪地以後，才可以輪流移動雙腳。

使用冰爪與冰鎬在雪地裡移動的技術，就像棒球的打擊姿勢或籃球的投籃姿勢一樣，都有固定的「姿勢」。可以參加講習會或請專業人員指導，會比自己研究更快掌握這項技術。

此外，也有不少人是在林線外的稜線上被強風吹襲而失去身體平衡。若是正颳著強風，建議先暫停腳步直到風力轉弱，不要勉強前進。還必須先學會抗風姿勢，才能在強風之中穩住身體。

萬一不小心在雪地裡滑落，就必須採取滑落制動，也就是把冰鎬插進雪地止滑落。在滑落速度加快之前趕緊把冰鎬插進雪地，是滑落制動的重點所在。最重要的是把握講習會等時機多加練習，用身體記住滑落制動的姿勢。

防止跌、滑落的走路方式

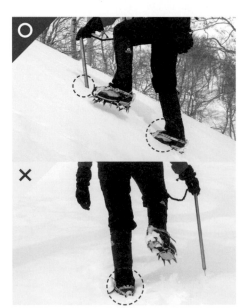

移動時確實保持2個支撐點

走在陡峭的斜坡上容易滑倒，因此要確實將身體重量放在雙腳與冰鎬當中的其中2個支撐點，並保持著這個狀態（2點支撐）行進。

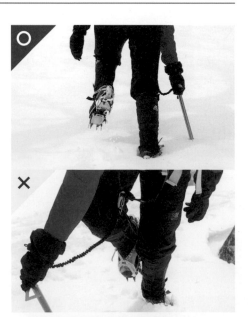

注意別讓雙腳的冰爪互勾！

雙腳上的冰爪互勾而被絆倒是很常見的意外。行走時要讓雙腳保持至少約10cm（一個拳頭）的距離。

萬一不小心滑落的話

在加速滑落前
採取滑落制動

不小心滑倒時就立刻嘗試滑落制動。滑落制動很難一次就成功掌握技巧，多加練習最重要。

稍微提起膝蓋，別讓雙腳鏟動地上的雪，原本拿冰鎬的那隻手就抓住鎬頭，另一隻手握住鎬柄的末端。

就這樣把身體轉向手握鎬頭的那一邊，這時別讓冰鎬離開胸前，要把上半身重量放在手肘上。

夾緊雙臂，把身體嵌入雪面，並把上半身的重量全部壓上去。這時也把小腿翹起來，讓小腿離開雪面。

在斜坡上擦肩而過

做出穩固的平面，並確實把冰鎬插入雪地

在斜坡上若要與對向的登山者擦肩而過，而必須離開腳印時，記得要先把旁邊的雪面整平。確定把冰鎬插進雪地才能移動。

抗風姿勢

利用冰鎬與雙腳的三點支撐，撐過強風

把冰鎬插進雪地，讓冰鎬與雙腿形成等腰三角形，這個姿勢就算強風吹襲也不會失去平衡。壓低上半身是重點所在。

臀式制動

務必取下冰爪，以策安全

採用以臀部滑行的臀式制動時，記得先拆下冰爪才不會鏟動雪面。用冰鎬以及腳跟調節滑降的速度。

天候不佳 ——了解一下可能發生狂風暴雪的天氣圖

在雪季登山的氣象中，最需要了解的就是「西高東低的冬季型氣壓分布」。這時會吹起北風～西北風的季節風，因此通常位於迎風面的北阿爾卑斯山脈就會下雨或下雪；而太平洋一側的山區則位於背風面，多半都是適合登山的好天氣。不過，就算太平洋一側的山區是晴朗的好天氣，這時吹的依然是寒冷的北風，因此還是必須做好防寒對策。

另外，當高氣壓與低氣壓之間有明顯的氣壓差時，日本海一側的山區便會出現狂風暴雨。一旦這樣的冬季型氣壓分布增強，本州上空的南北走向等壓線就會變成五條以上，等壓線的間隔也會縮小。

「冬季型氣壓分布」在十二月到二月之間會持續一日至數日，接著便有來自中國大陸的移動性高氣壓移動過來。這種移動性高氣壓襲罩的期間約是一至三天，日本全國的山區都會是晴片刻，卻又瞬間變天。這兩頁會介紹幾種天氣圖，請各位務必參考。

適合登山的好天氣。而當移動性高氣壓通過日本列島以後，就換西邊的低氣壓要通過，山上會開始變天，因此不建議這時前往登山。請記住日本冬天的天氣型態就是「冬季型氣壓分布」→「移動性高氣壓」→「低氣壓通過」→「冬季型氣壓分布」。實際上最好的登山時機就是冬季型氣壓分布開始變弱且移動性高氣壓襲罩的時間點。不過，隆冬時期的北阿爾卑斯山脈與谷川岳的積雪量相當可觀，存在著雪崩的危險性。除了雪攀行家以外，其他登山者最好還是選擇太平洋一側的山區。

冬季型的氣壓分布在三到五月的春季裡不會持續太久，低氣壓與高氣壓會輪流通過日本列島，所以天氣總是說變就變。尤其要多加注意低氣壓通過後的偽晴天，這種天氣型態會先放

強烈的冬季型氣壓分布

本州上空的南北走向等高線看起來就像直條紋，間隔也很靠近。在這種情況下，日本海一側的山區就會出現狂風暴雨，例如：北阿爾卑斯山脈。另外，也可以觀察西伯利亞是否出現1050 hPa以上的高氣壓，來判斷冬季型氣壓分布是否強烈。

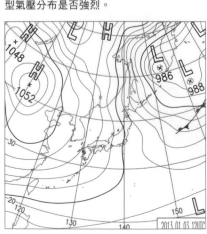

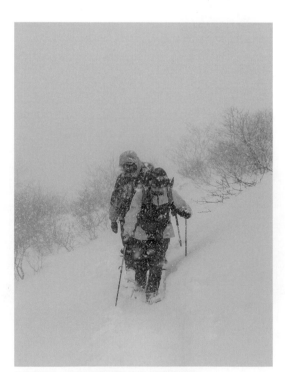

從天氣圖與山區來判斷雪季登山的天氣型態循環。

南岸低氣壓

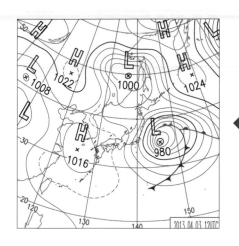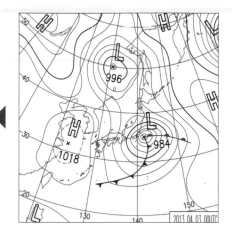

冬季時自日本本州的南方海域發展並往東方前進的低氣壓,就稱為南岸低氣壓。南岸低氣壓通過八丈島的北側時,以太平洋一側的山區為中心的大範圍內都會是狂風暴雨,必須多加注意。當南岸低氣壓北上通過三陸沖,日本海一側的山區也會變天。

低氣壓通過後的冬季型

位於日本海一側的山區通常都是在低氣壓通過後才會變天,低氣壓接近時反而不太會。如左圖,當低氣壓正在通過日本列島時,中心部分的等壓線會變寬,風力也會轉弱。但是當低氣壓通過以後,等壓線就會變成縱向,而山上則會出現暴風雪。

偽晴天

天氣短暫放晴,幾個小時後就開始狂風暴雨的「偽晴天」又分為幾種類型。其中最常出現的類型,就是日本海的西部出現寒冷低氣壓。當這個低氣壓還在日本海時,天氣會是晴朗的狀況,但移動到日本列島的東邊以後,冬季型的氣壓分布就會增強。

紫外線

別忘了預防雪盲症與曬傷！

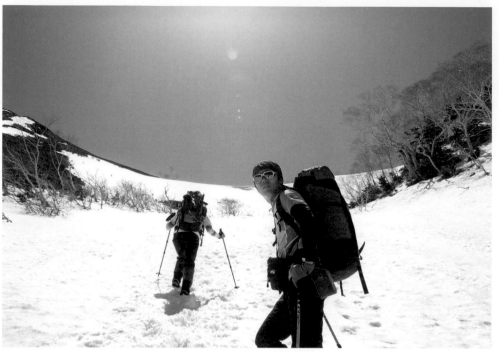

天氣晴朗的雪季登山必帶墨鏡、防曬乳與護唇膏。

紫外線對策

戴上墨鏡

挑選墨鏡時要確認會不會滑落、耳朵跟臉部會不會不舒服。

塗上防曬乳

使用防曬棒的話，不用脫下手套也能塗抹，是雪季登山的法寶之一。

萬一出現雪盲症的話

閉上眼睛，用冰毛巾冰敷。下山後立刻就醫。

在艷陽高照的雪季山區，絕對不能怠忽的就是紫外線對策。若忘記攜帶墨鏡或抗UV的護目鏡，就有可能引起名為雪盲症的角膜炎。發生雪盲症時，眼睛會痛得無法張開，也就無法繼續行動，因此務必多加注意。

雪面的紫外線反射率大約是混凝土的十六倍，因此防曬乳也是必備用品之一。防曬乳的包裝上都會標示SPF或PA，SPF的效果是避免皮膚曬紅，而PA則是防止曬黑。一般來說，雪季登山最好選擇SPF50＋、PA＋＋＋的防曬乳，但這樣的防曬乳對皮膚的負擔比較大，肌膚敏感的人可以選擇係數較低的防曬乳。

塗抹防曬乳時也別忘了鼻頭、耳垂、後頸等容易被忽略的部位。另外，登山時通常都會流很多汗，記得要經常補抹防曬乳。

Column 5

讓我撿回一命的滑落制動訓練

那次的事故起源於10m左右的路線偏離。當時我很快就注意到自己偏離路線，卻覺得折返很麻煩，於是決定從面前的雪壁走下去。但就在我下去的那一瞬間，雪壁就崩落了，我的身體也隨著崩落的冰雪一同墜落。

那一次是在從前穗高岳下山的途中，適逢日本的黃金週連假。這時我都會從奧穗高岳縱走吊尾根。通往奧明神澤方向的路線是殘雪期的下山路線，我在這段路程中因為太累了而偏離路線，導致跌落山坡。

我在跌落過程中撞到岩石，整個人被彈飛大概30m遠，最後落在下方的雪坡上。積雪讓我的身體有一點緩衝，心裡想著自己終於得救了。但我還沒來得及喘口氣，就發現身體開始移動，這一次是滑落。

從雪壁上面墜落時只能聽天由命，但是滑落時是有機會利用滑落制動來阻止。我當時握緊著冰鎬，帶著絕對要把自己停住的氣勢翻過身來，再用全身的力氣把冰鎬插入雪面。

只是，我聽說最近有許多在雪季登山的人都不做這樣的滑落制動訓練就直接上山。其中更有人認為一旦滑落就不可能停止，做這個訓練沒有意義。

不過，我希望各位思考一下。不管登山的技術練得再好，不管再怎麼謹慎行動，也不可能完全避免在雪地上滑落。我有許多朋友、認識的人都喪命於山中，其中有不少人就是因為在雪季登山時滑落身亡。實際發生滑落時若是什麼都不做，就任由身體滑落，那該有多麼恐懼啊。而在滑落終點迎接自己的極有可能就是死亡。

事前學好制動滑落的技術來面對這樣的情況，難道不是登山者都應當具備的態度嗎？

我在20多歲時就透過山岳會的訓練學會滑落制動，身體牢牢地記住這項技術。只是，那次滑落時的積雪非常鬆軟，手上的冰鎬完全發揮不了作用，只是在雪面上劃出一條長長的痕跡。就在我即將放棄的那一瞬間，我突然想起山岳會的會長在訓練中說過的那一句話。

「萬一怎樣都停不下來的話，就算腿可能被折斷，也要把其中一隻腳插進雪地裡再站起來！」

於是我用盡全力把右腳插進雪地，結果周圍的雪突然不再鬆動，我一次就成功讓自己停止滑落。當時在我身後的是越來愈陡峭的下又白谷，要是我沒能成功停下的話，恐怕早已沒命了。那次經驗讓我透過親身實踐確認自己從前傻傻地反覆訓練的成果。

文／木元康晴（登山嚮導）

在富士山七合目進行滑落制動訓練的登山者。

從前穗高岳滑落後採取滑落制動而得救的瞬間（同行者拍攝）。

雪崩 ── 了解雪崩的地形與前兆

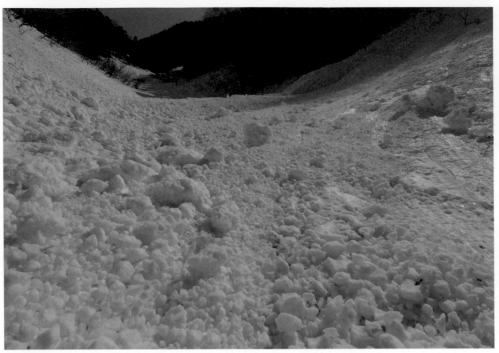

只要是積雪的斜坡，哪裡都有可能發生雪崩。

雪崩的類型

全層雪崩

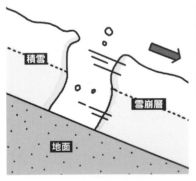

積雪

雪崩層

地面

地面上的積雪全部往下滑落。有時會刮起地面的泥沙，滑落速度比表層雪崩慢，多發生在初春等氣溫回升的時期。

表層雪崩

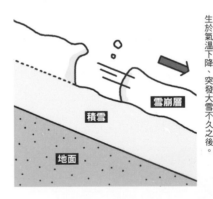

雪崩層

積雪

地面

只有表層的積雪往下滑落，底層的積雪維持不動。特徵是滑落速度比全層雪崩快，多發生於氣溫下降、突發大雪不久之後。

大量積雪自山坡崩落即所謂的雪崩。雪崩是雪季登山最該注意的風險，一旦遇上雪崩，極有可能命喪於山中。因此最重要的是學習正確的雪崩知識，如此才能將遇上雪崩的機率降到最低。

首先是雪崩的類型。雪崩大致上分為兩種，一種是地面上的積雪全部崩落的「全層雪崩」，另一種是僅有表層積雪崩落的「表層雪崩」。全層雪崩發生的地點與時期通常都是固定的，因此只要參考過去的雪崩地圖，並避免前往這些地方，基本上就能夠避開全層雪崩。相反地，表層雪崩的發生地點或時期並不固定，很難預測。實際有超過九成的雪崩事故都是表層雪崩造成的。

另外，通常發生全層雪崩前都可以看到山坡上方雪面出現冰隙、下方雪面出現雪紋等前兆（參考P140），而表層雪崩並無明顯的前兆。

容易發生雪崩的地形

風吹積雪

懸崖等陡峭的地形通常不易積雪，而冰雪都會被風吹到下方才形成雪堆。這種風吹積雪的地方一旦出現冰隙（參考P140）就可能發生雪崩，是非常危險的地點。

雪簷

有時冰雪會堆積在山頂或山脊的背風面，形成雪簷。雪簷崩落也是雪崩的原因之一，必須多加注意。

樹木稀疏的斜坡

若是林木稀疏的地方，樹木固定冰雪的錨點效果就會降低，可能會發生雪崩。而樹林密度較高的地方則有較好的錨點固定效果。

溪谷狀地形

溪谷狀地形經常出現風吹積雪，是雪崩的好發地帶。特別要注意這種像研磨鉢一樣的地形，在這種地形遇上雪崩通常無處可逃，必須十二萬分注意。

為了不被崩落的冰雪掩埋，必須先了解好發雪崩的地形。一般來說，雪崩多發生在坡度三十到五十度的山坡。坡度若低於三十度，積雪基本上不太會滑動，而陡坡上的雪則是在形成雪崩之前就會直接滑落，因此坡度三十五到四十五度的斜坡是最危險的。最近市面上有攜帶式的坡度計，智慧型手機的應用程式也能簡易測量坡度，這些都是值得利用的工具。

另外，還要注意位於背風面的斜坡。背風面的斜坡比迎風面更容易有風吹積雪或雪簷等大量積雪的情況，因此雪崩的危險性較高。時時留意風向並走在迎風面的山脊，是雪季登山的鐵則。

同樣地，溪谷狀地形也容易因為側面而形成雪堆。這種地形一旦發生雪崩，崩落的冰雪就會往集中往下滑落，讓人無處可逃，因此務必多加注意。另外，雪地裡的樹林具有錨點的效果，可以固定住積雪。相反地，林木稀疏的斜坡上則容易發生雪崩，必須多加警戒。

如何避免遇上雪崩——了解雪崩的前兆，堅守行動原則

雪崩的前兆現象

雪紋

雪紋指的是出現在積雪表面的突出紋路。在冰隙出現後若有大量積雪移動，就會出現這樣的現象。

冰隙

冰隙（冰雪的裂縫）不會馬上引起雪崩，卻是全層雪崩的前兆之一。

雪球

雪簷的一部分或樹頂的積雪崩落，在雪面上滾成球狀。若在斜坡上看到許多這樣的雪球，就必須留意雪崩的可能性。

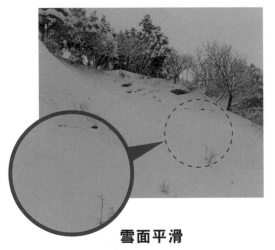

雪面平滑

斜坡上的積雪非常平整，光滑到看不出原本的地形。若光滑的表面繼續堆積冰雪，最後就會形成雪崩。

一旦踏入冰天雪地的山上，就要隨時確認周遭的情況，不能錯過任何雪崩的前兆。行動中若發現雪崩的痕跡，則可以判斷地形（斜度、海拔、方向等等）與該地相似的斜坡很可能也會發生雪崩，這時考慮改變路線或折返才是上上之策。

另外，雪崩大致分為全層雪崩與表層雪崩，其中的全層雪崩由於積雪層全部崩落，會產生比較大的破壞力，所以通常都會出現幾個雪崩前兆。現在就來認識這幾個雪崩前兆。

首先，這種雪崩發生之前，斜坡上的雪面就會裂開，出現所謂的冰隙（冰雪的裂縫）。這是積雪開始滑落的證據，隨著冰隙的裂縫愈大，下方的斜坡就能見到雪紋的痕跡。而當雪紋也出現龜裂時，就有可能發生全層雪崩，相當危險。

通過斜坡時若看到上方坡面出現這樣的前兆，一定要盡速地逃離。

避免遇上雪崩的行動

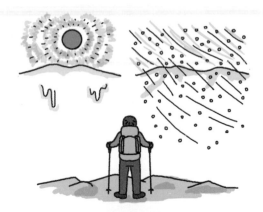

下大雪或氣溫驟升時
要暫緩行動

上山前先確認降雪量、積雪量、氣溫變化是否激烈。下大雪或氣溫驟升都會增加雪崩的風險。

一次一人迅速通過
雪崩通道

一次一人迅速通過，避免對坡面造成過多刺激，是行經雪崩通道（Avalanche Path）的基本知識。

不在雪崩地形中
休息或設帳過夜

若要在雪地中休息或設帳過夜，務必先觀察周圍的地形或積雪面，確認是否有雪崩的前兆。

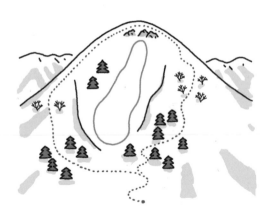

走在鄰接安全地帶
的路線上

夏季登山時基本上都會走在登山道上，而雪季登山則不一樣，較能自由設定路線。要觀察周圍地形，選擇雪崩風險較小的路線。

在避免遇上雪崩的注意事項當中，首先要注意的就是上山前下大雪或氣溫驟升的情況。這時的積雪狀況會變得不穩定，最好考慮中止或更改登山行程。在進入雪地之後最重要的一點就是不踏入雪崩的高風險區域。具體而言，就是規劃的登山路線要鄰接樹林帶、緩坡、迎風面山脊等不易發生雪崩的安全地帶。

另外，在雪地休息或設帳過夜時，都應該避免山坡圍繞的溪谷狀地形、林木稀疏的樹林帶等地點，因為這些地方都是雪崩的高風險地區。假如上方的地形容易發生雪崩，就算現在的地點再平坦、再適合停下來休息，還是很可能被崩落下來的冰雪掩埋，請務必多加注意。

行進中若不得不通過雪崩地形，也應該與其他人保持適當的間隔，一次一人迅速地通過該地點，停留在雪崩高風險地區的時間要愈短愈好。而且同時通過危險地點的人數愈少，萬一真的不幸發生雪崩，也能將傷亡的程度降到最低。

假如不幸遇上雪崩——別放棄希望，想辦法增加獲救的機會！

萬一真的遇上雪崩，第一件事就是大聲呼叫，讓同伴知道發生雪崩。這是為了讓傷亡程度降到最低，假如自己不幸被冰雪掩埋，也能讓其他人儘早找到自己的位置。

大聲呼叫的同時還必須儘速逃離。

雪崩的中心部分不僅流速快，能量也非常大，而雪崩邊緣部分的流速相對較慢，所以往邊緣部分移動就有機會不被雪埋得太深。另外，被崩落的冰雪沖走時，要像游泳一樣地擺動四肢，盡力讓自己往上浮。因為崩落的冰雪很鬆軟，若不採取任何姿勢，身體就會一直往下沉。

再怎麼掙扎還是沒辦法往上浮的話，就用雙手摀住口鼻，別讓冰雪堵住口鼻，並確保臉部前方的呼吸空間。死於雪崩的人多半都是因為窒息身亡，所以哪怕只有一點點空間也好，只要還有呼吸的空間，就會提高獲救機率。當滑落的冰雪不再繼續流

動，自己也已經被埋住時，第一件事就是活動雙手，以確保呼吸空間。假如四肢還能夠活動，就試著靠自己的力量爬出雪堆；若感覺附近有其他人的動靜，也可以試著大聲呼救。除此之外，其他時候就靜靜等待救援，別再繼續浪費體力與消耗氧氣。

另外，當同伴在自己的眼前被雪掩埋時，視線絕不能離開對方。正確地記下同伴被雪掩埋的地點以及身影消失的位置是非常重要的事。因為愈清楚遇難的位置，就愈有利後續的搜救行動。

同時也要確認自己與其他躲過一劫的同伴是否在安全、所在地若可能再次發生雪崩，就要盡速移動到安全的地方。接著再考慮是否自行搜救被掩埋者，確定不再有遇難的風險後，就要立即進行救援。

萬一同伴被雪掩埋的話

判斷是否自行搜救

當大量冰雪崩落後，可能會再次發生雪崩。若認為無法自行救援，就要盡速對外請求救援。

到最後一刻都不移開視線

就算看到同伴被雪埋住了，對方還是有可能自行浮出雪面。直到滑落的冰雪停下為止，視線都要緊盯著同伴的身影。

萬一自己被雪埋住的話

盡力讓身體
浮出雪面

朝著視線清楚的方向努力掙扎,哪怕只有一點,也要盡力讓自己往上浮。一旦整個身體都沉入雪中,被發現的機率就會降低。

大聲呼叫或用哨子
提醒發生雪崩

看見周圍斜坡的積雪開始移動或出現龜裂,要馬上大聲呼喊或用哨音提醒,讓同伴或周遭的登山者知道有危險。

雙手覆蓋口鼻,
確保呼吸空間

在雪崩停止之前都要用雙手覆蓋住臉部,確保口鼻的呼吸空間,而且空間愈大愈好。

試著往流速較慢的
邊緣部分移動

若不幸被崩落的冰雪沖走,要趁著流速還不算快的時候儘量從中心部分移動到邊緣部分。

Beacon 雪崩訊號器搜索與探測針定位 ── 目標在十到十五分鐘內尋獲

應對雪崩的必要裝備

Beacon雪崩訊號器

若與手機太接近，手機的訊號會產生干擾，使Beacon訊號器的訊號範圍變小。至少要與手機保持50cm以上的距離。

探測針

長一點的探測針能用來探測被深埋的人，不過缺點是重量較重。鋁合金材質的耐久性會勝過碳纖維材質。

雪鏟

材質分為金屬製與塑膠製。塑膠製的雪鏟重量雖輕，耐久性卻很差，因此建議使用金屬製的雪鏟。

萬一自己或同伴被雪埋住，就必須迅速進行搜救行動。被稱為「雪崩對策三大神器」的雪崩應對裝備（Beacon雪崩訊號器、雪鏟、探測針）便是此時的必備工具。其中的Beacon雪崩訊號器是透過無線電波訊號鎖定遇難者位置，必須先學會使用方法。另外，這三項裝備不是共用裝備，隊伍中的每一位成員都必須自行攜帶一組。

Beacon雪崩訊號器分為兩種，一種是類比訊號式，另一種是數位訊號式Beacon訊號器。Beacon訊號器內置一根到四根天線，天線數量依機型而異，建議雪季登山新手使用三根天線以上的機型，搜索精準度會比較高。實際使用時要將Beacon訊號器放在外層衣的內側口袋裡，這樣就算被大雪沖走也不會弄丟訊號器。而且，出發前務必記得先進行「Beacon雪崩訊號器檢查」，確認全體隊員的訊號器是否正常收發訊號。

探測針是用來探測被掩埋者的位置，使用時要將探測針刺入雪地。一般來說，探測針都是以鐵絲等材料連接起長度四十到五十公分的碳纖維棒或鋁合金棒，使用時再組裝成一根細長棍。每一款的探測針的組裝方式與收合方式都不太一樣，出發之前一定要先學會如何使用。

接近被掩埋者

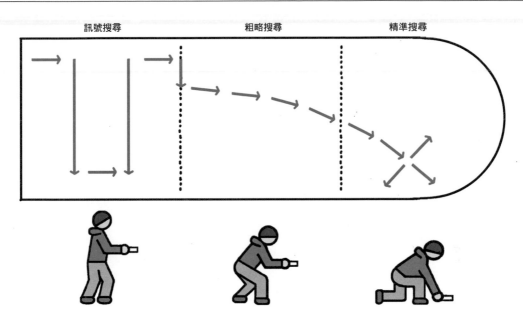

訊號搜尋　　　　　　粗略搜尋　　　　　精準搜尋

使用 Beacon 訊號器時，「訊號搜尋」階段要站著快速移動，「粗略搜尋」階段要彎下腰慢慢搜索。最後的「精準搜尋」階段則要採取半跪姿，鎖定正確的掩埋位置。

Beacon 訊號器的無線電波特性

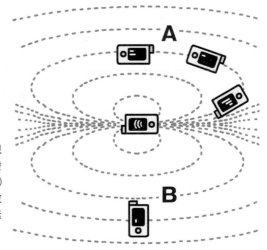

Beacon 訊號器送出的無線電波的方向呈現橢圓狀。接收訊號的 Beacon 訊號器與發送訊號的 Beacon 訊號器保持平行時（A）的靈敏度會比較好，垂直（B）時的靈敏度則比較差。「粗略搜尋」階段就是沿著無線電波的方向慢慢接近被掩埋的人。

雪崩後若要自行救援，最重要的就是迅速行動。根據某次瑞士雪崩事故的結果分析，被掩埋的人在十五分鐘內被找到的存活機率為92％，在三十五分鐘內剩下30％，在一百三十分鐘內只剩3％。實際執行搜救時先要確認好自己的安全，再從最有機會找到人的地方開始搜索。尤其是雪崩的最前端或雪崩通道轉彎的外側，鎖定雪堆（崩落的冰雪所堆積的地方）進行重點式搜索是鐵則。搜救遇難者時先以 Beacon 訊號器鎖定大概位置，再使用探測針確定準確位置。Beacon 訊號器的無線電波訊號的方向為橢圓狀，因此 Beacon 的位置或方向不同也會影響到接收訊號靈敏度。

另外，使用 Beacon 訊號器的第一階段是快速搜尋無線電波訊號的「訊號搜尋（Signal Search）」，第二階段是慢慢接近被掩埋者的「粗略搜尋（Coarse search）」，第三階段則是鎖定正確掩埋位置的「精準搜尋（Fine search）」。最重要的是讓 Beacon 訊號器的方向與地面保持平行。

訊號搜尋

30～40m

15～20m

多名搜救者

許多人一起搜救就能在短時間內進行大範圍的搜索。這時最重要的是所有人要保持一致的前進速度，不要有人走得比其他人快。

30～40m

15～20m

一人搜索

若是一個人在大範圍的雪崩通道上搜索，要將搜索範圍設定在30～40ｍ，並以ㄈ字型的方式前進。加大搜索範圍雖能減短搜索時間，但也可能錯過被掩埋者身上的訊號。

精準搜尋

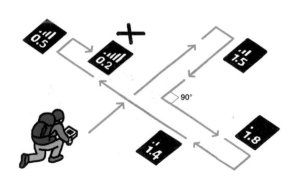

採半跪姿前進，讓Beacon訊號器更接近雪面，並保持同樣的水平高度慢慢搜索。以十字形的方式移動，鎖定Beacon訊號器顯示數值最小的地點。

粗略搜尋

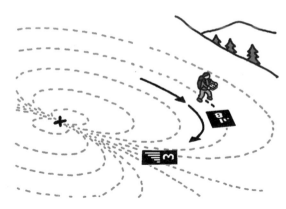

一邊看著Beacon訊號器顯示的距離，一邊沿著電波發送的方向前進。距離的數值愈小，就代表愈接近被掩埋者，因此要緩慢且慎重地接近。

訊號搜尋的目的是為了儘早縮小搜索範圍，鎖定被掩埋的人所在的區域。當多人一起搜索時，就可以按照雪崩通道的寬度平均分配搜索範圍。

在實際的搜索現場中，考慮到隊員中有人也許不熟悉Beacon訊號器的操作，因此將搜索範圍的寬度設定在三十到四十公尺是最實際的做法。

在訊號搜索階段中，搜索者要手持Beacon訊號器左右揮動，一邊往無線電波訊號較強的方向前進。

捕捉到穩定的無線電波訊號後，就可以進入粗略搜尋階段，開始沿著無線電波發送的方向接近被掩埋者。與被掩埋者的距離剩下十公尺左右時，搜索者就要彎下腰來追蹤無線電波。

若愈來愈接近被掩埋者，距離只相差三到五公尺時，就要進入精準搜索階段，改以十字形的方式前後左右移動，以鎖定正確的掩埋位置。進行精準搜索時要緩慢且有規律地以十字形的方式搜尋。另外，Beacon訊號器收到訊號後不會馬上顯示與發出聲音，移動太快可能會錯失正確位置。

探測針定位

迴旋探測

站在訊號最強的地點,以螺旋狀的方式從中心向外探測,每個插孔保持25㎝的間隔。進行迴旋探測要有規律,才不會忘記哪邊還沒探測。

探測針定位的基本

雙手握住探測針且保持一定間隔,固定好姿勢,穩住下面那隻手。讓探測針與雪面保持垂直角度,將探測針一點一點插入雪地。

找到被掩埋者的話

挖出後盡力做好保暖

盡力幫脫困者做好保暖,使用緊急避難帳等裝備抵擋外部的冷空氣。若要讓脫困者躺下,也要先鋪上隔熱墊或空背包,別讓身體的溫度繼續流失。

從被掩埋者位置的下坡開挖

從被掩埋者位置的下坡挖開冰雪會更容易挖出被掩埋者。鏟雪非常耗體力,記得安排好輪流鏟雪的順序,累了就交棒給下一位。

以Beacon訊號器鎖定掩埋地點後,再來要使用探測針找出被掩埋者。比起全程使用Beacon訊號器,先使用Beacon訊號器將搜索範圍縮小至一定程度再改成有規律地用探測針進行定位,通常會更有效率。使用探測針時若是單手操作,探測針通常不易與雪面保持垂直,務必先用雙手握好再將探測針垂直地插入雪面。感覺探測針前端端碰到被掩埋者,就要大喊通知其他隊員,準備挖掘。此時不拔出探測針才能確定位置。

挖掘的動作必須快速,但使用雪鏟挖掘時也要小心別弄傷被掩埋者。假如被掩埋地點位於斜坡上,就在被掩埋位置的下坡挖出一個大洞,再從側面挖出被掩埋者。找到被掩埋者以後,要優先挖頭部附近的冰雪,並確認口鼻是否被堵塞。另外,被掩埋的人極可能已經出現低溫症,要用緊急避難帳等裝備包住身體,並從頸部、腋下、鼠蹊部等位置慢慢加溫。太激烈的加溫恐怕會讓冰冷的血液一口氣流到心臟,引起休克。

雪季登山的迫降——絕對不能沒有緊急避難帳

在雪地裡迫降時，若迫降地點的積雪量達到二點五公尺以上，就可以挖一個雪洞來避難。因為雪洞比帳篷更不容易被風影響，內部也比較溫暖。

不過，通常只有在北海道、東北地區或日本海一側的山區才有足以挖造雪洞的積雪量，最受雪季登山新手喜愛的八岳等山區的積雪量多半不足。因此，這種情況就要使用緊急避難帳在雪地迫降。

假如要挖掘雪洞，一定要避開雪崩風險的地形、風吹積雪或雪簷的位置等等。考慮到雪洞所需的積雪量，位於山脊背風面且有一定斜度的斜坡是最理想的地點。所需工具為雪鏟與雪鋸，挖掘時先用雪鏟在雪面戳出痕跡，再用雪鏟把整塊冰雪鏟到一旁，只要這兩項工具就可以讓挖掘作業迅速進行。由於挖掘雪洞會耗費許多時間，就算是使用緊急避難帳的簡易雪洞，也要一小段時間才能完成，因此很重要。

最好在日落前一至兩個小時決定是否迫降，才能趕在天黑前完成所有作業。

迫降時身上若有溼衣物恐怕會造成低溫症，因此一定要趕緊換上替換衣物，還要把帶來的衣物全部穿上，盡可能讓身體保暖。雪地裡非常寒冷，記得把衣服的拉鍊拉到最高，並且把外套的帽子戴上，攝取溫暖的飲品或緊急糧食讓身體恢復體力也非常重要。可以把熱水裝在冷水壺或Platypus水袋，當成熱水袋抱在身上取暖，這樣半夜口渴時還能直接喝，是雪地迫降時的一大法寶。一般的寶特瓶裝熱水可能會讓瓶身變形軟化，不建議使用。

在雪地裡迫降時，手腳通常都容易凍傷。迫降過程中一定要確認手腳是否失去知覺，也要注意鞋帶會不會太緊。補充足夠的水分對於預防凍傷也很重要。

運用雪洞與緊急避難帳的雪地迫降

先在要挖洞的地方用冰鎬做記號

雪洞的寬度要比避難帳寬。決定好位置就用冰鎬做記號。

用雪鋸戳出切痕

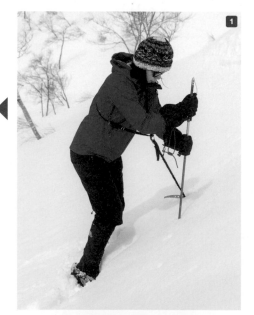

估測雪鏟可以鏟出的雪塊大小，用雪鋸戳出方塊狀的切痕。

用探測針確認積雪量

必須有2.5m以上的積雪量才足夠挖出雪洞。可用探測針確認積雪量。

另一邊同樣固定在
雪面上

同樣把另一邊的繩索套在冰鎬、營柱或雪鋸,然後插入雪面固定。

從背包裡取出
避難帳

取出避難帳。避難帳要事先用3mm的扁帶把長度10cm左右的繩索固定在兩端。

用雪鏟
挖洞

沿著雪鋸的切痕把用雪鏟慢慢地挖出雪塊。

用背包壓住避難帳,
才不會被風吹動

兩邊都固定好就可以進入帳篷。這時要用背包壓住避難帳,才不會被風吹動。

用冰鎬將避難帳
固定於雪面

把避難帳的繩索套在冰鎬上,然後將冰鎬固定在雪面。冰鎬要與雪面保持垂直。

挖出可以搭起
避難帳的大小

用雪鏟挖至可以搭起避難帳的寬度,並將底部挖至平坦。

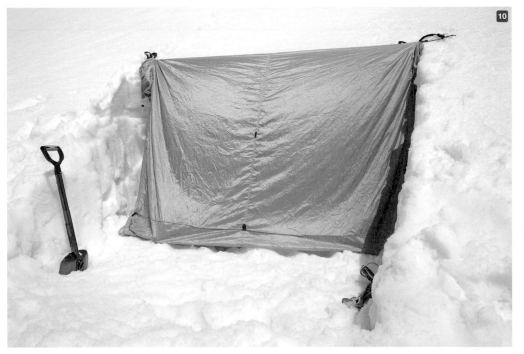

完成雪洞＋避難帳

比起挖出真正的雪洞,避難帳＋簡易雪洞的優點是更省時省力。

不挖雪洞的迫降

把帶來的衣服全部穿上

坐在背包上,把帶來的衣服全部穿上。衣服的拉鍊要拉到最高。

▼

蓋上緊急救生毯

用緊急救生毯包住身體。注意別留下縫隙,風才不會吹進來。

▼

蓋上緊急避難帳

最後蓋上緊急避難帳。把避難帳的下擺塞在屁股底下,風雪才不會吹進來。

用冰鎬在適合迫降的地點挖洞

若找到適合迫降的地點,例如樹木附近,就可以用冰鎬挖洞。

▼

用腳把挖開的部分踩實

使用雙腳把挖開部分的雪面整平。

▼

用空背包代替隔熱墊

用空背包代替隔熱墊鋪在雪面,防止雪地的寒氣往上竄。

在雪季迫降時，裝備、技術、體力以及氣勢都很重要

我曾在 3 月的鹿島槍岳進行雪地迫降。那一次原本打算在山上設帳過夜，結果卻忘了帶帳篷的支架，所以只好挖一個雪洞迫降。那次的雪洞非常完美，完全擋住外面的風，而且本來就帶了睡袋，所以還算舒適。雖然是預期之外的迫降，回想起來卻是一次挺開心的經驗。

還有一次的雪地迫降是在 2 月的八岳，那次的迫降經驗可謂是驚險萬分。當時我們的目標是征服赤岳西南面的進階登山路線，那是一條很少人攀登的路線。我們的計畫是先在行者小屋設帳，再穿越赤岳與中岳的鞍部，朝著立場川本谷下山。我們雖然找到了那條路線，但脆弱的岩石裸露區讓我們束手無策，最後只好放棄撤退。

之後天空開始下雪，我們不得不冒著雪往上走回鞍部。步伐愈來愈重，走到一半時已經完全天黑了，不過距離行者小屋已經不遠了，所以心裡並不怎麼擔心。

但就在穿越鞍部之後，天候狀況瞬間大變。天空直接颳起強風，飄落的雪變成了暴風雪。應該直接在這裡折返，前往風勢較小的立場川迫降才是正確的判斷，但我們那時不論如何都想回到行者小屋的帳篷，於是決定繼續冒著風雪強行前進。

在暴風雪的夜裡就算戴起頭燈，眼見依然只看得到打在臉上的雪。就在我們來走去尋找文三郎道的標誌時，早已完全搞不清楚自己身在何處，那時就算想要折返也已經不可能了。

當看到一塊能擋住一點暴風的岩石時，我們便放棄行進。只能在這裡迫降了。我們慎重地拉開緊急避難帳迫降，免得被暴風雪吹走。只是，就算待在避難帳裡，身體還是一直被強風吹襲。寒冷的空氣一直吹進來，避難帳裡根本沒辦法溫暖起來。我們原本的計畫是返回行者小屋，所以便把睡袋留在行者小屋，導致迫降時身上並沒有睡袋可以保暖。而且那時的避難帳還可能被強風吹破，我們為了以防萬一，還是一直穿著長筒靴與冰爪。

當時完全沒辦法好好地讓身體保暖，只能拼命地撐過漫漫長夜，就在我覺得快要到達極限時，外頭的暴風終於變小。天色亮了，可以確認周圍的環境，這才發現我們就在文三郎道上，迫降在一個很平坦的地點。

當時所在位置的海拔大約是 2600 m，再加上強烈的冬季型氣壓分布，山上的氣溫應該是零下 20 度以下。那真是我這輩子最驚心動魄的一夜，現在想起來還是心有餘悸，不過身體倒是出現沒有太大的問題。當時的情況真是糟糕透頂，但幸好我們還是做好一切能做的對策，也沒忘記補充熱量與水分。

還有一點我覺得也很有很大的影響，就是我當時堅信自己絕對能平安下山。許多登山前輩的書裡也都提到迫降時最重要的還有氣勢。雪地迫降所需的裝備、技術與體力固然重要，但我也完全認同還要有絕不能認輸的氣勢。

文／木元康晴（登山嚮導）

實際在鹿島槍岳迫降與挖掘雪洞的模樣。

補充熱量與水分也很重要（也是實際迫降的模樣）。

監修

木元康晴
1966年出生於秋田縣。日本山岳嚮導協會認定登山嚮導（等級Ⅲ）、東京都山岳連盟海外委員。個人著作《ヤマケイ新書 山のABC 山の安全管理術》、共同著作《関東百名山》、近期著作《ヤマケイ新書 IT時代の山岳遭難》（皆為山與溪谷社出版）。

日下康子
醫療法人社團「ICVS東京Clinic」院長、美國法人「蓮見國際研究財團」理事。日本登山醫學會認定國際山岳醫師。從背著帳篷的縱走登山到海外登山，享受各種類型的登山樂趣。

中村富士美
民間山岳遭難搜索隊LiSS代表、WMAJ醫療志工。在青梅市綜合醫院擔任護理師。曾待過救命救急中心，現在以國際山岳護理師的身分進行活動。也會一同搜尋失蹤者。

登山風險管理
惡劣天氣、迷路、滑落、受傷與疾病的
預防與應對策略

出　　　　版／楓葉社文化事業有限公司
地　　　　址／新北市板橋區信義路163巷3號10樓
郵 政 劃 撥／19907596　楓書坊文化出版社
網　　　　址／www.maplebook.com.tw
電　　　　話／02-2957-6096
傳　　　　真／02-2957-6435
翻　　　　譯／胡毓華
責 任 編 輯／王綺
內 文 排 版／洪浩剛
港 澳 經 銷／泛華發行代理有限公司
定　　　　價／450元
出 版 日 期／2023年5月

國家圖書館出版品預行編目資料

登山風險管理：惡劣天氣、迷路、滑落、受傷與疾病
的預防與應對策略 / 木元康晴, 日下康子, 中村富士美
監修；胡毓華譯. -- 初版. -- 新北市：楓葉社文化事業
有限公司, 2023.05　面；　公分

ISBN 978-986-370-533-8（平裝）

1. 結繩

992.77　　　　　　　　　　　　　112004052

編輯	山と溪谷社 山岳図書出版部
編輯・執筆	羽根田 治
	大関直樹
照片	伊藤文博
	加戸昭太郎
	木元康晴
	小山幸彦（STUH）
	寺田達也
	羽根田 治
	星野秀樹
照片協力	WMAJ （ウィルダネスメ ディカルアソシエイツジャ パン）
	オーセンティックティックジャパン
	北アルプス三県合同 山岳遭難防止対策連絡会議
	国立感染症研究所
	埼玉県消防防災課
	山岳遭難捜索チーム LiSS
	長野県観光部山岳高原観光課
	長野県警察本部山岳安全対策課
	長野県警山岳遭難救助隊
	長野県山岳総合センター
	長野県山岳遭難防止対策協会
	新潟県土木部砂防課
	日本気象株式会社
	日本気象協会
	日本山岳救助機構合同会社 (jRO)
	日本登山医学会
	モンベル
	ヤマップ
	ヤマテン
	山と自然ネットワークコンパス
	ヤマレコ
	ロストアロー
封面插畫	東海林巨樹
本文插畫	山口正児
書籍設計	赤松由香里（MdN Design）
設計	吉田直人
本文 DTP	ベイス
地圖製作	アトリエ・プラン

■ 參考文獻
『山岳雪崩大全』雪氷災害調査チーム編（山と溪谷社）
『山登りABC 山の天気リスクマネジメント』猪熊隆之、廣田勇介（山と溪谷社）
『雪山100のリスク』近藤謙司（山と溪谷社）
『入門＆ガイド 雪山登山』野村 仁（山と溪谷社）
『ヤマケイ新書 山岳遭難は自分ごと』北島英明（山と溪谷社）
『ヤマケイ新書 山のABC 山の安全管理術』木元康晴（山と溪谷社）
『登山技術全書 セルフレスキュー』渡邊輝男（山と溪谷社）
『登山技術全書 登山医学入門』増山 茂（山と溪谷社）
『新装版 野外毒本』羽根田 治（山と溪谷社）
『雪崩インシデントへの対応マニュアル』日本雪崩捜索救助協議会
『とってもあぶない「なだれ」の話』新潟県
『生死を分ける、山の遭難回避術』羽根田 治（誠文堂新光社）
『トランピン vol.18 夏山教書』（地球丸）